U0092252

歐洲綠生活

向歐洲學習過節能、減碳、廢核的日子

歐洲華文作家協會———著

顧　　問　丘彥明

策　　畫　謝盛友

主　　編　穆紫荊

編　　委　朱文輝、顏敏如、林凱瑜、鄭伊雯、郭蕾、麥勝梅、于采薇‧區曼玲

序

綠色的夢

瑞士

歐洲華文作家協會創始人、
首任會長及永久榮譽會長　趙淑俠

　　我曾有過一個夢，夢見走在一片無垠的綠色裡，兩旁的樹林是綠色，枝梢的翠鳥是綠色，腳下絲絨一般的草地是綠色，前面一彎小溪，正潺潺流著的水也是透底的淺綠色。頭頂清澈的天空，不知是否受了感染，在淡淡的湛藍中泛著一抹隱約的綠意。

　　那是一個恬靜的、和平的、沁爽的、綠得如翡翠般的夢。在那夢裡，我沒有一點懼怕或憂慮，我放心地走著，穿過樹林，越過小溪，望著藍裡透綠的天空，漫步於看不到邊際的草原，心裡裝滿了綠色的希望……夢醒了，我睜開眼睛，紗窗上晃動著綠色的波痕，知了兒送來意氣高昂的嘯唱，空氣裡飄散著夏日的暖烘烘。世界果然跟夢境一樣地娟好，果然有翡翠般地清雋安寧。

　　那個夢已過去許多年，是屬於我還是一個小女孩時候的夢。那時的我，被父母的愛呵護著，被無憂的歲月嬌寵著，在我童稚的眼光裡，世界充滿著希望的亮麗，人間沒有仇恨，沒有愁苦，沒有破碎。夢裡、現實裡，總是一片諧和透剔的綠，一片如無垠的綠野般的無窮遠景。我所知道的人間，染著可愛的翡翠色。

綠，代表著什麼？翡翠代表著什麼？夢又代表著什麼？

人說：綠，象徵著希望。翡翠冷豔而堅貞。夢嗎？是隨著人的肉身來到世界上的一個怪東西，世間億萬人口，很難找到一個從來無夢的人。不管上智下愚，老幼男女，哪個行道，哪條路數上的，每個人都有屬於他自己的夢，都有做夢的權利和經驗。

人睡著了會做夢，醒著也照樣做夢，睡中的夢不能控制，據云多半來自日間的所思所見。事實上日有所思亦未見得便夜有所夢，往往想夢個懷念中的人，偏偏是大覺睡了幾百場，仍然「魂魄不曾來入夢」。

醒著做夢，常被譏為空想、胡想，或者乾脆就叫白日夢。然而並非所有的空想都是白日夢，凡是希望的、企盼的，嚮往而還未成為事實的，都可說是夢，也可說是期望、是夢想、幻想，甚至是理想。

我常想，如果這個人間沒有歌、沒有畫、沒有花、沒有鳥、沒有山川河流和日月光華，該是多麼地陰暗恐怖。如果人沒有夢，或有夢而無色彩，只是灰蒼蒼白茫茫地一片，那該又是多麼地貧乏枯荒！上天賜給我們這個美麗玄妙的世界，又給我們做夢的能力和權利，使我們知道過了今天還有明天，過了明天還有一個明天，還有另一個明天，再一個明天。為了那些將要來到的、彷彿無窮盡的明天，我們懷著憧憬的情懷繪畫著夢。

夢帶給我們在實際生活中尋不到的空靈虛玄之美，也讓我們看

到永遠有希望在前面招手。夢點綴了人生，也詩化了人生。

我愛人生，我也愛夢，更愛這美麗玄妙的世界，願這世界上的人都能擁有自己喜愛的夢。我當然知道這是很難的，多少殘酷的現實，碾破了人的心，也碾碎了人的夢。

當我走出那個種滿了好花綠樹的院落，進入塵埃滾滾的人寰，年齡隨著歲月增長，天地便漸漸地呈現出另一副面貌。我看到刺刀的閃光，看到飢餓和死亡，看到弱肉強食，看到炸彈投下後的血肉橫飛，看到被戰爭蹂躪過的，焦黑的土地裡埋藏著血和淚。

於是，我清醒了，我的夢也變色了，她不再是安詳寧宜、綠得滴得出水來的翡翠色了，她變成了有廝殺、有仇恨、有死亡、有強權的醜陋的夢。

和平與寬容，真純與潔淨已回到洪荒以前的幻覺世界，跟真實離得太遙遠，於是，我失去了那個綠如翡翠的夢。

那個失去的夢是好的，是美的，是我一直懷念的。

我一直為失去那個夢而悲哀，認為這個充滿了慾念、兇惡、權勢、猜忌，工業污染的地球，已不再供給生存在他懷抱裡的人們翡翠色的夢了。

今天的我做的是什麼夢？我夢到的是染污了的海水，病壞了的樹林，被高樓擠沒了的草原，被煙霧瀰漫著的天空，被物慾玩弄得疲憊了的人，也夢到戰爭、流血、自相殘殺和迫害異己。我有五顏六色的夢，唯獨失去了那個滿溢著祥和諧美的綠如翡翠的夢。

我悲哀著，深深地悲哀著，為失去的夢而悲哀。

有人說：「生活在進步，科學發達得日新月異，現代人要追求花團錦簇、繽紛多彩的夢，誰還需要那帶著原始顏色的翡翠色的夢？」

我則說：「世界在進步，科學發達得日新月異，但是人們喜愛自然，崇尚仁慈和平的裏性在減退。聰明的人類正用自己的手在毀滅自己。」

有天和友人去瑞士鄉間，行經山谷，越過一個深淵上的高橋，舉目四望，見不盡的蒼翠環繞，起伏的山巒上覆著深深淺淺的綠，淵下流著潺潺清泉，水流過處，淙淙作響。而山風徐來，天地寂寂，人走在其中，不覺渾然忘我，被大自然的美深深震撼，淳淳感化，不知不覺地融於其中，彷彿走在夢境裡。

我對那朋友說：「瑞士人是屬於少數的，有條件有幸運做做綠色，翡翠色的夢的。」

她道：「這是瑞士百餘年來沒有戰爭的結果，我們的河山不曾被破壞，我們的人民愛好和平。不過現在不行了。經濟戰打得兇啊！湖水在鬧污染，一些森林被酸雨侵襲，自然生態已在破壞中。戰爭嗎？核子武器打到歐洲任何一個地方，瑞士都不能倖免。我們也沒資格做甚麼綠色或翡翠色的夢了。」

她的話如暮鼓晨鐘，大大地震動了我，事情果然是如此地令人絕望嗎？我不甘於接受她的悲觀，但當我用冷靜細微的思維去觸碰這忙碌的世界時，竟也說不出何處還有一片淨土。人們的笑臉下隱

藏著焦慮，野心家正在為征服製造武器，科學像午夜的煙火般在空中放著異彩，留下的是炸藥的氣味和引人深思的暗潮。自然景物正被無情地破壞。和平的表面下有戰爭的菌蟲在蠕動⋯⋯

樂觀的人說：「這一切都不值得去擔憂，當舊的毀滅後，新的才能誕生，生生息息，延延續續，興衰枯榮，正是天演。」

悲觀的人，感到毀滅的危機正在逼近，已在覓安全的處所存身。令他們苦惱的是：「不知何處有真正的安全？」

我不完全樂觀也不特別悲觀，唯不免也像很多當今的知識分子一樣，精神上感到深沉的壓力，但擔著一份心思，懷著一些期望。

我渴望著重新尋回一個綠如翡翠的夢，那夢說神奇也神奇，說簡單也簡單，就是世界上突然聽不到仇恨的字眼了，也看不到炮火的流光了，人們厭棄殺戮了，有權柄的年長者只想灌輸子孫們以理性與智慧，而不再愚弄他們了。也沒人因貪婪與自私去破壞自然的美好了，工廠和汽車的廢氣也不污染環境了，因財色犯罪的人越來越少了。一些頑固的腦袋漸漸地變得鬆活並懂得從錯誤中吸取經驗，敢於正視現實虛心學習了。人與人之間講究信與誠，不再耍油滑玩手段了⋯⋯大地也在人性的美善中美麗起來，花正開，草正濃，綠樹遍野，沒人知道什麼叫酸雨，什麼叫炸彈，寬容與和平的空氣，充塞在人間任何最微小的角落裡，你想不呼吸它也不行了，無論仰視天空俯視海水，還是漫步街頭，視線裡總有悅目的翠綠與碧藍。每個人都可以擁有一個綠如翡翠的夢，在那裡面，沒有憂

慮，沒有懼怕，每個人都可按著自己意願過他喜愛的日子……我始終在懷念那個曾屬於過我的，綠如翡翠的夢。

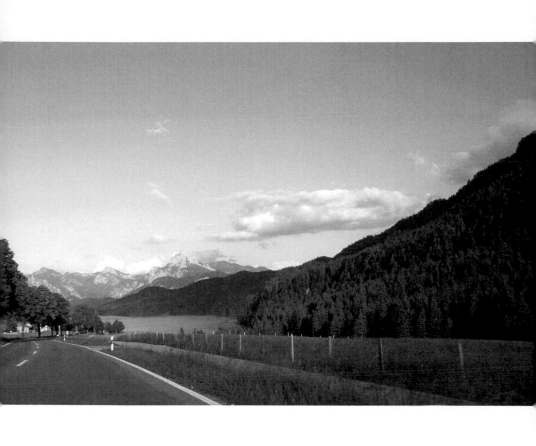

我放心地走著，穿過樹林，越過
小溪，望著藍裡透綠的天空，漫
步於看不到邊際的草原，心裡裝滿
了綠色的希望。（麥勝梅提供）

歐洲向你細說

歐洲華文作家協會會長　朱文輝

　　一聲以歐洲生態環保面面觀為主題書寫的「徵稿動員令」下，歐洲華文作家協會的每位文友可以說都變成了生態環保的「狗仔隊員」！他／她們以靈敏的嗅覺，像聞香尋找森林裡珍貴的松露，在各人熟悉的歐洲生活環境中挖掘有利於綠色生態的養料，提供出來與普天之下的華文讀者分享這份滋補的食材，期望大家的生活過得更健康，與自然的互動更和諧，進而讓孕育我們的大地永續經營，生生不息，並伸出關愛的雙手，溫柔地呵護我們的心靈，引導我們回歸祥寧。

　　文友們個個都是維護生態的傳教士，是環保運動的志工，全心全力響應這項深富意義的專題徵寫活動，文以載道，利人利己。

　　歐華作協成立於一九九一年三月中旬，一路走來已告別弱冠之年，如今正邁開大步往而立之途奮進。這個文學團體有目標明確的自我期許，不要做象牙塔裡的書生，我們除了透過文字來抒懷遣志之外，還要經世致用，積極有所作為。因此，成年之後的今天，我們有志於打破傳統的組合目的，以入世的精神，向孤芳自賞揮別，走出書房斗室，融入群眾，以文字的魅力，昇華俗世的生命價值。

這樣的作為，才算符合「歐洲」這兩個字背後所代表的原始意涵與風貌，更是歐洲華文作家協會「會格」特質的展現。

散居歐洲各個國家各個地區的文友，以他／她們居住地的生活體驗和人文感觸，就近取材，融匯思維觀點，分從各個不同的面向和角度切入，來針對當前人類燃眉之急的生態環保問題鋪陳一些深刻的心得與關照。

我們只有一個地球。當今人類文明和科技的發展日新月異，消耗型浪費式的經濟發展模式和以娛樂為導向的社會生活型態，主宰了人類與自然互動的行為。因此，生態環境的存亡續絕，就完全掌握在你我是否懂得珍惜的一念之間！我們希望能藉這本專書喚醒當下華語世界人們對生存環境的憂患意識，庶免有朝一日全人類生存在鳥不語、花不香、風不調、雨不順的惡質環境中，以致「採菊東籬下，悠然見南山」的詩情意境最後不幸變成永不可及的幻夢。

籌編這本綠色書寫專集，我們以極嚴格的尺度來做自我要求和自我挑戰，不管是取材、議題、闡述、成形與文類選擇等，都經過主事文友們的層層把關，內容和品質當具有一定程度的水準。透過這本書所傳達的各種訊息和理念，應能協助政府機構、環保團體、社區住戶以及崇尚正德厚生理念的人士全面認識歐洲人的環保概念與作為，進而也在華人世界發出我們的光與熱來。

大地也在人性的美善中美麗起來，花正
開，草正濃，綠樹遍野，沒人知道什麼
叫酸雨，什麼叫炸彈。（麥勝梅提供）

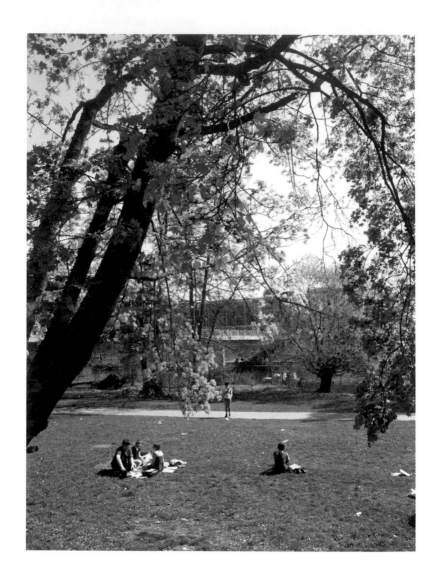

目　次

PART ONE 環保意識

漫談比利時人的綠色理念

比利時

郭鳳西

　　來到比利時——西歐荷、比、盧三小國之一的美麗安靜舒適的地方轉眼今年已是第四十四個年頭。其間經結婚、生育、創業、退休、喪夫，舉凡人生必經的歷程，不多不少都經歷過了。時常獨自回憶檢討，應說沒有什麼可挑剔的，平順、安樂，沒有大起大落的悲歡離合，就像我夫臨終所說：「應知足，這一生四十一年的婚姻，除了感恩，還是感恩，上天安排我們在這麼好的地方過了一輩子，要努力好好活下去。」

　　談到比利時人的生活態度、內容及性格以我的看法是很環保及綠色的，人們提起綠色及環保，我們馬上想到硬體的設備、污染等直接和生活面有接觸的防患未然。其實心裡的綠色理念更為重要，在這高科技日新月異，資訊泛濫的年代，人心性的提高，生活態度的調整，是現代人很重要的課題，我以各個層面來說明我的看法。

生活態度

　　人口一千多萬的比利時，人們過著穩重悠閒的生活，用心以自然藝術的型態來經營日子，曾經有五百多天沒有政府，憑著法律社會制度嚴實健全，人民守法循俗，撐了下來。在日常生活中，體現愛好環保意識，有很強烈的綠色環保精神，處處為別人著想，留餘地。如公共地方保持乾淨，開門讓後面的人方便進來，防止被門撞到；舊衣服送去慈善團體時，先洗淨補好；門前路道清掃方便路人走過；在路上遇見彼此問安，自動幫助有語言困難的路人。

　　今年冬天特別冷，到零下十幾度，電視台發起互相幫助運動，免無家可歸的街頭流浪漢凍斃，一下子大家捐衣捐食，提供毛毯衣物。還有接納來家裡住的，或者在火車站內大廳放行軍床收容這些人，並供應熱食，讓這些為數不少，拒絕社保安置，或有家不願回，自選在街頭過日的人，能渡過嚴冬，尊重別人選擇的生活態度，是很綠色的。

衣著、飲食

　　比利時人特有的務實和嚴謹的生活態度，加上政府提倡綠色生活，在衣著、飲食方面，也可看出來。近年來比利時時裝在世界

時裝界嶄露頭角，安特衛普六君子（Anterwerpen Group of 6）、袁熙陽、德賴斯、品牌Jessi mode A. f Vandevorst、Dries Van Noters、Maion Martin Margiela等漸漸在世界時裝市場走出來了。他們突出環保意識理念，在發展上追求舒適和多樣化並研發新的紡織纖維。時裝設計家Martin Margiela於一九八八年創立Maion Martin Margiela，研發輕便、舒適、自然原料、價位中等的衣服，大受歡迎。他還支持提倡道德時裝，看到那些不環保尼龍的布料，他說：〈I am not a plastic bag.〉衣著的選樣搭配，以單色為主，避免花樣的衝突，不會上身格子下身點子的穿法。穿舊了，不合身了修補洗燙好，分類送去專門機構需要的人。

飲食的均衡、營養的分配安排也是很綠色的，比利時有二十多個復古生活團體，成為時尚。一群人過著沒有現代化設備的生活，把可能的污染源根除，吃BIO（有機）產品，其中有許多著名的律師、醫生及普通一般人自定一星期二次魚二次肉，每天三蔬菜二水果，盡量食用時令的蔬果，並吃多少做多少，不浪費；根特市（Gent）提倡週四吃素。

生活環境

比利時人以心綠洲（Heart Oasis）來看待生活，性格上不在乎別人的評判看法，只以自己認為最好的來安排生活。這裡在一

排房子中，很難找到二幢一模一樣的；比京城中心大廣場（Grand Place）廣場周圍的古代建築物，金碧輝煌，雕塑複雜，但沒有二幢一樣的；同等高度接鄰的一排房子，有的三層樓、有的四或五層樓，很注重個人風格、愛好。

　　在我每天散步的路上，可欣賞到各個不同的房子、庭院設計，一面走路一面揣測每家主人的性格愛好，有時停下和坐在院子的女主人聊二句，對種花蒔草常有驚喜的新發現。每家住戶屋內的裝飾、家具的安排、字畫的掛處都是主婦的生活課題，也是女主人的發揮領域。一般來說我所認識的比利時主婦，都是生活環境改造高手，屋內有花、有畫、有手織椅墊、有各式美麗的小地毯、有配色的窗簾桌布，每個小地方、小轉角處都有輕巧可愛的擺飾。最重要的是無論哪裡都擦得光可照人。屋外有草地、花樹、矮籬，窗台上有長排花盆種著小矮花，也都是中規中矩定期照顧，屋裡屋外相同待遇，於是你整天看到主婦們身穿工作圍裙、手套、包著頭，持帚提桶進進出出非常忙碌。我們做鄰居的時不時，就會被請去喝杯咖啡，欣賞讚美家居的新傑作，新草皮花樹、新窗簾沙發、新畫新擺設，使這些不上班的主婦們也充滿成就感，對家裡花的心思努力不下於在外打拚的老公，是個很綠色的生活形態。

綠色政治

　　一九八○年代，綠色政治在歐洲大陸興起，所謂綠色政治是將一個目標放在生態及環境上的政治思想，透過草根，參與式的民主制度，奧地利、德國、法國、比利時、北歐幾國都出現綠色政治的訴求。一九八四年西歐九國綠黨在比利時發起成立「歐洲綠色協調組織」，提出社會改革、環境責任、個人自由、民主、多元化發展、不要濫用自然資源、保護自然生態、地球永續發展等宗旨，比利時綠黨（Groen）Ecolo黨在議會席次很高，促使政府做了不少綠色的決策：

◆ 騎車上班政府發補貼
◆ 太陽能供熱國家補貼
◆ 提倡低碳環保建築、公房、綠色保障房
◆ 綠色出行週日無車日
◆ 肉雞危機處理
◆ 逐步關閉現有核電廠
◆ 垃圾分類
◆ 綠色列車通道建立

另外，法國反對基因改良，強調基因改良大豆需嚴格測試。丹麥新任四十五歲金髮美麗時髦的首任女首相——赫勒，一九九二年畢業於比利時歐洲學院後成為歐洲政壇上的新秀。二〇一二年一月一日任輪職歐洲議會主席，是綠色政治環保的推行者，將會有一些綠色環保的好意見。

　　世上沒有完美的人、事，也沒有完美的國家，比利時地小人雜，政黨多如牛毛，加上兩種語言多年衝突，誰也不讓誰，有時出現一些在我們看來滑稽可笑事，有五百三十五天沒有政府的現象，也真不稀奇了，因沒有哪個人哪個黨，有辦法整合溝通合作來治理這個國家。

　　而我看到的是，比利時已做到公共建設是國家的事，維護照顧保持是每個人民的事。

丹麥的綠色願景

丹麥

池元蓮

　　當遊客乘著郵輪進入哥本哈根港口的時候，會看到港口附近的海上豎立著一群白色的高大柱子，仰天而立，有如一隊保護國土的白衣巨人；每個巨人都有三條長長的手臂，在空中不停地繞轉著。當遊客乘著火車穿越過丹麥的國土的時候，也會常常見到同樣的白色巨人，屹立在平坦的綠色田野上。這些三臂滾動的白色巨人是風力渦輪機（turbines）；它們是帶領丹麥能源走向綠化前途的先鋒隊。

　　丹麥一向是世界上環保綠化最先進的國家之一，對其國家的將來有一個革命性的綠色願景。

　　這個願景是到了二○五○年的時候，丹麥將與石油、天然氣、煤炭等化石能源（fossil energy）告別，全部改用可再生能源（renewable energy）。

　　丹麥在北海有海底天然氣和石油礦藏，至今能夠自給自足。但，長遠來看，這些礦藏將會隨著時光逐漸變少，年深日久，終於會有枯竭的一天。到了那時，能源便會變得既稀少又昂貴。怎樣未雨綢繆地保持能源的持續性，是社會面對的一個大挑戰。

而且，化石燃料是排放二氧化碳的禍首。怎樣大量減低溫室氣體的排放量，是社會面對的另一個大挑戰。

　　為了應付這兩個大挑戰，丹麥政府在二〇〇七年便創立了一個新的部門，名之為：「氣候與能源部」（Ministry of Climate and Energy）。後來，這部門又與其他的政府部門合作，組成了「丹麥氣候變化政策委員會」（Danish Commission on Climate Change Policy）。該委員會在二〇一〇年發表了一本長達九十七頁的《綠色政策藍圖報告》[1]。

　　綠色政策的實施則是政治家的任務。二〇一一年，丹麥政府改選，以社會黨為主的新政府上台，立刻宣布對「氣候變化政策委員會」所提出的綠色政策大力支持。

　　在下面，筆者用簡單的語言把綠色政策藍圖的要點歸納為五項，與現任政府的允諾做個比較：

　　首先，是能源的全部轉換。綠色政策藍圖的目標是二〇五〇年。今天，丹麥的能源消費量有百分之八十是由石油、天然氣和煤炭等化石燃料供應；到了目標年，化石能源制度將完全由可再生能源制度代替。

　　電力，是這個新能源制度的樞紐。目前，僅有百分之二十的能源消費量是由電力供應；到了目標年，能源總消費量的百分之四十至百分之七十應來自電力的供應。

　　海上風力渦輪機將扮演最重要的角色，負擔生產丹麥所需的電

力能源消費量的一半。丹麥是一個島國，由三千多個大小島嶼及一個半島組成，整個國土被海洋環繞著，終年風力充足強盛，最適宜風力渦輪機的使用。

生物質（biomass）也將扮演重要的備份角色。從家禽糞肥、牲畜糞肥、森林殘留物等生物質製造出來的生物能源，可用來補充風力渦輪機的電力能源不足。

為此，政府的允諾是：政府將加速建造已經計劃好了的陸上風力渦輪機及海上風力渦輪機發電場（包括離岸的和近岸的）。到了二〇二〇年時，一半的電力將來自風力和從主要農業糞肥製造出來的生物能源。而到了二〇三五，發電和供熱部門所用的化石燃料將由風力和生物質等可再生能源代替。直至到了二〇五〇年時，交通部門所用的化石能源將被淘汰。

其次，是溫室氣體排放量的大量減少。根據綠色政策藍圖的預計：由於能源制度的百分之百的轉換成可再生能源，溫室氣體的排放量到了二〇五〇年應該比目前的減低百分之八十。為此政府已經立法，規定在二〇二〇年之前，二氧化碳的排放量必需減低到至少百分之四十。

第三，是更有效地使用能源。對此綠色政策藍圖的建議為：房子的加熱和區域供熱的能源將由生物質、太陽能採暖、地熱採暖及由風力渦輪機推動的電動熱泵合併起來供應，以能達到能源消費量減半的目標。而政府的允諾是已經開始加速改良公共建築物、市民

公屋、公共交通等的能源節省裝修，預計在二〇五〇年之前，可以把能源總消費量至少減低百分之四十。

第四，是將來的車子。根據綠色政策藍圖的指定：將來的車子是由電池和生物燃料來推動。為此政府的允諾是已經開始加速改良各種基礎設施，以備將來的電動車子的使用。同時也準備加高飛機票的稅收。

第五，是能源轉換對社會與經濟的影響。綠色政策藍圖明言，這樣激烈的能源制度的改換是很花錢的一回事，要現在就開始，逐步地來做，而且要對社會和經濟必須產生良性的影響。政府應盡早有明確的方向指示，使得企業界能及時做出正確的綠色投資。為此，政府的允諾是：政府將增加對能源研究和能源發展的資助，加快能源技術的創新和新發明的出現。它們會給社會帶來益處和經濟的增長。

由此可見，全盤性的能源制度轉換是政府、企業界和民間的一致合作。

其實，丹麥對將來的綠色願景已經在一個小島上實現了，可把這小島的成就當作一個領先的模範來看。該小島的名字叫Samsø，按其音可譯作「山姆索」，面積一百十四平方公里。島上僅有四千多居民，主要靠農業和旅遊業為生。

一九九七年，丹麥政府贊助了一個提倡使用可再生能源計劃的比賽。該島在比賽中奪得冠軍，於是開始行動，朝脫離化石能源、

改用可再生能源發電的途徑進發。島上的居民思想比較保守，在開始的時候，對在島上建造風力渦輪機並不熱心，疑問甚多。後來，當他們知道他們自己能夠通過股份投資成為風力渦輪機的所有人，與在銀行存款無異，於是改變態度，全力以赴。

山姆索島居民的新能源計劃果然成功了。到了二〇〇七年，全島的能源是由十一個陸上風力渦輪機、十個海上風力渦輪機、太陽能採暖、秸杆火加熱裝置供應的，無需再從外地入口能源。這樣一來，山姆索島成為一個全部使用可再生能源而達到百分之百能源獨立的地方。島上還設立了一所能源學院：Samsø Energy Academy，成為許多能源專家們的「朝拜地」。

以山姆索島的成功故事為出發點，丹麥對其國家未來的綠色願景是應該會成為事實的。二〇五〇年離現在為時已不太遠，今天的年輕人可以有機會看到那革命性的綠色時代的到臨。

生態環保路途艱辛

法國

楊翠屏

世界人口膨脹

　　一九七三年的石油危機、漲價，雖然源自政治因素，但法國媒體根據「羅馬俱樂部」（Club de Rome）科學專家的報告結論，趁機預測「石油枯竭」之恐怖。這項對人類前途拉響警報的報告，產生巨大的效果：世界人口指數持續增長，在數十年之後，就能源消耗及原料而言，將導致嚴重後果，最後甚至農業生產亦無法供給世界人口食物。它比馬爾薩斯（Thomas Malthus，1766-1834）的觀點更具論據，他撰述《人口論》時的一八八〇年，世界人口是十億，但是一九三〇年則增至二十億，一九六〇年增至三十億。到「羅馬俱樂部」報告出爐時，幾乎三十五億。預測數字令人心驚，但事實證明其正確性，因世界人口的確倍增，當今地球有七十億人，每秒鐘就有四個嬰兒出生，兩個人過世。人們預估二〇五〇年將暴增至九十億，甚至一百一十億，這麼多人口要消費並產生污染！

一九七四年法國總統選舉時，有一位生態環保黨候選人，在電視上發表挑戰的言論，使大多數的法國人才知曉生態環保與這個新黨。而美國生物學教授兼生態學專家艾爾利希（Paul Ehrlich），一九六八年的著作《人口爆炸》（The Population Bomb）更引發爭議，他就世界人口增長的情形，預估了不久及未來將發生的後果。事實上，地球原料的儲藏並非無限，石油、瓦斯、煤礦的開採亦有枯盡的一天，五十年或一百年之後，就永遠耗盡。這些容易掘取的能源無法再生，故必須尋求代替品。也就是那個時期，法國選擇了核能發電，一來是不想依賴石油輸出國組織，二來是為未來做準備。但是基於意識型態，生態學家一直反對此種解決方式。

生態失衡　環保問題漸浮檯面

過了數年，人們常談到這些問題，但是沒任何企業、國家，自動設法解決，因需花費巨額投資在獲利不多的研究部門，並且能源還不是太昂貴。那時有人提議推廣電動車，或是以氫（Hydrogène）取代石油等，但皆沒後續。

接著，通過科學期刊的討論和衛星對大自然的探勘，其他生態問題漸漸出現，人們才開始談論污染（尤其是油輪觸礁時）、過度使用殺蟲劑及肥料（導致生產有機食品）、亞馬遜及婆羅洲的過份伐木，以及開始關注有些動物瀕臨絕種的現象（綠色和平組織防衛

的老虎、大象及鯨魚）、可耕地的沙漠化或消失（中國的黃土在不適度伐林之後）、過度捕魚（例如紅鮪魚的逐漸消失），再加之環境所帶來的影響，如南極洲上空臭氧層洞就像一枚炸彈！人們才開始在世界禁止使用含露氯（Chlore）的瓦斯，因為它導致污染。而二氧化碳的逐漸大量增加，讓科學家開始拉警報，未來將出現嚴重氣候暖化的現象。

「跨國政府氣候專門委員會」成立於一九八八年，一九九二年聯合國第一屆「環境與發展」會議在里約熱內盧召開，永續發展的概念被提出，強調經濟體系發展必須環環相扣。就像所有的高峰會議，科學家的意見不被採納，工業、石油產國（特別是美國及阿拉伯國家）及新興國家（尤其是中國及俄國）的遊說團體占優勢，結果是雷聲大，雨滴小。

人類活動所帶來的地球暖化，比如溫室效應、冰河的融化、冰湖外洩所產生的水災風險、海平面的升高、越來越頻繁的颱風，以及森林火災、旱災次數的增加，促使氣象專家們一致指出，歷史上最熱的年度，是最近幾年。兩極圈地帶暖化的結果，引起西伯利亞與阿拉斯加冰雪地帶融化，從而導致溫室效應加劇。現在人們擔憂格陵蘭冰川的融化，會促使墨西哥灣暖流減速，而使西歐氣候產生重大改變。

動物瀕臨滅種危機

我們目前所處的「動物大滅絕」現象，可比擬六千五百萬年前的恐龍時期，由於人類對大自然的侵害，每年有數千種動物絕跡。間接地伐木和居住地被侵占（婆羅洲種植棕櫚樹），或直接地掠奪，過度補食魚類、獵物，導致地球生物多樣性快速遞減，換言之，生態失衡。可憐的動物無法抵抗最大的補食者：人類。

鸚鵡、蛇類、猴子、蛀蜘（mygales）等在熱帶國家被掠奪，走私到西方國家的現象也越來越猖獗。割斷鯊魚翅、殺戮海豚或幼海豹，是人類的羞恥。認為犀牛角有回春效果，是特別有危害性的古老信仰。而保護鯨魚的措施，遭到慣常食用國家（日本、挪威）的抵擋。國際規則沒被遵守，地中海捕紅鮪魚的限額大量超過，接著魚越少，價越高。老虎、大象、猩猩、犀牛等珍稀動物繼續遭殃，也因此教育民眾攸關重要。但是實際上在這方面卻做得不夠，或為時已晚！

能源何處尋？

專家們估計，假如地球上的人類全都過著與西方人同樣的生活，那麼需要三、四個地球，才足以供應所需的石油、原料及食物，而第五個星球用於來堆積廢棄物！像中國、印度這樣人口眾多

的新興國家，為了工業生產或一般消費，須消耗愈多的能源。由此而造成能源價格的提高，但也擴大有關地質學的研究。

五、六十年代容易掘取的石油、瓦斯，不久將耗盡。現須去深海或攝氏零下三度的阿拉斯加去開採、挖掘。採取頁岩層的天然瓦斯（le gaz de schiste），是一種解決方式，許多國家具有此資源，但開採的方式對環境極具污染，遭到當地民眾的反對。怎麼辦呢？（一）利用可再生能源，但是難以控制，且目前成效不彰。（二）盡量回收被人類亂丟棄對環境有污染的物質，與大海的資源。

福島核災後人們質疑其安全性，反核聲浪此起彼落。德國政府決定快速廢除核電廠，尚未獲得其他的取代方式之前，目前需從法國輸入電流。美國有一百零九座核反應爐，供給百分之二十二的電氣。法國十九座核電廠擁有五十八座核反應爐，占百分之七十八的供電量。但僅占消耗能源百分之十七。因其政治、行政、工業制度皆是中央集權制，外貿平衡需要靠大財團的支付。法國的核電去向如何，是種政治與工業之間的選擇。

建築水力發電水壩，越來越受到爭議，尤其像埃及的納塞（Nasser）和長江三峽的巨大工程中居民被迫遷移亦造成生態大災害。一九九八年成立的世界大水壩組織，目的在解決河岸居民與工業的衝突，以及財務贊助研究環境、勘察地質，為建造與否作評估。

雖然生態環保專家較偏愛風力能源，因風力需來自高度上穩定的風，也不是很可靠的方式。而在平地築起的偌大風力發電車，不

僅吵雜，對鳥類也構成危害。北海地區風力強，所以丹麥、德國北部和西班牙皆有建造，但需數量多才相當於一座核電廠。

使用太陽能是一種好的方式，但是費用高昂。太陽光電板只是白天陽光普照時產生能源，且不能儲存，而人們是在夜晚時最需要電力。雖然繼續研發，太陽光電板昂貴、收效還是低。

地熱能源不是到處皆有，必須在相當廣闊的火山地帶。冰島因城市靠近熱泉，可大量使用地熱。其他國家則因火山地帶的範圍不大，難以完全利用來建造地熱能發電廠。

世界上許多國家使用燃煤發電，據估計地球煤礦儲存，足以供應兩、三個世紀。可惜的是，此種能源極具污染：粉塵、硫黃、二氧化碳等，大量污染空氣。中國煤礦豐富，每星期建造一座新的開礦站。但這卻是一種難以加工和運輸不便的原料。尤其是陸上或空中交通工具無法直接使用。

利用農作物，製造所謂「綠色」燃料或「生物質」（biomasse），目前不是恰當的可行方式，蓋現正需要農耕地，種植糧食作物，供應世界人口需要。

節省能源　資源回收

節省能源是我們能夠付諸實行的：辦公室晚上熄燈、降低公共照明亮度、使用省電燈泡及LED、養成隨手關燈的好習慣，改善房

子的隔熱隔冷設備，改進汽車馬達的效率。這些措施前途樂觀，不昂貴、人人可行。但要說服世界上，無數像「拉斯維加斯」那樣極消耗能源的不夜城，不是件易事。

家居及工業垃圾資源的回收，已漸漸深入西方國家的人心。在很多國家垃圾必須分類，但不是一切皆能回收。有機垃圾和農舍牲畜棚，發酵之後所產生的甲烷，是可利用的天然氣，但仍然不太盛行，僅有一些信服的農耕者去執行。

塑料回收是必要的，丟棄在大自然中會對動物與海洋生態造成重大的傷害。可惜並非所有的塑料皆能回收，有的必須燒燬，有一部分甚至被輕率的使用者隨便丟棄在大自然裡：塑膠袋需一百年、塑膠瓶一千年才能毀壞、消失！

到何處去掘取原料呢？沒有另外一個藍色星球，只能在難以到達的區域去尋找，兩極地區、深海底，但費用極龐大。作為國際科學研究的南極洲，原料蘊藏量豐富，引起諸多垂涎。挖掘四千公尺至六千公尺的深海，或可解決問題，但也衍生破壞海底脆弱生態系統的問題。

如何限制世界人口

採取何種措施限制世界人口——這一所有問題的來源？當一個國家現代化，人民所得增加，教育普及，女性尤其是受惠者，生育

率自然就會降低，不須強制執行，這是所謂的「人口轉變」。但是第三世界，非洲及伊斯蘭教國家，並沒朝這個方向發展，工業未完全發展，教育亦未普及，且受到傳統包袱、宗教力量之抑制。未來的世界人口預估顯示，這些國家的人口將過度地增長，而世界的其他地區則減緩。加州大學健康、人口與永續發展中心主任麥貢·普茲（Malcolm Potts）一針見血地道出：「避免不被希冀的生育，讓世界呼吸更順暢。」人口膨脹是地球暖化的原兇。除了食物、水、廢棄物等問題外，亦衍生污染、生活品質惡化、不安全、暴力、恐怖主義、大規模遷徙。

法國政策措施

二〇〇七年五月，薩克吉當選總統，就執行綠色新政，發起一項大規模的「格內環保」[2]計劃。與環保問題相關的所有單位，政府、非政府組織、地方行政單位、工會、企業共同協議成立。它執行六個工作目標：（一）應付氣候變化及控制能源需求。（二）保留生物多樣性及自然資源。（三）建立一個尊重健康的環境。（四）採用永續生產及消費的方式。（五）建造一個生態環保民主。（六）促進有利於職業及競爭的生態發展方式。

四年半之後，鄉間鼓勵盡量少用殺蟲劑，利用廚房、花園院子廢物做成天然肥料，在圍籬開洞讓癩蛤蟆、刺蝟來去自如地殺蟲。

在家中，消耗量低的燈泡取代以往的燈泡，取消奶瓶及食品盒中干擾內分泌的酚甲烷（Bisphénol A）成份。在城市宣導使用大眾交通工具，少開私家車，或多人共乘。在超市，環保標籤提醒我們選擇對環境產生較少影響的產品。

九成二的法國人贊同「格內環保」措施，認為它逐漸改變人們心態，八成一希望能獲得更多資訊。根據一項針對十七個國家的調查，九成二的法國人與日本人、巴西人一樣，擔憂地球前途，英國人是七成一，美國人才六成四。法國人最關心空氣污染，七成三認為環境不佳。

遠景

兩極洲浮冰融化加速，氣溫上升。熱帶森林（亞馬遜盆地）土壤變貧瘠，海洋的鹽分減低。歐洲的春天提早來臨將會影響鳥類遷徙。我家院子裡的報春花（Primevère，白色、黃色、粉紅色小花），通常是三月才開花，今年一月下旬已開始冒出。

二〇〇二年在約翰尼斯堡舉行的永續發展世界會議，證明十年的成績失敗。諸多會議所採取的措施與真正的危害不成比例，西方民主國家的領導人，短視近利的政客，完全沒意識到災害臨頭，只顧思考下次如何再當選。目前全球景氣不佳，解決經濟蕭條是首要之急。遏阻氣候暖化的政策，與雪上加霜的財源窘境。雖說生態環保刻不容緩，但路途艱辛而漫長。

談環保，憶瑞士

瑞士

趙淑俠

離開居住了三十多年的歐洲，日子像正在拉長距離的鏡頭，往昔最熟悉的都成了回憶，只能一派優閒地遙遙觀望了。

對阿爾卑斯山的記憶

每次旅行歸來，當飛機越過阿爾卑斯山，臨瑞士上空時，俯首下望，見那坡巒起伏、深深淺淺，像調配了一百種不同的綠的田疇、樹林和山崗，伸延得長長的。如一張淡灰色的大網般散開來的公路，路上跑著如兒童玩具大小的汽車。在樹木掩映下，狀若童話裡描繪的紅瓦尖頂住家小屋，排列得整整齊齊。尤其是那藍得如一片晴空似的湖水，和阿爾卑斯山巨大的身軀上，穿著翻雲滾浪式的大裙子，一個裙角勾起一串高高矮矮的山峰，漫著白雪的山尖，銳利得像一柄柄插向雲霄的鋼錐，壯闊亮麗間醞釀著無邊的虛玄詭秘，便會像被磁石吸引著，無法把眼光移開。

凝目久視，這煙塵四起的世界竟在思維中渺渺遠去，代之而來的是如入仙境般的空靈純靜。彷彿這塊人類賴以生存的大地上，從

沒沾染過任何的罪惡與不潔，亙古以來就是那麼靜靜地進行著的。

　　每看到這樣的一幅圖畫時，便有種難以形容的愉悅感，覺得住在如此安詳美麗的世外桃源，風景甲天下，有幸時時受到自然美態的感動。

　　湖水、雪山、好花、綠野，是瑞士風景裡的特色。阿爾卑斯山像慈母般，把她緊緊地擁抱在懷。孩子們一抬眼就能觸碰到母親的慈暉，瑞士人一抬眼就能觸碰到阿爾卑斯山白皚皚的雪峰。當春、夏季來臨，湖畔怒放著五彩繽紛的花朵時，雪山也不融化，反而把它的影子投在湖水裡。

　　湖水是瑞士這個山國的靈魂，如果這片土地上沒有這許多大大小小的湖泊河流，不知會多麼失色？一般人寫遊記只強調瑞士那幾個出名的大湖，如日內瓦湖、露層湖、露伽奴湖、波頓湖是如何的美，卻不知道瑞士是三步一湖五步一河的地方，一些不出名的小湖小河，清幽如夢，沒有載遊客的輪船，沒有為了招徠遊客用人工製造出的美麗。淡綠色的湖水裡盪漾著雪山倒影，蘆葦草、蒲公英、五彩繽紛的野花、大傘蓋似的老樹濃蔭，舒舒坦坦整整齊齊地圍著明鏡般的湖面。夏天時候，好運動的瑞士人會架起小帆板，出湖面上順風滑過。顏色豔明的膠布帆，在青山綠水間，亮得像燦爛的寶石，把人寧靜著的心，一下子給挑得熱活活的。又肥又大的野天鵝挺著雪白的胸脯子、脖頸翹得老長，悠哉悠哉地戲著水，瞧那雄起起氣昂昂的神氣，倒像牠是統治小湖的君王。

叫小湖的，繞一圈也得四、五個小時，沿湖多是斷斷續續的樹林，林裡跑著小鹿、小狐狸、小松鼠。小鹿嫩得連角都還沒生，遠看像個小禿子，總睜著怯生生的大眼睛站在林邊呆望。小狐狸是最好看的動物，一張臉俏麗得驚人，兩隻煙視媚行的眼珠子逼得人喘不過氣。小松鼠最饞，如果拿著一包帶殼花生走在林裡，就會有松鼠追著跑，丟給牠一顆，牠就三下兩下地把殼兒剝掉，尖嘴嚼著花生米，吃得津津有味。再丟第二第三顆呢，牠竟不吃了，急急忙忙地叼走了藏起，以備來年過冬。小動物們都不怕人，因知道人是牠們的朋友。

　　這類小湖幾乎每個高山休假區都有，滑雪季節一到，湖面結成嚴實的冰，白茫茫一漫平川，最是滑雪者越野長跑的好去處，一跑四、五里，上面是晴朗的藍天，四周是晶亮透明的雪山，空氣爽淨得不帶一星塵沙。你在群山的嘲視中傻兮兮地邁動著兩隻踩著滑雪板的腳，一個勁地往前趕、往前跑，跑著跑著，也不知自己跑到哪裡去了。宇宙太大，你太小，你被大自然雄偉儡人的氣勢給吞沒了。

　　瑞士人愛花，春夏季簡直就是大花園，連牛棚的窗沿上都擺著花盆，開得粉紅黛綠的一片。說瑞士是塊美麗的淨土，真可當之無愧。

　　可惜在今天的世界上，已難找到一塊真正的淨土。瑞士早已開始有自己的隱憂。她正像靜靜地佇立在阿爾卑斯山頂的雪峰，當湖水遭颶風掀起浪濤時，雪山的影子也被攪得零亂了。

環保與地球

　　看網上新聞，聯合國相關機構報告：因全球暖化效應，自然景觀面臨摧毀，情況較過去嚴重得多。如果趨勢不改善，就可能導致地球上三分之一的物種逐漸滅絕。冰川和冰殼融化，十億人會受到用水短缺的威脅，靠近海岸線的地區勢將面臨更多的洪水災害。百分之六十的亞馬遜熱帶雨林，變成半貧瘠的熱帶大草原。從非洲及亞洲的飢餓、動植物絕種到海平面升高，全球暖化正以更快的速度、更深的程度，對大地摧殘，一直波及到喜馬拉雅山冰川、澳洲大堡礁、加勒比海的玳瑁，甚至亞洲許多地區。

　　在這報告出爐之前，全球暖化的情形，已是盡人皆知。並不需要懂得科學和生物學，僅憑個人的感覺，便知我們賴以生存的這塊大地，確然變了許多。今年初我回到住過三十年的瑞士，看報上的消息，說近年來高山上常常缺雪，世界各處來的滑雪遊客銳減。因氣候太暖，冬季衣物和運動器材賣不出去，使得銷售量嚴重下滑，一些商人苦不堪言。

　　瑞士曾是世界上最富的國家，賺錢的本領超強，又是中立國，從來不受世界大局的影響，經濟總是一片欣欣向榮，自然景物保護得最好。如今竟也受到大環境的影響，產生了危機。這說明著，當地球受到傷害的極限，便會本能地反撲，受損的是全人類。地球只

有一個，供全人類共用，必得人人愛護。否則不單破壞了自身的生活，留給後世子孫的寄身之處，將會問題與災難更多。

　　大約是二十多年前，曾有重視環保的文藝人界士寫了一本書，名為《我們只有一個地球》，內容不外是警告世人：要愛護自然生態，注意環境污染問題。因為我們只有一個地球，如果被損壞得斑斑駁駁，將來受害的是我們的子孫。這種立論，對很多人頗起醍醐灌頂作用，但當時也有許多人認為太過慮，把後果說得過份嚴重了。事到如今，大家終於可以看得明白，地球確實只有一個，不加以愛護就會越來越糟，後果堪虞，我們真的不能不愛這個地球了。

都市隱憂

　　露天咖啡座是歐洲的特色之一，也是觀光客最迷戀的浪漫景點。在瑞士時，如果有朋友相邀，我總設法抽出一點空閒，在露天咖啡座見面，因情調確實令人喜歡。冬天室外太冷，春夏秋三季，就算天氣不暖，也願坐在露天裡，看天，看人，看物，一邊瞎三話四，一邊飲啜一杯熱騰騰香噴噴的，上好的義大利咖啡，心馳意遠，引為無限享受。如今我仍愛此道，偶爾回歐，還是想重溫舊日情懷。不過只能在暖和天，我怕冷，我的朋友也怕冷，我們都老了。

　　那天整日晴朗，我特別要求晚上去咖啡座，因為想看瑞士的月

亮。記憶中入夜後空氣清新，萬籟沉靜，晴朗的天空上一輪明月，煞是好看，叫人不能不愛。

幾十張桌子坐滿了人，我們的位子甚好，臨馬路，靠高牆，雖在眾人之中，也能不受干擾地談話。可我看來看去看不到那個懷念中的明月。原來這家咖啡座在兩幢大樓之間，明月雖然正由山後升起，我們的視線恰好被擋住。我說這不對呀，以前坐在這兒看得很好啊！朋友說以前有這棟大樓嗎？這時我才發現，一幢幢如林的高樓平地而起，遮住了人眼和尋求大自然的心願，看得見的只是頭頂上的一塊天。

現代都市，懷著比賽的心情追求現代化，越蓋越高的樓宇是象徵之一。那些平行的高樓，鐵釘般堅固地矗立在地面上。某城蓋了棟九十九層的大樓，很快就有另外的城市要造超過百層的。一棟棟宛若頑石森林，看上去那麼冷硬孤傲，彼此間永遠不會碰頭。世界在這種求好與追求進步的目標下，倒是日新月異地益發絢麗起來了。可另方面自然景觀正相對地默默消損。

這便是現代都市的悲哀，在享受現代物質文明的同時，不得不惋惜小橋流水的變質或不復存在。正如許多人既要大量用電，要開車，又要反對建造發電廠和原子爐一樣，相互矛盾。

追求更多物質文明的進步，是我們該做的，保存原始的自然風貌，也是我們該做的。怎樣在兩者間取得平衡，魚與熊掌兼顧，值得我們深思，也應是在二十一世紀裡努力的目標。

變綠的德國

德國

于采薇

二〇一一年福島事件發生後，我認識的德國人，熟的與不熟的，見了我，就打開話題，開始訴苦。好可怕，未來，我們怎麼活啊？德國的核能廠一定要關閉。

說到做到，六月三十號，八座核能廠，馬上停止使用。剩下的九座，從二〇一五年到二〇二二年，也要全部關閉。這也是德國國會，第一次這麼順利地通過的反核條款。看似容易，但反核運動在德國，也走了好長的一段路，這些功勞，當屬綠黨，一個以環保為主要目的的黨派。

綠黨的起源

話說六十年代的西德，經濟蓬勃，大型工廠一家一家地開，但廠裡的污水，廢水排到河川、湖泊、大海裡好像是理所當然。如果您在那時來到海德堡，走在風景如畫的納加河（Neckar）畔散步，會時常看到白肚皮的死魚，在水上飄著，如果下水去游一圈，出來一定會全身發癢。

不僅如此，許多工廠的排煙，加上汽車的排氣，造成嚴重的空氣污染，特別是在萊茵河畔的重工業區，很少見到藍天白雲的。

為此，許多不同的大大小小民間團體，如環保的、反抗核能的，與國際性的組織，如綠色和平（green peace）等，均去投書抗議。

那時也正值越戰美國（Beat generation）的反戰，及法國沙特（Jean-Paul Sartre）的哲學，引發了國際性的學生運動。他們反對傳統，反對權威，好像什麼都要反。

德國的一些大學生，更為特別，他們自認背著屠殺猶太人的歷史包袱，所以要求上一代一定要承認，擁護盲從希特勒的罪過，更應有勇氣檢討過去，這樣歷史才不會重覆。剛好國際性的學生運動在德國登陸所以一拍即合。

我也就是在那段時間來到柏林的，對於什麼學生運動，一竅不知，又想家，所以聽到德國同學罵他們的父親是老納綷時，總是不甚了解。

很多學生偏左，特別是那些念社會系和政治系的，時常罷課、示威，他們舉著胡志明、毛澤東的照片，由警察前後開道，拿著喇叭大聲叫著毛、毛、毛、毛澤東！胡、胡、胡、胡志明！

後來有一些甚至演變成暴力集團──赤軍旅（RAF），綁架、暗殺、劫機，無所不為。婦女運動也出來了，因避孕丸在柏林的發明，更要求性解放，在公開場合燒胸罩，要求墮胎合法化，保障婦女工作平等。男同性戀也不甘示弱，走到街上示威遊行。要知道，

在納粹年代，同性戀是判死刑的呢！

　　還有一些抽大麻煙的嬉皮，天氣好時，打扮得花姿招展，男的長髮，女的拖個長裙，也掛個牌子，上面寫做愛，不做戰（make love not war）在街上閒逛。

　　所以有人認為，何不把這些學生、婦女、同性戀、嬉皮、環保分子，這些五顏六色的團體聯合起來，創造一個的黨派，參與政治，以合法程序，進入國會，更能達到目地，不是也蠻好的嗎？

　　於是，一九八〇年，德國第一個環保黨──綠黨成立了。

淡綠的德國

　　當時的政黨──社民黨（SPD）、基民盟（CDU/CSU）與自由黨（FDP），均嘲笑著綠黨，說他們這些烏合之眾，是大白癡、幻想者，不到一年就會自動消逝。

　　我倒記得國會裡社民黨黨領導巴爾（Egon Bahr）說了一句話：「綠黨的成立，是對民主的危害。」但綠黨的宗旨，如風力發電、污水處理、垃圾分類、能源回收、太陽能、保護樹林、限定車速等，倒能吸引了很多人，特別是大學生，知識分子與藝術家。

　　一九六一年，德國第一座核能廠在卡阿（Kahl）建立後，成為媒體討論的對象。反對核能的認為，再怎麼安全保證，人不勝天，要為子子孫孫著想。贊成核能的認為，這是新科技，為時代所需，

環保是沒有根據，沒有調查結果。這是癡人憂天，無事找事，只是破壞德國經濟的發展，減少工作機會而已。

但綠黨向心力還是有的，好比一九八一年十萬人在布爾克多夫（Brokdorf）抗議，反對停用四年又重新開工的核能廠。一九八一年三十萬人在首都波昂要求世界和平與減少軍備。一九八三年約五十萬人反對雷根總統來訪。同年，在全國大選中，綠黨得票超過百分之五，終於隆重地進入了國會。一九八五年，黑森州議會選舉，社民黨的選票沒有超過百分之五十，所以只好忍痛與綠黨合政，因為當時基民盟CDU實在太右傾了。而自由黨也沒有適當人選。十二月十二日，在法蘭克福議會，許多西裝筆挺，皮鞋擦得雪亮的政客，焦急地等待著新官上任。

這時來了一穿牛仔褲，腳踏白色球鞋，各字是費雪Joschka Fischer，這就是新環境和能源部部長。

年紀：三十七。

學歷：高中畢業。

職業：國會綠黨領導，曾任計程車司機，店員等。

不良紀錄：拿石頭丟警察。

他一上任，打破例年來的作業程序，直接主動與工廠負責人聯係，如豪赫蒂夫Hoch Tiefbau建築公司，這百年老店，是全國最大世界第五大的建築公司，推動環保計劃。

一九九八年，德國選總理，施諾得（Gerhard Schroeder）當選

後，與綠黨合併執政，費雪成為外交部長。許多人是跌破了眼鏡！甚至泛綠的，也都捏一把冷汗，他能代表德國嗎？甚至有人瞧不起他，嫌他老爸是殺豬的。

費雪上台的第一年，差點丟了烏沙帽。那是一九九九巴爾幹半島戰爭時，北大西洋公約組織開始轟炸塞爾維亞，他同意出兵。而這是違反綠黨的最基本的反戰政策的。為此，許多人要退黨，甚至要趕他下台。他為此發表了一篇演講，震服人心。他說這是一場民族大屠殺的戰爭，就如希特勒屠殺猶太人一樣，任何國家都有義務去阻止。

從此綠黨便開始穩坐國會山莊。他任職七年，光榮退休。

費雪縱橫在國際年舞臺，打扮得體體面面，話講得有條有理，特別是處理以色列與巴勒斯坦之間的問題，不僅沒替德國丟臉。還贏得許多國家的信任，為此，以色列的海法Haifa大學與太拉維亞Tel Ave大學的還授了榮譽博士學位給他。對於只有德國高中畢業的他來說，也可真揚眉吐氣呢。

變綠的德國

綠黨最引人注意的是，反對核能廢料送到戈萊本鎮（Gorleben）儲存。戈萊本鎮，是北德一地下鹽庫，雖只是暫時的儲存處，但上

天不能開保單，氣候不會變，土地不會移。還有是運輸六氟化鈾（Uranhexaflourid）實在太危險，萬一路上出事，遺害萬年。

反核分子在鐵路上坐著、躺著，甚至有人把自己反鎖在火車軌道上。農夫也把拖拉車開來幫忙，阻止火車的運輸。有時，弄不好，警察與反核分子打了起來，警察不僅拿水噴，還噴胡椒和拿著棒子驅趕靜坐在鐵道上的示威者，雙方均有受傷。

戈萊本鎮離柏林不遠，我有許多德國朋友都全副武裝、一車一車地去參戰，也邀請我去，我嚇得要死，一口拒絕。去年，又有一次抗議，警察不再用武力驅逐靜坐示威者，而是用抱的，一個個地抱，朋友們又再邀我去，正在考慮之中，讓德國警察抱抱也不錯耶。

二〇一一年是綠黨最成功的一年，風力發電在全世界比例最多，光電、太陽能的使用也是世界數一數二等等。政壇上，甚至在保守的巴登－符騰堡州（Baden-Württemberg），選出第一位綠黨州長，柏林市長綠黨提名沒當選，還是由已做了十年的男同志市長繼任，黨員增加且遍及都到各個社會階級，一般老百姓，也都把垃圾分成好幾類，出門拔掉電源，買東西盡量帶個布袋，拿著可以回收的瓶子、電池，送還給超市等。

雖然我住在德國快三十年，說真的，我對環保還是一知半解，為什麼車子的要用催化劑？噴射機噴出的柴油特別污染？為什每次環保會議總有示威者與警察對打？什麼是京都協議書（Koyoto potoko）？為什麼美國一直拒簽？我只知道，買護手霜，一定會買

那給種菊花牌,上面有有消費者調查的指數標出非常好。德國的有機食物在台灣和中國賣得均超貴。德國自來水打開就可以喝,去漂亮的德國公園散步,要小心不要踩到狗大便。

可是我也實在想不通,德國環保規化的那麼齊全,德國的大廠商卻在海外投資建築核電廠,一家又一家,一國又一國,德國的核電工程師遍及世界各地。德國有些環保人士和綠黨名人,明知阿爾卑斯山不可以被破壞,也一定要在冬天去滑雪或要坐飛機去南太平洋島渡假,一開車還定要開那種大 BENZ 車,雖然他們也明知飛機和大車都會造成空氣污染。

德國有一句話叫做雙層道德(Dopple Moral),台灣話叫假仙。是,還是不是,不是,還是是?

不管怎樣,地球村只有一個,讓我們好好珍惜吧!

我在德國感受環保

■ 德國

黃鶴升

一九九〇年五月的一天傍晚，我第一次踏上德國的土地。由東柏林機場落地，穿過柏林牆，進入西柏林。

車子在西柏林的林蔭大道上行駛，兩旁見不到高樓大廈，街道靜悄悄地。我有點懷疑，這就是住著幾百萬人口的柏林大都市嗎？她的安祥與寧靜讓我這個剛從大陸喧鬧都市來的人感到驚訝。西柏林大都市給我第一印象，就如一個大家閨秀，沒有大紅大綠的喬裝打扮，沒有熱鬧喧譁的人山人海，她落落大方、文靜而又非常嫵媚地坐落在那裡。

我在柏林住了二個多月，第一次感觸到德國人的環保觀念。我第一次看到在大都市有松鼠、野兔、鳥兒出現在街道兩旁的樹林裡，第一次看到野鴨子、天鵝在湖裡自由自在地游泳不怕人。第一次感覺到，原來大都市也可建成與鄉村田野般的風光環境，有山有水有叢林，人與野生動物可以和平相處。我出國前曾在深圳市工作，那是個剛開發的城市，我很為那座城市建設感到驕傲，寬敞的人行道和自行車道，每個住宅區周圍都有一個小小的公園。覺得這樣的設計很人文。而我在柏林聽柏林人說，他們這種很鄉村的人文

城市設計，早在二十世紀六十年代就開始了。這讓我這個剛從大陸來的人感到驚訝。因為，在六十年代的中國大陸，正在進行著如火如荼的文化大革命呢。莫說城市鄉村化，就連鄉村也是破爛不堪。野生動物遠遠地看到人就跑，那有這樣與人親近的動物？如果不是人人愛護動物，不去驚嚇牠，捕捉牠，人與野生動物是沒有如此和睦的。看來這是德國人長期堅持環保的結果。

去年夏天，德國電視台報導一則新聞說，漢堡市一家商業公司由於野豬入侵辦公室搗亂，破壞了十幾台電腦，損失十幾萬歐元。這事還驚動了警察局，出動了十多名警察，才將騷亂事件平息。這事聽起來好像天方夜譚，在一個世界有名的大都市，怎麼會有野豬跑到鬧市的辦公大樓搗亂，有可能嗎？我在德國住久了，這事在我看來一點也不奇怪，我曾在漢堡讀書一年，就見過野豬自由自在出入森林公園。以德國人保護野生動物的環保觀念，他們是不會獵殺野生動物的。野豬自然繁殖，就越來越多，森林裡吃的東西少了，就進城找飯吃了。《水滸傳》是林沖大鬧野豬林，而如今是野豬大鬧漢堡城了。

因生活各種原因，後來我搬到德國北部的基爾市住，那時正值第一次海灣戰爭爆發。報紙新聞說德國海軍要派一艘後勤補給船給路過北海的美國軍艦補給生活物資，立刻遭到綠色和平組織的反對，他們認為美國打伊拉克，破壞和平，破壞環境，德國不應該給予支持。該組織出動帆船在海上攔截軍艦，進行示威。我聽到這個

消息後也大為震驚，因為這在中國絕對是不可能的事情。攔軍艦？你是找死呀！我想人文精神只有提高到德國這樣的程度，攔截軍艦也沒事的時候，環保觀念才得以提升執行。後來這樣的事我在德國見多了，感到德國人對環保的執著，有時甚至拿生命去賭。他們的示威抗議，五花八門，如抗議核電廠運核廢料，有人竟將自己用鎖鏈鎖在火車軌上，警察要出動電焊工來把鐵軌燒斷，才能把人移開鐵軌。可以說，這種激烈的抗爭，對喚起德國全民的環保意識和行動，是很有砥礪作用的。

　　一九九三年，我與內人結婚，搬到德國中部的城市奧斯納布魯克住，在家庭生活中，我又一次感覺到德國人的環保觀念。德國人對垃圾的分類處理非常地細緻和有條理：廢紙、玻璃、塑料、廢飲食品、以及罐頭鐵盒都要分開來放。有的廢料可以放在垃圾桶內由清潔工拉走，有的要自行拿到廢料箱去丟。太太對這些垃圾分類處理工作非常認真。每隔一段時間，她就專門開車運上這些廢紙、玻璃瓶等之類的東西到政府指定的垃圾箱丟棄。

　　那時我的環保觀念還比較模糊，有次看到照相機用的小廢電池，就順手丟到垃圾桶，太太看到後說不行，電池是劇毒品，對環保傷害很大，要拿到出售的商店有一個專門收回的處理箱丟棄。太太從小就接受德國的教育，她的行為是自行自覺的，並沒有為了一時的方便而有所遷就。又有一天，太太說她明天不開車去上學了，要響應德國的環保日，改為騎自行車上學。那時我們住的地方離大

學很遠，我想騎自行車上學要比開車多一個小時，而且早上天氣很涼，實在是吃力不討好的事情。然而太太還是在第二天提早一個小時起床，踏著自行車上學去了。太太上學後回來告訴我，說今天學校的停車場沒幾輛車，很多人都騎自行車去上學。從太太的言談中知道她能參與環保日行動很高興，我也深受感動。其實在德國不僅老一輩的人有環保意識，新一代的年輕人也有很強的環保意識，德國的綠黨就有很多年輕人參與，目前它是德國的第三大黨。綠黨成員以身作則，號召人們不要開車上班，騎自行車或走路上班最好，黨魁崔丁'做環保部長時，有車不用，天天騎自行車上班，可說是言行一致，這個口號可不是喊著玩的。德國人這個環保，可說是做到自家了。

後來我搬到德國南部的天鵝鎮居住。南部巴伐利亞州的農牧民被稱為最保守的。然而就是這些最保守的農牧民，他們的環保意識更強烈。德國的七號高速公路，有一段二十四公里的路程要連接奧地利，幾十年來一直沒有被建通，原因就是當地的農牧民不讓建，說開一條大路，會破壞他們的環境。他們幾次開著農車去堵路抗議。政府說，開通公路，對你們發展經濟有好處，何樂而不為呢？當地人卻說，讓你的發展經濟見鬼去吧，我們要美好的環境，不要什麼發展經濟。

政府在強烈的抗議下，只得作罷。最近政府修改了建設方案，建兩條地下隧道，一座橋樑，以減少對地面環境的破壞，該公路才

得以建成通車。試想，兩條地下隧道，一座橋樑，要增加多少開路資金？說句不好聽的話，叫做政府要向人民屈服，只有破財消災。這事要是在中國大陸，政府說我要在某地做一個大型建設，當地人肯定歡呼雀躍，政府為我們當地發展經濟，為我們帶來財富，這不是絕對的好事嗎？而德國民眾，首先想到的是環保問題，然後才是發展經濟。

如日本因海嘯發生福島核電廠事故後，德國民眾馬上舉行大遊行，要求提前關閉核電廠。有人說，你提前（德國原就立法在三十年內關閉所有的核電廠）關閉那麼多的核電廠，其他替代能源又不能一下接上來，沒有電用怎麼辦？德國人做起事來有條有理，一板一眼，看起來是最理性的民族。但民眾為了環保，就這樣有點不理性。這個不太理性的大遊行，迫使德國政府在強大的民意壓力下，不得不答應將關閉所有核電廠的年限提前。

我在德國居住二十幾年，從柏林到北部，再從北部到中部，又從中部到南部。可以說德國的東南西北中我都住過了，每個地方的環境都很美。這是人家熱心環保，愛護家園的結果。我現住在南部的天鵝鎮，是個旅遊區，有山有水，環境很美。有很多中國人來旅遊，見到我就說，你真幸福呀，住的是天堂的地方，美極了。我心裡想，美雖然有些是自然天生的，但有很多東西也是靠我們的裝扮、保護所得來的。沒有德國這樣全民意識的環保觀念，會有這樣優美的環境嗎？

工具理性與我的憂患

■奧地利

俞力工

　　《聖經》「創世紀」裡敘述了上帝創造人類之時給予的祝福：
「要繁殖增多，充滿全地，去征服它；也要管理海裡的魚、空中的
飛鳥、和在地上行動的各樣活物。」（《舊約》1：28）

　　嗣後，又穿插了亞當、夏娃不聽從上帝的警告、偷吃智慧果的
情節。自此之後，人類不只是具有上帝的形象，甚至還擁有上帝一
般的發明創造的智慧。於是上帝擔心起來，他倆若是再偷吃長生不
老果，便可凌駕自己之上，於是斷然將他倆逐出伊甸園。

　　某日，上帝冷眼旁觀「示拿地」（Shinar）的民眾口出狂言，
要搭建「一座城和一座塔；塔頂通天，我們須要為自己立名，免得
分散在全地上。」上帝暗忖，這批人之能夠通力合作，原因在於操
同一語言，於是便做法讓他們散居世界各地，使得人類口音混亂、
無法融通，也無可能再對上帝進行挑戰。（如上，11：6和9）

　　援引幾個《聖經》故事，目的在於強調基督教文明的工具理性
思想其來有自。既然他們認為駕馭宇宙萬物是上帝所降的大任，便
義無反顧地充分剝削利用之，甚至還濫用暴力把上帝創造的同類弟
兄也給奴役起來。

《聖經》畢竟是兩千年前編撰的作品，自然無法洞穿人類社會發展的許多偶然性。舉例而言，十九世紀機械動力的廣泛使用，遽然使得商品生產的速度遠超過兩千年前所能想像。如果再予以配備巨大的資金與市場，則資本家堆積財富的衝動，完全可使人類的創造力構成《聖經》所顧慮的對自然與社會的「強暴與毀滅」。（如上，6：13）

　　頗具諷刺意義的是，語言、文化的隔閡固然長期阻止了不同文明之間的和諧相處與合作。然而，通過十九世紀工業革命的急遽擴張，科技語言已跨越了民族語言的藩籬；同時商品文化也通過傳銷管道，非但迅速延伸至全球的每一個角落，使得商品本身蛻變成最有效的文化傳播符號；結果是，全球廣大受眾淪為拜物教的忠實信徒，與崇尚主流社會生活方式的奴隸。

　　十九世紀的馬克思雖然提出「異化」理論，譴責資本主義生產方式把生產者與消費者隔離，使得人類對物質世界的駕馭轉化為受物質生產操縱的奴隸。然而，當他談到西方資本家如何把先進的生產方式與生活方式強加給第三世界國家（如印度、中國、非洲）之時，卻認為彼處「半文明、半野蠻」的落後社會，就像工蜂一樣地，純為物種的延續而自然地、被動地、無意識地、對世界文明毫無貢獻地勞動著；而只有中西歐的物質文明才會給他們帶來文明的曙光（大意）。

　　馬克思時代的西方學者本著「歐洲中心主義」的偏見，忽略了

「邊緣國家」歷史上曾經出現過一個個西方望塵莫及的盛世；而且其文明歷史早於中西歐六、七千年便蓬勃發展。此外，處於十八世紀「啟蒙時代」的中西歐人對動輒販運數百萬黑奴的大悲劇視若無睹，甚至還為了更有效地推行奴隸制度，而刻意滅絕許多地區的原住民（如美洲、澳洲、東南亞）；至於為了賺取黃金白銀，將鴉片強制推銷到中國，更是反映出其「工具理性」，早已達到人性「異化」的極致。

據探討，單單十八世紀這一百年中，依靠巧取豪奪從拉丁美洲運輸至西班牙一地的財富，相當整個中西歐總產值的三倍。不言而喻，集合全世界掠奪的財富，正是構成該地區現代化的重要物質基礎。於是乎，當我們對歐美發達國家的繁榮現況羨慕不已時，必須深思的是：

一、我們在模仿、嫁接西方生活模式、發展道路時，是否充分考慮到本身有多大的生存、迂迴空間（如美洲、澳洲的廣闊腹地，與具有通行無阻、隨時疏散本地人口條件的中西歐）？如果答案是否定的，那麼，為了避免交通的堵塞，是否應當充分發揮公共交通的功能，而遏制私家汽車的數量？

二、我們是否具有同樣的經濟發展壟斷優勢的物質基礎？如果只能依靠自食其力，是否該將有限的資源投放在促進內需市場的專案上，而避免在面子工程、超前工程、進口奢侈品上的消耗？

三、我們是否過度聽信外來的宣傳、廣告與建議，而把進出口貿易與經濟導向的主導權拱手相讓於西方的經紀人或代理？這麼做，是否披上了洋裝而丟棄了文化遺產和精神價值？是否在依樣畫葫蘆的過程中，喪失了自己？或者，根本就引進了一些有害技術與設備，使得我們五分之一以上的耕地與江河湖泊受到化肥、重金屬的污染，甚至於讓我們的子孫於數萬年、數十萬年之後還要為我們堆積的核廢料而操心？

就華夏文化圈而言，現代化發展最為異化的典型非台灣莫屬。以三個核電站所草率堆積的一萬五千個核廢料（廢置燃料棒）為例，非僅是對全島的安全構成嚴重威脅，也使支付美國的巨額軍購成了毫無意義的擺設。這個具體例子說明，我們真正落後的地方在於把西方社會過於理想化，而忽略其本身也存在一些無可理喻的問題，更遑論其亟亟於出口的問題商品。

自從上世紀七、八十年代之交，核武、核電的威脅引起廣泛關注以來，華夏文化圈便時而出現以「天人合一」思想自我標榜的衝動。實際上，如果仔細觀察百年來中國的經濟發展過程，不難發現的「天人合一」早在西方「工具理性」的衝擊下蕩然無存。海峽兩岸的經濟起飛雖有先後之別，但大體都已淪為加工出口的犧牲品，而且都不自覺地在生態瀕臨崩潰的邊緣，滑稽地揮舞「天人合一」的舊旗。

歸根結底，這已不是個局部的問題，而是全球化的必然。不僅是西方資本擴張的結果，也是第三世界盲目跟從的結局。之所以陷入「異化」的怪圈而不可自拔，主要原因無非如下幾個：一是國內外的利益集團結為一體；二是科技精英已跨越國家、民族界限，成為跨國利益集團的有機組成部分；三是國家官僚集團本身便帶有濃厚拜物教情緒，以至於成為西方商品文化的忠實消費者與代理商；四是來自草根的呼聲只有在選戰期間或中央會議期間得到政客虛假的回應，而且這微弱的呼聲還要受到媒體企業的擺佈、篩選與壓制。

　　於是乎，我們驀地發現，西方的資本主義發展模式與國際和諧發展根本形成一大悖論。西方社會為爭取持續性發展和綠色文明，必須將部分污染源轉嫁出去，或是通過培訓外國代理人的辦法，或是通過戰爭、強占資源、強加專利保護措施、國際制裁等等措施，以使領先地位永恆化。

　　眾所周知，歐洲聯盟與北大西洋公約組織是個冷戰期間的區域性產物，目的在於加強協防和促進區域經濟發展合作。然而，冷戰結束伊始，這兩個不曾開過一槍的組織，便積極充當美國的戰車橫衝直撞，鐵蹄延伸至非洲與中亞，為完成五百年前就已發動的擴張主義政策而繼續努力。

　　由此觀之，我們華夏文化圈當前面對的是既可載舟，亦可覆舟的江洋之水；換言之，他們又是值得借鏡的榜樣，也是個不懷好意

的競爭對手，甚至可能成為阻擾我們擺脫困境的敵人。就西方發展模式而言，我們在取捨之間，需要的是帳房先生的精打細算，而不能誤以為西方世界是個溫文儒雅的貴婦人，只要依樣畫葫蘆就能讓自己登上高雅的殿堂。

綠色的理念

捷克

老木

天不知什麼時候黑下來的，窗外，大片的雪花被風裹挾著漫天飛舞，白色絨毛般的雪片不時打探著看上去黑黝黝的玻璃窗。窗下茶几旁落地燈桔黃色的燈光裡，老穆正修改著自己將要出版的詩集。

壁爐裡跳躍著歡快的火苗，正用紅紅的舌貪婪地舔著才添進去的木柴，像一個歡喜地吮在母親胸前的孩子。跳動著的橘紅色的光影映襯在黑黝黝、鏡面似的玻璃窗中，與那裡探頭探腦的白色雪花組成了紅、黑、白三色的鮮明比照，恰好與老穆手上正修改的那首詩歌情景相對應：

陰陽魚

黑白纏繞著

扭結成

相互融合的整體

生命正從生死的

縫隙間悄悄誕生

黑白之間

那條神秘

又萬能的曲線

正孕育著

愛的降生

　　這麼巧。老穆心裡想著，看著對窗子裡靜默的黑色和躍動的紅色，以及窗外的白色景象會心地淡淡一笑。

　　隨著開門、關門聲，帶著一身寒意的外甥拎著一瓶〇八年的「米勒」紅葡萄酒進來：「作家老爺子忙著哪？」語調裡充滿關愛與調侃：「舅媽他們不在，今天咱爺倆特別喝一回。」老穆聽出了外甥的情意，心中一陣溫暖。

　　穆太太跟著女兒和外孫回國探親，老穆因為急著修改要出版的詩集沒有同行。外甥怕老爺子感覺孤單，特意弄了瓶好酒來跟老爺子消納解悶。

　　「你傢伙最近課程緊麼？學校裡有些什麼新鮮事？」老穆接過外甥斟滿的酒杯，用同樣調侃的語氣回答外甥。這個他從家鄉帶來的孩子，只用了八個月就掌握了一門全新的外語，考上了大學，如今已經是在讀的生物學專業碩士。對老穆「獨創」的、一般人毫無興趣的「體制外共產主義理論」來說，是為數不多的讚賞者和支持者之一。因此，外甥既是他的驕傲、又是他的知心。

「課程還好，昨天參加了一場氣候變化的辯論。」

「肯定分不出輸贏吧。」老穆隨口道。

「當然。咦？你怎麼猜到的？」

「哪裡用猜哦，少不得一派說氣候變暖是人類破壞臭氧層的結果；另一派則認為人類的作用對臭氧層變化微不足道，臭氧層變化帶來的氣候變化，主要是大自然必然進程所帶來的現象。」

「不是你也去了吧？」外甥打趣道。

老穆用眼神掂量了一下：「你傢伙該是自然派的對嗎？」

「當然，受你『赤化』這麼久了嘛。對方也不算算，人類總共能產生多少二氧化碳，這些二氧化碳能對整個地球的臭氧層形成多大影響，況且這些二氧化碳還都聽話地專門集中到南北極去。他們還忘記了自然界有自我修復的功能，像水可以自淨一樣，除非超過了某種界限。」外甥見老穆認真地聽著，便接口道：「按照你的觀點，對氣候變暖的看法說到底還是一個哲學觀念決定的思想方法問題。用形式邏輯的方法看，臭氧層就那樣多，損失一點就少一點。這種來自於一神教的形式邏輯方法論，見樹木不見森林，看不見事物的運動、聯繫，常把某種科學結論絕對化。比如人可以改造自然這樣的結論，它只是在有限的、局部的、有條件的情況下是真理，但很多人把人類改造自然的能力擴大化、絕對化。認為人可以改造地球甚至宇宙。這種幼稚的人定勝天的形式邏輯思維方式竟然被不同的甚至對立的意識形態同時接受，真是很奇怪。當然並不是說不

該重視廢氣排放，問題是怎樣解釋和面對。我堅持這樣的觀點，天體自身運動週期以及與周圍天體相關運動的關係會產生所謂的『大四季』現象，這種『大四季』狀態可能還沒有完全被我們人類了解，但卻是決定地球環境變化的重要外在因素。而人類的活動，只是地球自身整體運動狀況下局部的內在因素。可是他們根本不顧及邏輯的可能，硬要我們這一方拿出地球或太陽系大四季的、天體運動關係的數學模型來，真是豈有此理！」

見外甥越說越氣，老穆解嘲說：「你忘記我給這些短視、狂妄的人定勝天論的傢伙所起的『絕對科學主義』的綽號了？沒有這些人世界也不完美不是嗎？來，乾杯！」

老穆因為外甥肯定並堅持了自己的論點而得意地笑著抿了口酒：「我們在確認和使用一些慣用的標準和尺度的時候，往往是依據之前的標準和尺度，以形式邏輯的方式，由一及二、由二及三順延下來的。這時我們往往會忽略：那些以往的標準和尺度在不同的層面可能是不完善的，因此不是絕對的。對於不同的層面來說，它們是有條件、有局限性的。因此大家依據不同的、但總體上看卻都是局部殘缺的標準和尺度相互否定、爭論，永遠不會有什麼結果。」

「是不是到了：『要解決這個問題就必須怎麼怎麼的時候了？』」外甥調侃地眨眼道。

一瞬間，老穆有一種謎題沒出完就被猜到了謎底似的小小尷

尬。心想：這小子倒也摸著了規律。但每到這種時候，他已經剎不住繼續往下講的車了：「對呀。關鍵是爭論的人能不能把自己的觀點提升到更高的規律層面，而不僅僅停在科學定義的高度。只有在更高的層面思考，才能在客觀的基礎上找到共識。比如這壁爐。」老穆一邊往壁爐裡添柴一邊接著說：「從採暖方法不消耗煤氣、電等新能源，不用再加工後的替代柴看，它節省資源，是採暖的原始回歸、符合綠色理念；但是從它的燃料是取自樹木這樣的綠色植物看，又與綠色理念相反。從它使用被剪除的雜樹、側枝來說，它充分利用了自然廢棄物、節約了公共能源符合綠色理念；但從它的設計原始、燃燒不完全並產生二氧化碳和低空煙霧污染來說，它又與綠色理念相違背……如此等等，還可以從不同角度舉出許多相對的利害關係來。若是這樣爭論下去，能有確定的結果嗎？可是當你上升到另一種視野——任何事物都存在正反兩個方面，不能一刀切地讓全世界的人都使用或者都廢棄壁爐。哪種絕對化的選擇，都將是人類拆除無數壁爐或建造無數壁爐的災難。正確的方法是實事求是，因時、因地、因人制宜地來對待：不適合用壁爐的地方，比如人口居住密集的城鎮就不用壁爐。駐地空曠、草木豐富的地方，比如我這個隨處可以得到柴禾、空氣容易自淨的園子就使用壁爐。如此才是合理的、節約的、無害的，才是最符合綠色理念的。」

「你是說真正的綠色概念是應該因時、因地、因人、順其自然地區別看待？」外甥問。

「對。離開實事求是，任何形式邏輯方式的一刀切都是錯誤的。除了區別看待之外，更重要的是用有機組合的觀點來看待綠色理念。也就是說，把綠色理念放到自然規律的範疇中來觀察和對待。不僅要照顧到綠色的理念，還要與現實相結合。不能用絕對化理念來指導所有人的行為。

　　「你看咱家不遠的那條高速公路，儘管設計了涵洞、橋樑等供動物遷徙、繁衍的通道，可綠色和平組織照樣以對野生動物有影響為由予以百般阻撓。路基建成了十幾年，就因為他們執意不肯出售一小段地基而不能完成。浪費這樣多的人力和物力，這種行為該算是綠色還是非綠色？再比如國內的電動助力車，看上去不排廢氣了，綠色了，但因為增加了能源轉換所造成的電量損失，總能耗增加了；總的污染量也因為生產和處理電池而增加了，你說它給人類帶來綠色利益了嗎？

　　「人們在推崇綠色理念和推廣綠色產品的時候，往往會進入理想化的思維誤區，忘記我們當前的社會性質——商品社會。在商品社會裡，所有社會的宣傳、推介，幾乎都是商業性的。沒有商品利益的任何觀念都難得到廣泛的商業宣傳和推廣。商業宣傳和推廣的最終目的是利潤，而不是人類的綠色利益。那些綠色的商業招牌只不過是騙人的把戲。

　　「人類的綠色需求是符合全人類的利益和道德的。商人們則想方設法地利用這種綠色需求獲得經濟利益。於是，他們運用手中的

金錢，順勢製造『綠色時尚』，引領『綠色潮流』：一樣的雞蛋，標籤寫成『散養蛋』價格就翻了兩番；普通豬肉標上『散養豬』就升了兩倍。於是就有了『無農藥蔬菜』、『無激素家禽』……綠色，成了一種價值尺度。當人們面對餐桌上剩下的數倍於自己食量的菜肴暢談綠色食品好處的時候，綠色的理念已經與桌上的殘羹剩飯沒有什麼區別了。

「是啊！辯論會上多是就理念談理念、就現象談現象，只抓住二氧化碳、臭氧、氣候變化、海平面升高的危險這些眼看危及人類的話題，而很少去論及綠色理念的本質。

「因為商品社會的第一尺度是功利，是對某些人有什麼好處或用處，所以人們看的多是眼前不得不關注的事情。人們把綠色理念推崇成人類危機的救急良方，主要是利用新的社會思潮、新的時尚獲得利益。

「其實污染也分很多層次：除了二氧化碳排放、水污染、核污染、藥物及農藥污染、射線污染、噪聲污染等環境安全問題外，還有食物添加劑、飼料添加劑、有害轉基因或變性等人為污染帶來的食品安全問題。的確，這些污染隨著經濟全球化、商品流通世界化的發展，已經變成了世界性的問題。而人類更多的是關心個人、企業、國家利益。你看，矛盾就在這裡。

「若是把綠色理念與人類的生存規律聯繫起來看，我們會發現，在生命生存的物質層面之外，還有一些我們已經習慣卻還沒有

注意到的、生命生存的精神層面的污染。人們在追求綠色生活、遠離物質層面污染的時候很少會想起，人類的戰爭、極端民族主義、極端宗教傾向，人們意識上的貪婪、自私、欺詐難道不也是有害於人類生存的問題嗎？從人類整體生存利益的角度看，人類這些精神上的缺陷不也是一種危害人類整體生存的污染嗎？

　　「從人類整體生存利益來說。綠色理念的核心或者說本質，是關乎全人類整體利益的道德理念和道德自覺性。如果我們只是拘泥於生命與自然環境的關係而忽略生命之間的社會關係，只是侷限於獲得物質上的綠色營養和環境而忽略精神上的綠色營養和環境，那麼我們所得到的綠色理念只能是殘缺的、片面的。」

　　外甥受到啟發似地接著道：「的確，站在全人類共同利益的角度觀察，用『全人類整體利益的道德理念和道德自覺性』的高度來觀察，綠色理念的性質就清晰多了。站在這樣的立場上，戰爭，民族和宗教的鬥爭甚至人類個性中的許多缺陷都是需要批判和排斥的。那些為了所謂的『國家利益』或『民族利益』不顧及全人類的利益拒絕履行國際義務的行為，甚至打著普世價值的旗號對別國發動戰爭為本國攫取經濟利益的行為，以及對它族群實行滅絕的行為都是應該譴責和反對的。」

　　見老穆笑著等他往下說，外甥恍然大悟：「原來你還是站在共產主義立場上看待綠色理念問題啊！又上了你的圈套！不過上得挺過癮。真的。很多時候，人們站不高、看不遠，就是因為被某些

局部利益所牽絆，無論它們是個人利益、民族利益還是國家利益，都是違背整體人類利益的私利！」外甥見老穆贊許地點頭鼓勵著自己，接著說：「人類整體的道德其實早被人們認識到了，中國的仁愛、西方的博愛、印度的大愛，都是指的這種道德，愛、正義、公平才是人類的普世價值。」

看著自己培養的這個「體制外共產主義者」的成長，老穆心中隱隱升起一種自豪感。他對著燈光舉起手中的酒杯輕輕搖一搖，杯裡那紅色的漿液旋轉成一個小小的漩渦，那形狀跟牆上那張銀河系的油畫很相像。杯壁上粘貼著的液體慢慢地垂下來，形成一條條不規則的紅色痕跡，閃爍著神秘的光澤。把杯子湊到唇前，葡萄味、酒味、窖香味混合在一起充滿了誘惑……

好像突然想起了什麼，老穆「點」開已經休眠的電腦，把那首《陰陽魚》的最後一句「愛的降生」改成「愛的火紅」。端詳了一下，老穆才滿意地重新端起酒杯。

PART TWO 綠色環境

CHAPTER 1 空氣

補天

俄國

李立

　　科學是把雙刃劍。一半殘食著地球的肌體，一半製造著文明進步的血液。它劃破混沌和黑暗，伴隨人類歷史走到今天，走向明天。人們以無限的欲望索取地球有限的資源。拼命創造，恣意享受著科學成果。二十世紀以來，在製冷劑、發泡劑、噴霧劑以及滅火劑中廣泛使用並排放氟氯烴化合物（CFCS）等有害物質，在極大提高物質生活水平的同時，也造成了對大氣臭氧的全球性破壞。人類的行為威脅著自己的生存。尤其南極上空特殊的熱力和動力學條件造成了臭氧空洞[1]。二〇一一年春天，北極上空也首次出現類似空洞。面積最大時相當於五個德國[2]。

　　多年以前那個炎夏，推開會計師事務所的門，一陣空調製造的涼爽和愜意立即喧囂著圍住了我，友好得就像紫檀木大桌子後面那位董事長弗拉基米爾彬彬有禮的微笑。這時他正困難地跛足繞過優雅地立在牆角的淺藍色雙門大冰箱。這兩鬢斑白，西裝革履的老人終於握住我伸出去的手。外間是會計奧列格、弟弟吉姆和伊戈爾的辦公室。

「需要一個會計師！」簡短地說完，我很快選定了奧列格。十分鐘後，董事長卻不合時宜地從裡間走出來，小心翼翼地把幾張照片湊到我眼前，吐字不清地說：「Liliya，這是我的妻子薇拉，我們的小媽媽。她走了……我帶她去沙漠……是我！醫生說，強紫外線……多麼好的女孩兒，漂亮，聰明……她走了。留給我最珍貴的禮物──奧列格、吉姆和伊戈爾，還有那些藍顏色的西門子電冰箱，空調。她的眼睛是藍的，是故鄉伏爾加河的水，她說自己是伏爾加河的水妖。其實她是天使……」語無倫次，蔥頭鼻子開始發紅。

　　兒子們停下工作，無奈地朝他看。奧列格輕輕說：「爸爸，我們談事呢。」沒回答，空洞的眼裡汪著渾濁的淚，在夢遊中：「沙漠，是我，薇拉……強紫外線……」

　　我吃一驚。出於禮貌和好奇，接過照片。淺藍衣裙的阿芙洛狄忒一臉幸福的薇拉。懷裡攬著兩個小兒子，身邊坐著英俊少年奧列格，站在沙發背後的弗拉基米爾志得意滿，像握在手中的俄產「波羅的海」啤酒。條桌擺滿藍色的勿忘我、玫瑰、葡萄及各種水果。他們沐浴在短暫的良宵春夜，暢飲放出「氟利昂」的冰箱冷卻的冰鎮啤酒。另一張黑白照，一對高山滑雪的年輕人似乎想征服全世界。換了眼前的鏡頭卻是皮膚鬆弛，滿臉溝壑，靈魂遊蕩在悔恨和地獄門檻的老人。「阿門！神的右手是慈愛的，但是他的左手卻可怕──泰戈爾。」

　　奧列格成了我們的會計，弗拉基米爾則越來越糊塗。桌上的

照片越來越多。司機經常抱怨：才七十歲就成了這樣。讓人沒法忍受。我卻能夠理解他祥林嫂[3]一樣的悲傷。

上星期五，我乘奧列格的「吉普」去森林別墅參加他弟媳娜達莎四十九歲生日聚會。罕見的三十五度氣溫。據說是二〇一一年一月北極首次出現臭氧空洞的原因。驕陽狠毒地烘烤著莫斯科的大街小巷，流浪狗伸出長舌散熱。汗流浹背，面色紅赤的人們快步躲進地鐵、商店。狂風在高天聚集烏雲，暴雨就要來了。

「沒有陽光花不盛開」，指的是紫外線長波。二百至三百十五奈米的中短波則會使地球上的生命遭受強烈紫外線傷害。當它穿過離地面十五至五十公里的臭氧層時，百分之以九十九上在此被吸收，臭氧層保護著地球生命，使之免遭引發皮膚癌和白內障等疾病的威脅。曾有報導，「恐龍滅絕與臭氧層空洞有關」[4]。風一陣緊似一陣，雷鳴電閃，雲被扯成碎片，銅幣大的雨點砸在樹冠上，導航儀不動了。為避免南轅北轍，車只能停在路邊。

天空漸漸現出黛色，雨停了。帶有腥味的甜美空氣立即撲到臉上，滲進眼裡和肺裡。舒展身體，神清氣爽。

「舒服！」奧列格剛睡醒，伸了個懶腰。

「下雨後怎麼總有腥味！」我說。

「是臭氧！剛才的雷雨，跟實驗室裡電解放電發出的腥味一樣。人煙稀少的地方像森林、山谷、海岸等大氣污染較輕的區域紫外線多，臭氧豐富，空氣才這麼清新。」

三十九歲的吉姆雙手叉腰站在院子那邊台階上，笑逐顏開地迎接我們。帶紋飾的大鐵門裡草坪寬敞。精緻的歐式三層小樓隔開前後院。前院鮮花盛開，後院茵茵綠草。鐵絲網籬牆爬滿綠色的過山虎。天藍如綠。靜謐中，雲雀驚起，歡唱著衝上雲端。清風攪動結實纍纍的蘋果。吉姆在院子一角用大鐵鉗在燒紅的炭火上翻來翻去。油滴處，騰起黑煙，飄來陣陣香味。十份醃好的雞和牛肉，豬肉已經脆黃。妻子娜達莎指點著屋舍說：「這別墅是媽媽買的。她還留下了高級家具及當時最新一代西門子家用電器。」嘆了口氣，她接著說：「媽媽愛孩子，愛丈夫，卻還沒等住進來，五十六歲就走了。她帶走了弗拉基米爾・伊萬諾維奇的靈魂。他們結婚後一直在中國、德國、土耳其做地質工程工作，從來沒分開過。那一年爸爸帶她去了撒哈拉沙漠勘察水源，臉上曬起水泡，紅，腫。留下的黑斑在短時間內迅速擴大。頸部，頜下淋巴結腫，診斷為皮膚癌晚期多器官轉移，沒多長時間就走了。她生前一直說等爸爸退休後他們就住在這裡，讓孩子們來度假。誰知就那麼一塊曬斑……」娜達莎原來是弗拉基米爾的研究生，師母喜歡的女孩子，「鮑曼理工大學」MBA碩士畢業後成了比她小十歲的吉姆的妻子。她跟婆婆感情很深。

木梯呈螺旋形升至三樓。別緻的雕花扶手，仿古的壁燈，伏爾加河的油畫。又有淡藍色大冰箱、冰櫃，還有一個長寬二十多釐米，跟手提電腦差不多大的藍色盒子。屋裡空氣清新舒爽，摻雜一股淡淡的腥味。像一小時前在森林裡的感覺。

「不會是臭氧吧？」我笑道。

「真說對了，剛剛你們來時我給屋子消毒了二十分鐘。還有一點腥味。不過，你看，不到一分鐘，現在已經沒有了。這是俄羅斯國產臭氧機！」她指了指那藍盒子。「非常好！打開按鈕，關上屋門，放出臭氧十五至二十分鐘。可以清潔空氣，去除異味，消毒，殺滅細菌。我們很忙，兩星期去超市買一次食品。這麼熱的天，肉、奶製品、水果、蔬菜等全放在臭氧消過毒的儲藏室裡，可以保存很多天仍然新鮮，甚至味道更好。今天的烤肉也是半個月前買的，味道和顏色一點沒變，烤出來很香！每星期五帶到辦公室用十五至二十分鐘，除去煙味什麼的，屋裡總像在森林的感覺。機器的重量只是四公斤。手提，又輕又方便。」

在莫斯科華沙大街（Варшавский проспект）一間不大的辦公室裡，我拜訪了俄羅斯臭氧發生器發明人，科學院院士，祖國之星勳章獲得者，L.A. Sibeldina（莉莉・阿爾卡季耶夫娜・西別爾蒂娜）。

「現在世界上唯一能將殺菌器和消毒櫃連接起來，並建立封閉流動臭氧系統的，只有我們研究發明的十四至二百五十公升的Orion臭氧殺菌器。自一九八九年到現在，『臭氧生產工藝』方面，我們在世界上一直名列前茅。」女科學家這樣開頭。眨眨左眼，狡點的笑了。「近百年來世界實踐中所有科學實驗均證明，臭氧（O_3）是最有效的天然氧化劑之一。其具有較高的活性，與其它許多氧化劑，諸如氯等相比，它是殺滅菌群最環保，最好，最

可靠，最經濟，最安全的物質。臭氧不需附加試劑，在使用地直接取自空氣（不需要在氣瓶中累積和儲存氧氣），也不需要長時間清除，它最後分解為氧氣。在醫療、疾病預防和科研醫療機構中使用。」她的助手把一台臭氧機放桌上，接好軟管，淡淡的腥味流到屋裡。「高濃度和長時間吸入會損害呼吸道，必須按規定操作。」

　　「補天」的手指在鍵盤上飛，藍色的眼睛陷入沉迷。神聖的「科學之劍」高擎在手，發射出無數億萬個O_3。深秋的陽光悄悄爬進窗口，把「長波」抹在七十歲的白髮上。緊鎖的眉宇尚未舒展：「人為的臭氧空洞仍在擴大，肆無忌憚地排放，破壞，索取仍然未停。」當大自然不堪重負之時，「四極廢，九州裂，天不兼覆，地不周載；火煉炎而不滅，水浩洋而不息。」[6]二〇一二的噩夢就不再是傳說。

　　《蒙特利爾議定書》指出……國際社會應採取行動淘汰這些物質，加強研究和開發替代品。規定了受控物質兩類共八種。第一類為五種氯氟烴（CFCs）；第二類為三種哈龍。主要用作氣溶膠，製冷劑（冰箱、空調等）、發泡劑、化工溶劑等。哈龍類物質（用於滅火器）、氮氧化物也會造成臭氧層的損耗。

　　離地面二十至五十千米是臭氧的集中層帶，存在著氧原子（O）、氧分子（O_2）和臭氧（O_3）的動態平衡。但是氮氧化物、氯、溴等活性物質及其他活性基團會破壞這個平衡，使其向著臭氧分解的方向轉移。而CFCs物質非同尋常的穩定性使其在大氣

同溫層中極易聚集。其影響將持續一百年以上。在強烈的紫外輻射作用下它們光解出氯原子和溴原子，成為破壞臭氧的催化劑（一個氯原子可以破壞十萬個臭氧分子）。

臭氧發生器用空氣生態無害地製取臭氧，取代CFCs類，用於醫療機構、社會工程、食品業加工領域、農業領域、快速消毒食堂、產品儲存庫房、冷凍室、工藝設備、鍋爐和其他製作藥品食品的設備。採用氣態臭氧定期對家具和運輸車、垃圾車、測試工具和儀器進行消毒。臭氧發生器保證生產空氣——臭氧混合物。

目前，八千個醫院和和近一萬個國內外農工綜合企業已在使用。它將逐漸替代氯氟烴（CFCs）在上述領域的功能。

我穿上大衣，告別西別爾蒂娜。她卻說：「等等！送你禮物。」這是一張畫布上的十五世紀世界地圖，約20x15cm，畫得很細。還有一件，是秘魯帶回來的陶瓷鸚鵡。三隻羽毛鮮豔的鸚鵡站在綠色的葡萄葉藤蘿竹架上。禮物的重量很輕，我卻覺得很沉很沉！那把劍，仍然一半寒光閃閃，一半噴著烈焰。人們向大自然索取的慾火似乎未減！

見證工業廢墟的轉變
──德國魯爾區的綠化工程

德國

鄭伊雯

　　每當自我介紹「我住在德國」，每個人的下一句話一定會問是德國的哪個城市？為了便於介紹，簡單說明是位於德國鋼鐵工業重心的魯爾（Ruhr）區中的姆漢（Mülheim），也就是我們在地理課本上會讀到的，魯爾區是德國最重要的鋼鐵重鎮與工業區。

　　魯爾區雖以工業聞名，卻沒有印象中台灣工業區中櫛比鱗次的廠房，根根筆直聳立的煙囪與高塔，尤其是近幾年來魯爾區的綠化與城市改造的努力，讓諸多城市景觀增添許多工業成就與城市再造的動人故事，而使邁向二十一世紀工業重鎮的魯爾區，既保存了文化遺產，也達成環境保育的重要使命。

工業角色轉型　文化藝術取而代之

　　據說昔日的魯爾區，比比皆是的煤炭廠不斷排放黑煙燻天，冶鐵煉鋼廠也不斷排放出紅褐色的廢水污染河流，處處是煤灰落塵之故，難有乾淨美麗的家園，常被形容成「在此白色真的只是一個夢想」！

於是灰濛濛的天際，暗沉沉的勞工住宅，煤礦、礦坑、礦工與幽暗、陰森、血淚交織而成的工業歷史，成為魯爾區最聲名狼藉的歷史過往，也成就最名聞遐邇的輝煌紀錄。

　　但隨著德國社會的進步，隨著環保與工業安全的逐年要求，煤礦與鋼鐵工業的成本大幅地提高，許多煤礦廠與冶鐵業不斷地萎縮，於一九八○年代魯爾區面臨有史以來最艱難的困境，處處是關門大吉的工業廢墟、嗷嗷待哺的失業勞工家庭，以及慘遭高度污染的土地與河川，魯爾區猶如在一片焦土中苟延殘喘，不知何以為繼。

　　在這一個歷史轉捩點上，政府與民間一起投入城市改造與環境復原的浩大工程，擬定長達十餘年的城市再造計畫。數十處原本都是老舊、厚重、鋼硬、灰暗的寬敞建築，在閉門歇業數年後，從原本只是噪音隆隆的巨大工廠，建築生命翩然一變，成為無數處文化與藝術展演的新天地。既可維持建築物的新生命，又有新場地可順利推展各種藝術與文化的活動，反而讓魯爾區的陽剛氣息，因藝術展現而溫暖華麗、繽紛多彩，也讓魯爾區內各種族（如波蘭、義大利、土耳其……等）的文化，顯現更多元與奔放。

　　埃森世界文化遺產的煤礦場（Zollverein Coal Mine Industrial Complex in Essen）位於埃森（Essen）的關稅同盟煤礦工業建築群（Zollverein），與一般人們對煤礦場與礦坑的印象不大相同；此地的煤礦挖掘場是由一座高聳巨大的鐵架，與周圍的巨大廠房，構成一幅如煉鋼廠般，重工業文明的代表圖像。

原來，此一關稅同盟煤礦工業建築群的設計與興建時期，已是魯爾區煤礦業開始走下坡階段，於是礦場主人為節省成本，持續煤礦場的生存，與二位工業建築師Ilya與Emilia Kabakov，於一九二八年開始構想全新的煤礦場改建計畫，由繪圖、設計、興建到完成，花去四年時間，真是不可思議的高效率計畫。

　　以往工業建築的設計，都是單獨地蓋出一間間的廠房與廠區，形成一大群各自獨立的大規模工廠，當某一廠房老舊或是淘汰時，總是拆掉老建築，再新建另一間新的廠房來。與此種單一式的建築思考迥然不同的是，厝爾威瑞恩在當初的建築設計上，就是完整地設計出此間礦場的大小、形狀與規模，成功地興建出一整體的礦場建築。而且，當初的建築設計理念，也是預期到就算煤礦場本身停止營運了，巨大而高聳的建築體仍可做為具代表性的「工業紀念碑」的構想，做為獨特的工業建築的成就與證明，也讓後代子孫們可以看到完整而具現代化、高效率的挖煤與產製的過程，以及氣度雄偉的礦場規模。

　　當厝爾威瑞恩於一九三二年啟用高大的坑口井架（即位於門口的高大鐵架），即使魯爾區的煤礦工業已日漸衰敗，廠房的高塔也是象徵著魯爾區繼續爭取礦場生存的努力。從一九三二起到一九八六年關廠為止，五十四年間的高大井架高台上的輪子日夜不停地運轉，當時約有五千名礦工，從不同的礦坑道下去上工挖煤，而只有從此第十二號礦井的井架上把煤拉上地面，當時的十二號礦井就有十三平方公里大的面積。

昔日，魯爾區的礦工可是項高收入的好工作，有時整個家族裡從爺爺到孫子輩的所有男丁們，都在礦場內工作。當二十年代開始出現礦業危機後，當時魯爾區就有數千名礦工失業，這在當時可是很嚴重的情形。就連厝爾威瑞恩也被迫放棄了四個礦井，而想另謀他方賺錢，於是有了高大的十二號礦井的設計，期望藉由機械化與高效率的技術，降低產煤的成本，維持住礦場的營運。一萬五千個裝煤的台車，日以繼夜地運轉，只需要一個員工在大廳控制就能維繫礦場工廠線上的作業，從挖煤、分煤塊大小、洗煤、裝煤等一系列的作業過程，全都在此大廳內完成，一氣呵成的輸送帶，全是合理化、中央化、機械化與高效率的極致表現，這在當時真是不可思議呀！

　　就因為魯爾區的煤已經太貴了，沒有了競爭力，於是投資很多錢來保留住工作的機會。如原本的洗煤過程，也是需要大量人力的投入，後來也由機械取代人工，由無數公里的輸送帶與鐵軌，經過仔細而精準的計算系統，在最近的距離內完成所有煤礦工作，每天輸送多達一萬二千噸的煤礦。但是全由機械完成的系統，在當時的控制大廳區可是機械隆隆，極為吵雜的環境，當時的環境中沒有人能夠在此工作超過一年半的時間，而且後來都是重聽的職業傷害，於是當時就被笑說：「此地的大廳都生產出最好的丈夫，全都只會說好、是。」因為都重聽了嘛！

　　儘管有此職業病的傷害，當時的輸送系統與中央控制作業的無人大廳，結合了效率與美學設計，可是首屈一指的成就，成為無數

工業師、工業建築師、工程師與礦場老闆們取經、模仿的對象，被戲稱為「工程設計師頭髮上的工作代替了礦工的手上工作」，真是絞盡腦汁的工業建築的設計成就；而厝爾威瑞恩的高塔與建築，也被譽為「工業界的大教堂」、嶄新的工業意識的建築象徵。

深具遠見的建築師當時就決定，工業建築的設計不能打擾到當地的景觀，成為突兀而醜陋的建築；反而應該成為當地的紀念碑，應該是當地值得驕傲的標地，應該是有如教堂與市政府般的象徵建築物。於是，率先設計出高聳的高塔，對稱的廠房，一貫作業化的系統結構與相容的廠房建築，整體結構都是完整而對稱，無論從東南西北各角度看起來的感覺都一樣，是一整體結構的大建築體。

即使當一九八六年關廠時，也考量到此地的標誌功能，不是不賺錢就拆掉的舊日做法，反而是從美學上來思考，成就工業文明的建築美學，並把內部廠區做一新設計，如以前的渦輪房，保留住舊的鐵道的痕跡，改成高級的餐廳；以前的鍋爐房，改成北萊茵邦的設計中心（North Rhine-Westphalian Design Center）；某些廠房成了音樂與戲劇的表演場所，某些廠房成為藝術家與商人們集會的展覽場或會議中心。

如每二年此地就會召開世界音樂會議，每年不定時舉辦的音樂活動與表演等，此種結合美學與效率，工業與藝術的設計理念，完整地保留住歐洲最完整的煤礦區，工業建築更新生命力的偉大成就；而於二〇〇一年列入世界文化遺產名單之內，不僅是見證了德

國煤礦的生命史，歐洲重要的工業文明的帶動者；更是結合工業與美學的傑出建築典範，成就德國礦業文化的工業化、效率化、機械化、速度化、美學化的嶄新傑作，的確是人類工業文明的驕傲展現。

整個魯爾區改建計畫中較為龐大的「北杜易斯堡景觀公園」（Landschaftspark Duisburg-Nord），此地原也是占地寬廣的採礦冶金工業區，但工廠於一九八五年關閉後就成了廣大的工業廢墟。於改建計畫下，規劃誕生一座工業鋼鐵建築實體的景觀公園，從一九九一年逐一開放後，成為工業之旅的另類吸引力。

重生的景觀公園，設計者規劃的理念以「當它是什麼，就讓它變成什麼」的構想，保留一座座廢棄的鋼鐵廠房，用來見證歷史過往中曾有的驕傲與輝煌，也無限期地綿延當地居民與其共存共榮的情感歸屬。此外，還借重當地居民實驗種樹造林的參與，試驗當地遭受污染的土地究竟能種出何種植物品種，以此讓滿目瘡痍的大地休養生息，也能積極地復原生態景觀。

走進公園，首先是一座廢棄工廠改成的展覽館，右前方一座巨大寬敞的舊煉鋼廠冷卻池，搖身一變成為潛水訓練基地及水底就難訓練場。爬上高高樓梯，眼前黝黑的巨池裡只見潛水人上上下下，這對習慣在海邊景色中觀看潛水人員下水的我而言，的確是另一重超乎想像的新奇震撼。

再走進鋼鐵建築的實體中，登上樓梯，眼前削去一半鐵皮屋頂的廠房，配上玻璃半圓防護罩，也就成了一座半露天的音樂舞台，

舞台後方還依然保有一座座巨型的渦輪與轉軸，不需特殊設計即呈現出最佳鋼鐵與現代特色的獨特舞台；若是特殊表演團體，還會呈現出拼貼、斷裂、迷離等後現代的意境想像呢！

來到鋼鐵建築物的後方，一面面廠房起重架的高牆，被改成攀岩訓練的理想天地。堆成高塔的煤渣堆，頗有沙漠中碉堡的氣氛，也成為攀岩走壁的另類空間。

若只走走還不過癮，遊客們還可以騎著單車，從蜿蜒小路到舊鐵軌路約十公里單車遊覽路線，玩遍二百五十公頃的公園各角落。

此外，還有二小時的公園景觀導覽之旅，每位導覽者都是貨真價實的昔日鋼鐵勞工，由其設計並擔任解說的導覽工作，既有輔導轉業、賦予導遊的新職，也是讓真正了解此地、更有使命與榮譽感來解說鋼鐵工業的歷史。此行程除了讓遊客認識景觀公園的過去與今貌，活動中還讓遊客爬上七十公尺高的高塔，遠眺整個魯爾區西部景緻，挑戰超高與懼高的難得經驗。

另外，適合七到十二歲小孩參加的「鋼鐵體驗遊」，小孩需穿上昔日保護勞工的厚重衣物，穿越冶鐵的生產線，實地體現昔日勞工的辛酸苦辣，頗受小男生們的青睞。

夜晚來臨，還有英國藝術家設計，沿著四十公里鋪陳的四百個燈泡組成的燈光秀。再加上，鋼鐵的露天舞台表演活動，燈光一亮、音樂節奏響起，一場由鋼鐵與藝術妝點的魔幻寫實，繽紛了原本暗啞的鋼鐵生命，也使原本被視為廢墟的工廠架構注入活潑躍動的生機。

而武波塔Wupptal懸掛式電車則又是另一個例子。位於魯爾工業區的核心地帶，有一條細長形的河谷地形，依傍河谷而生的數座小村落，也逐漸發展成為中型城鎮的規模，此一地就是「武波塔」（Wupptal），該城即依偎著武波河（Wupp）而興起，連接幾處河岸城鎮，形成現今武波塔的市鎮規模，鄰近著杜塞道夫、科隆等城。

　　今日，武波塔的盛名，即因該地擁有世界知名的懸掛式電車系統（Hängebahn System），電車就行駛在武波河谷上方。武波河是萊茵河的一條支流，河流細長蜿蜒，周圍腹地也不甚寬廣，實在不利於武波塔的城市發展。

　　當年，懸掛式電車系統由Eugen Langen發明後，本來打算架設在柏林的八號地鐵線上，因故取消。當武波塔城市逐漸壯大之後，城市在構想大眾交通系統時，考慮到武波河谷過於狹窄，接連河谷發展而成的城鎮又無多餘的腹地再興建電車與公共車道，急需另一種嶄新的交通工程設計，既能達到交通運輸的功能，又能最節省空間；既能載客，又能兼顧武波河谷的景觀，於是把此種懸掛式車廂新式設計，就挪移到武波河谷上方來架設。一九○一年正式啟用，以懸掛式車廂伏貼在河谷上方行駛，高架在武波河床上約二十公尺的高度上，距離地面約八公尺，旅客們不但能欣賞到下方河谷與城市街道的景觀，還能快速地遊走城市各區，成為電車型態的嶄新設計。

　　串聯在武波塔市區中的電車線路，總長度為十三點三公里，共有二十個停靠站，單趟車程為三十五分鐘，每天運送約七萬五千人

次。從開始營業至今，除了一九九九年曾出過一次小意外，至今算得上是世界上最安全的交通工具之一。讓人讚嘆的是，電車已行駛一個世紀，年已過百的高齡電車依然奔馳，不但出事率超低，搭配河谷景觀而設計的交通構思，也成為德國交通建設史上極為成功的一個案例。

建築新風貌　文化生命紛紛展現

除此之外，其他地點如位於埃森阿爾特區（Essen-Altenessen）的「卡爾煤礦廠」（Zeche Carl），原來是礦坑與礦場，於一九七〇年停用後，被當地社區爭取為青少年活動場所，後改為文化中心，一九八〇年正式成為音樂表演場所。保留原貌的礦場建築，依然原封不動，只是內部改裝成Pub、Disco、餐廳、小型演唱會等場所。

魯爾區中心點的波鴻（Bochum）城，昔日扮演輸送煤鐵重要角色的「連格德火車站」（Bahnhof Langendreer），於一九八五年也被改裝成Pub、餐廳、咖啡廳、藝術電影院、小型演唱會等場所，不但是許多音樂藝術團體舉辦活動的地點，更是當地左派人士的重要聚會點。

姆漢（Mülheim）城內，景緻優美的姆嘎（MUGA）公園內，也有一處原做為工業用火車停放修理的倉庫（Ringlokschuppen Mülheim）。二十世紀初始建，歷經二次世界大戰的破壞後，陸陸

續續由鐵路局使用，直到一九九二年為舉辦花園大展而加以改建，成為三間大小不一的表演廳與露天表演場，從此音樂演唱與戲劇表演就成為火車倉庫的最新用途，枯燥沉悶的角色頓時蛻變成多彩多姿的模樣。

還有，位於魯爾區西部的歐寶豪森（Oberhausen），此處原有一百公頃的土森（Thyssen）鋼鐵冶煉廠廢棄不用的土地，在改建計畫的支持下，也由財團承購興建號稱全德、全歐洲最大的歐寶豪森購物中心，川流不息的購物人潮與魅力，就連鄰近的荷蘭都有遊覽車前來瞎拼，順利地讓當地不少的失業勞工轉行服務業，一解就業困境。

鄰近購物中心，高高聳立的圓柱體，即是昔日做為煉焦廠燃料的巨大「瓦斯儲裝槽」（Gasommeter），龐大的建築物建於一九二九年，高達一百十七點五公尺，直徑為六十八公尺，擁有三十五萬公升的容納量，曾為世界第二大、全德最大的廢瓦斯建築體。一九八八年停用後，於一九九四年改成超炫的另類藝術展覽中心，還曾標榜只展出新潮、創新、另類的藝術活動。如展出熱氣球展時，就在巨大的圓柱體內升起一座真正的熱氣球來；而遊客在特殊的圓柱體空間，踩進鋼板結構的地面就會響起回音，也宛如置身外太空基地的異地國度，的確特殊而罕見。

而波鴻市的老舊礦坑與工廠，更於一九三〇年改建成「礦業博物館」（Deutsches Bergbaumuseum），原本的挖煤升降高塔，高

達六十八公尺，也成了波鴻代表的地標。館內不但就地取材保存真正的挖礦工具，館內還有複製的礦坑與礦村，引導遊客體驗德國工業化的歷史，每年吸引至少五十萬遊客到此遊玩，親自下礦坑參觀實際的採礦生活。

　　當我們實地搭乘電梯下達二十公尺的地底深處，耳聞抽送空氣的馬達轟隆聲，眼見陰暗幽閉空間下的熒熒燈光，看看造就挖礦工業的巨大機器，想想礦工生命瞬間即逝的憂慮，種種具象所交織而成的礦坑實情，真令人印象深刻，不愧是德國最受歡迎的技術性博物館。

　　上述各個城市的種種的努力，不但保存了當地工業發展的歷史面，兼具經濟發展的需求，更有吸引觀光發展的娛樂價值，不禁令人對魯爾區的創意與成就大表佩服。今日的魯爾區，成功地由灰色的勞工與汗水，轉變為商業繁榮、田野蔥綠的市容，讓白色不再是夢想，使眾多移民、文化多元、心胸開放成為魯爾區最大的特徵與財富，不但是全德失業率最低的區域之一，且治安良好，更是全德就業所得排行在前幾名的城市，德國魯爾區依然閃耀著光芒，二〇一〇年更獲選為歐洲文化之都，這些城鎮綠色轉型的努力果真功不可沒。

CHAPTER 2 水

沿著史特勞斯的小徑

奧地利

方麗娜

　　前不久的維也納文化論壇中,來了一位北京的老藝人。在午間的咖啡座上,老人感慨道:「自從阿姆斯特丹登臨歐洲大陸以後,由北而南,由西而東地一路轉悠過來,感覺最美、最舒適的,就是維也納!」

　　我問:「怎麼個舒適法?」

　　老人說:「精緻、乾淨、空氣好!」

　　要說,德國、法國乃至荷蘭,其風土人情別具特色,自有其迷人之處。然而,確有不少暢遊了歐洲的人覺得:維也納的美更集中,生活品質也更高!——難怪,就在二〇一一年進行的「最適合人類生存的城市」評比中,維也納以完善的基礎設施、安全的街道與良好的公共健康服務,位列榜首。

　　然而,久居維也納的人,竟滋生出置身其中渾然不覺的麻木與忽略來。不過稍微沉思,便會恍然覺得:生活的實質,既非那些華麗的音樂廳和歌劇院,也非俯拾即是的精美藝術館和畫廊,而是靜

諞中從容端起的一杯咖啡，群山下清澄一潭的悠閒走動。實際上，奧地利人最引以為豪的，亦非那些價值連城的文化遺存和聞名於世的「音樂之都」的美譽，而是一望無際的山川湖泊、森林綠地！

一日，徘徊於街上，與多日不見的漢斯撞了個滿懷。彼此相見甚歡，不禁聊起了最近的生活。只見漢斯先是滿面春風，習慣性地拉開一個深呼吸，彷彿邀請我們先要嚐一口他帶來的純淨空氣，之後，才興致勃勃地侃侃而談——澄澈的空氣、清潔的水源、標有「BIO」符號的綠色食品、保存完好的原生態植被——這一切都和欲望無關，與奢華無緣，乃奧地利人推崇備至的生活的全部！

在庸常日子裡，不時回到萬里之外的家鄉。繁榮、喧鬧和熱烈過後，須得不停地提醒自己：水，不能像以往那樣，打開水龍頭後便可心無旁鶩地直接飲用，務必燒開了才能喝，喝完之後，還要習慣於杯底上那一層細如紋路的嫋嫋水垢。其次是出了門後，要迅速適應車水馬龍、人聲鼎沸，乃至塵土飛揚……此時此刻，怎不懷念在維也納的日子——那一片如水晶般透徹的空氣和水、森林裡的清流小溪和溫泉古堡！

在維也納，工作之餘最愛去的是那個叫「奧爾」的小村落——老沃出生並成長的地方。從維也納開車前往，不過個把小時。每次，我們從那個風車轉動的山谷間漫步歸來，帶著四野的芬芳，坐進爬滿青藤的院子裡，一同欣賞紅色教堂的尖頂，以及尖頂之上蕩漾的流雲。廊簷下，粉紅的月季和玫瑰開得正豔。老鄰居保爾大媽

在鄉間小舍烘烤了梅子蛋糕，並煮好了咖啡等著我們。六月裡，提著籃子到佩特拉家的院子裡去摘櫻桃——碩大紫紅的櫻桃，邊摘邊填進嘴裡。待吃過了癮後，就帶上一籃子回到家裡，用糖培了做成果醬，裝進一個一個的瓶子裡，擰緊了蓋子放在陰涼處，能吃上一個冬天！午間，喝著約瑟夫自釀的清涼的蘋果酒，聽他講農場裡的那些新鮮事兒。這一刻，約瑟夫藍色的眸子裡，一派天光雲影和花紅柳綠——這份悠閒、愜意和自得，豈是貼金描銀的瓊樓玉宇可以替代？

恍惚間，悠然步入約翰‧史特勞斯的外祖父家——維也納森林中的那個札爾曼村。史特勞斯就在這樣一條鄉間小路上，渡過了他的青少年時光。一八二九年，史特勞斯重新踏上綠蔭覆蓋的小徑，那裡百鳥啼鳴，流泉婉轉，微風低吟，牛羊放歌……這一切，怎不喚起一個作曲家的靈感與激情？圓舞曲《維也納森林的故事》，便由此誕生，且一發而不可收。

純淨的水質，新鮮的空氣，淡雅的生活情致，構成與奧地利人相得益彰的精神滋養。實際上，我們那些無限膨脹的所謂大都市，以及相伴而生的躁動、擁堵和絕望，與人類生活的本質越發的南轅北轍，甚至背道而馳。為此，我覺得維也納周邊的這片森林，是那麼叫人愛戴和憐惜！它宛如城市的皮膚，亦如「城市的綠色肺葉」，默默無聞地滋潤並護佑著每一個生命。

二戰後，在能源短缺，冰雪覆蓋的那段日子裡，崇尚自然和質樸的維也納人，堅韌地守著那一片森林，像愛護自己的眼睛一樣地愛護著它們。夏日的週末，林子裡人來人往，川流不息。人們帶著飲料、火腿和甜點，舉家在林子的罅隙間坐下來，享受野餐和這不可多得的天然氧吧。然而人走了之後，你絕對見不到隨處丟下的紙屑、瓶罐和垃圾之類的廢棄物！

好的空氣，不僅是大自然的恩賜，也是文明的產物。

多年來，奧地利政府為了鼓勵節能並保持空氣清潔，不遺餘力地推廣小排量汽車的使用。比如：駕駛「SMART」型小汽車行駛二十公里且耗油最少者，可贏得五千歐元獎金，並享受在奧地利著名療養勝地免費度假一週的殊榮。——省油不僅意味著省錢，同時也是對淨化空氣做貢獻！早在二○○四年，奧地利全國就已強制採用了無硫燃油，並對三點五噸以上貨車按行駛公里徵收公路費。專家針對每天穿行於道路狹窄，交通繁忙的維也納內城的貨車，加收進城費，以此來控制機動車輛的流入。此外，政府絞盡腦汁設立各種專項基金，獎勵那些加裝篩檢程序的柴油車主和自行車消費者。

近日，我到一個老朋友處走訪，見她開了十幾年的「奧迪」突然不見了，取而代之的是一輛嶄新的電動自行車。我納悶，繼而驚奇。她說：「這輛電瓶車，既方便又無需加油，還可以享受奧地利政府誘人的補貼金，何樂而不為呢？」

上善若水

西班牙

張琴

「上善若水」，出自老子的《道德經》第八章：「上善若水。水善利萬物而不爭，處眾人之所惡，故幾於道。居善地，心善淵，與善仁，言善信，正善治，事善能，動善時。夫唯不爭，故無尤。」

西班牙的水質，不，應該說是馬德里的飲用水，是我今生所喝到過的最佳水。我居住馬德里十八個年頭，期間旅行過很多西班牙城市。後來又陸續遊覽過不少歐洲國家，由於在這些國家所逗留的時間短暫，不敢片面地對他們的水質妄加評論。但是，對馬德里的水可直言不諱，是整個西班牙最好的飲用水。

西班牙究竟有多少水庫，尚未查詢，也不明確知道它們的周邊情況。但對馬德里的供水，卻多少摸有底細。西班牙首都的人口已達五百多萬，周邊所轄城市也有不少居民，那僅僅依靠水庫的水能供應上嗎？馬德里周邊究竟又有多少水庫呢？據查全境大小水庫共有三十九座，其中十三座具有面積儲水量的記錄，其餘也許無足輕重都沒有詳盡記載。距離馬德里附近五十公里處的納巴塞那達Navacerrada水庫，就坐落在同名鋸齒雪山Sierra deNavacerrada山麓。

多少年以前的夏天，我們到聖約翰（San Juan）水庫遊玩，這

是馬德里大區面積第二大水庫，被稱為「馬德里海灘」，春秋季遊人去那裡揚帆，夏天則去游泳消暑。這座水庫位於馬德里省境西部山脈，佩拉約斯・德・拉・伯瑞薩（Pelayos de la Presa）市和聖約翰（San Juan）鎮旁。遊人可在此作水上運動，但絕對禁止機動船行駛，避免污染湖水。

在馬德里附近，還有一些小水庫，人們可以持許可證在那裡釣魚。

馬德里屬於高地，自然有不少山脈，冬天積蓄儲藏起來的大量冰雪，每當春暖花開，便陸續融化把純潔無染的淨水流入水庫，供全省居民飲用。目前馬德里水庫的儲藏總量已到達上百萬立方米。

生活在馬德里的居住民，家家家戶戶的自來水，幸得上天的厚愛，只要一打開水龍頭就能喝到純淨的水。也許有人不會相信，無論家庭還是那些高檔餐館，只要打開水龍頭，就能發現水中有不少氣泡，客人要上一壺水Una jarra de agua，服務生隨即送來一壺潔清的水，看上去宛如汽水雪碧，喝起來醇香甘甜。鑑於此，超市礦泉水的銷售量遠不及其它地區。

凡是到西班牙的遊客，沒有人會漏掉不去塞哥維亞Segovia觀賞二千多年前的羅馬高架水渠Acueducto romano，親臨現場遊覽，並為它的壯觀拍手叫絕。它位於馬德里的西北八十八公里處，必須跨過Sierra Guadarrama雪山，才能到達這個風景優美的地帶。在塞哥維亞可以看到羅馬人、阿拉伯人和天主教徒留下的古蹟，完整的

教堂和府第比比皆是，但最重要的還是上面所提到的羅馬水渠，它的建造不是超過一百年，而是二十個世紀，水渠將城外的Acebeda河水運到城裡，據估計，當時可供給三萬人的飲用水。它由一塊塊花崗岩，不用粘物而疊疊起來，構成一百六十六個拱門，高三十公尺，長七百二十八公尺，經歷二千多年歲月和風霜的襲擊，至今還巍然聳立無恙！

馬德里的飲用水無可置疑是全國最佳的，市內的污水處理，在國際上也是無懈可擊。根據西班牙馬德里案例館所展示的最佳水資源再利用系統記載：

馬德里百分之百的污水都得到處理，年處理量在三億多立方米，經過淨化的再生水通過一百五十公里的地下水管網絡，供給噴泉和城市清潔等公共用水，年再利用水量達六百萬立方米。生態化技術不但具有運行成本低、操作簡單等優點，而且具有淨化水質和美化景觀的雙重意義，尤其首都馬德里市的水質處理最為優良。

水對人類對自然界功德無量。「居善地，心善淵，與善仁，言善信，正善治，事善能，動善時。夫唯不爭，故無尤。」老子認為上善的人，就應該像水一樣。水造福萬物，滋養萬物，卻不與萬物爭高下，這才是最為謙虛的美德。江海之所以能夠成為一切河流的歸宿，是因為它善於處在下游的位置上，所以成為百谷王。珍惜自然，呵護環境，才會換來人水合一的和諧世界。如此，世界呈現出天下太平盛世，該是多麼欣悅！

一杯咖啡多少水？

德國

謝盛友

妻子端上一杯咖啡，我總是不急於喝，而是先品嚐一下咖啡那撲鼻而來的濃香，然後再喝一口黑咖啡，感受一下原味咖啡的滋味，有些甘味，微苦，微酸但不澀。

咖啡豆中含有大約百分之五至八的糖分，烘焙後大部分轉化為焦糖，這是香味和苦味的來源，未轉化的糖分留有少許甜味；烘焙時釋放出丹寧酸，與焦糖結合，產生略帶苦味的甜味。所以，我對咖啡的味感就是甜、酸、苦、香。

我喝咖啡喜歡以小口品嚐，入喉後，風味會從兩頰及喉頭不斷湧現，喝一小口，喉韻風味可維持四十分鐘。喝完咖啡聞杯底若呈現焦糖味，說明此咖啡煮過久，正確的杯底香氣應是有蜜糖香氣，且若杯子未洗，隔天用清水一沖就掉而不留殘渣。

我跟妻子說：「小時候在家鄉農村生活，喝一口水井裡零點二升的水，就是消耗那零點二升的水，今天我們早餐喝一杯零點二升的咖啡，就不止消耗那零點二升的水，因為工業化以後，生產這杯咖啡需要更多的水。」

朋友，當你在喝咖啡的時候，是否曾想過，隱藏在這杯咖啡裡的「虛擬水」有多少呢？

　　英國科學家阿倫（John Anthony Allen）因為對虛擬水的研究，獲得了斯德哥爾摩世界水資源週大獎。他說：「虛擬水從人類開始從事貿易活動以來就一直存在，也就是說幾千年以前就有了。古羅馬人早就從埃及進口食物。」根據阿倫的計算，一杯咖啡，從它的生產、包裝到出口，總計要消耗一百四十公升的水，遠遠超過一個普通人日常生活中每天直接消耗的淨水量。根據世界自然基金會（World Wide Fund for Nature，簡稱WWF）的報告，這樣的算法，德國人平均每天消耗五千三百升水。

　　德國的自來水在生水飲用標準範圍內，不過熱水龍頭的水不能直接飲用，因為在加熱和傳輸過程中，可能出現含銅高的問題。

　　而德國的自來水可以直接喝，首先得益於嚴格的水源控制。根據德國聯邦衛生部水健康部門的資料，德國自來水水源分為地表水和地下水。其中，地表水占了大部分，如江河湖水等都屬地表水。為了保障水源的安全，德國各地都建立了水源保護區。如柏林地區的水資源，來自柏林—華沙地下含水層，這是一條水量豐富、水質相當好的地下泉。柏林還在含水層周圍按不同的距離劃分了三級水源保護地帶，其中在采水點周圍十米範圍內的一級保護帶要求最為嚴格，禁止一切有污染的物質滲入地面，違者將被罰以鉅款。這些保護良好的水，在收集後，還要經過大型淨化、沉澱、過濾、消毒

等一系列處理才能進入居民家中。德國聯邦衛生部規定，自來水公司每年都必須出具水質報告，居民可以隨時打電話索取。在人口密集的大城市，水質監測不是一天一次，而是一小時一次。

德國不僅要測自來水的酸堿值和細菌含量，而且還測礦物質含量，這樣的水喝起來當然放心。

人在德國，處處感受到節約用水的氛圍。德國朋友常說的一句話是：「因為水是生命之源，所以一定要節約用水。」

德國是淡水資源豐富的國家，雨水較充沛，但政府卻號召「人人擰緊水龍頭」。德國抬出了框架式的有關水的法律，各州都有具體的水法規，地下水的抽取量、抽水地點及時間等，由各州水管理部門根據法律規定發給許可證。

環境部門專門建立網站，向公眾介紹節約用水的小竅門，比如，給花園澆水最好用雨水，而且最好在早晨或晚上澆水，這樣可以減少蒸發造成的水損失。我們家花園裡就有集雨裝置，是通過房頂收集雨水，雨水經過管道和過濾裝置進入蓄水箱。

在德國人眼裡，用了不該用的水就是浪費，浪費水和其他資源是沒有修養的表現，是不道德的甚至可恥的事情。

而調節水價則是德國政府推行節約用水的一個重要槓桿。政府倡導市民改變個人用水習慣，使用淋浴而不是浴缸洗澡，購買節水型抽水馬桶、洗衣機等。德國水價每立方米收費一點九一歐元。水費高昂，人們不得不節約用水。工業部門也設法提高水的重複利用

率，降低水消耗。德國工業用水平均重複利用三次，大眾汽車公司生產用水可循環利用五六次。

　　所以，妻子端上一杯咖啡，我總是不急於喝，而是先品嚐一下咖啡那撲鼻而來的濃香，然後再喝一口黑咖啡。我彷彿看見，那一縷一縷咖啡的濃香，從遙遠的非洲，被水承載著飄到了我的面前。我在感受著原味咖啡那特有的有些甘味，微苦，微酸但不澀滋味同時，也感嘆自己同時喝掉了世界上一百四十公升的水。

阿潘的理念

德國

穆紫荊

　　難得的一個老公出差，全家鬆了綁似地可以無法無天的下午，阿賢正坐在窗下翻著閒書。突然嘣的一聲，保險絲跳掉了。整個房子裡電視黑了、音樂停了、機器不響了，一下子變得鴉雀無聲。怎麼回事？阿賢躡手躡腳地走下樓去，打開保險盒推上保險絲的開關。只聽得電視又亮了、音樂又開始了，然而，那機器——廚房裡原本正啟動著的洗碗機不響了。打開一看：碗還沒有蒸乾，水卻淹了一池。無奈，只能把碗碟都一個一個地拿出來，重新在洗碗池的水龍頭下沖洗。

　　當阿賢剛到德國的時候，住在學生宿舍裡面，人人都是用手洗碗。當時的阿賢已經覺得和在中國相比是好得不得了了。因為那時候的中國連熱水器都還沒有製造和進口的。家家戶戶洗碗、洗衣、洗尿片全都是只用冷水。冬天伸手洗碗的同時，嘴裡是必須絲絲地抽著冷氣的。而在德國隻隻水龍頭裡都同時具備了冷熱兩種可以任意調節溫度的水，伸手進入那泛濫著各種諸如蘋果型、檸檬型、甚至薰衣草型的香味洗碗液裡洗碗時的那份溫暖和舒服就如同雙手是在享受著一次保健浴一般。

然而，成家以後，阿賢便沒有了用手洗碗的機會了。因為廚房裡有洗碗機。還記得那時候的樣子：

　　阿賢看了那洗碗機說：「肯定是又費電又費水。」

　　阿潘看了阿賢說：「你胡說！」

　　後來，阿賢便把洗碗機推薦給住在國內的姊姊。叫姊姊也去買一個。

　　姊姊起初的回答也是：「肯定是又費電又費水。」可是等用了一個月以後，又開心地向阿賢報告說：「是真的！我們這個月省了多少多少錢的水電費呀！」阿賢才得意地在阿潘的屁股上冷不丁地拍了一下，算是報了那多少年前「你胡說！」的那一句仇。

　　然而，現在洗碗機壞掉了。阿賢重新將兩隻手伸進洗碗池裡洗碗時的心情就覺得自己是在浪費水似的。不必說，當阿潘在外面得知家裡的洗碗機壞掉以後是非常地生氣。而守在家裡向阿潘報告的老婆阿賢，則無奈又是偏偏在老公出門的時候家裡有東西壞掉。前一次是浴室頂上的燈泡，阿潘前腳走，那燈泡後腳就不亮了。害得阿賢不得不每天一踏進浴室，就盼著阿潘能早一點回來。原本常常是煩老公煩到最好對方可以從眼前徹底地消失，而老公真的一消失，便立刻發現沒有還真不行。

　　這就像有一天阿賢在某超級建築商行裡所看見的一塊禮物牌那樣，上面刻著一行字叫：「我不一定需要男人，但我很需要一個幫助一起做家務的人。」還記得，當時的阿賢站在那塊牌子前便笑了。

而上一次的洗衣機壞掉，則更讓阿賢狼狽萬分。也是阿潘前腳剛走，阿賢去洗衣服。洗到一半，便聽見洗衣機在樓下吱呀亂叫，那種像是緊急大難臨頭似的嗶嗶嗶嗶嗶，是阿賢最怕聽見的。因為什麼呢？就因為肯定出狀況。結果呢？是阿賢不得不提了一筐溼溼的衣服，到鄰居家裡去繼續洗。在等阿潘回來的那一段日子裡，為了減少打擾鄰居的次數，只能選擇洗必須換洗的衣物。其他的都原地待命。因為，即便是要買個新的，買什麼樣的卻還得有阿潘在場才行。

　　為什麼呢？因為阿潘總是有他一套和阿賢截然不同的理由。就拿這一次，在幾天後一起去挑選新的洗碗機來說吧。阿潘帶了全家前往，把個銷售員圍在了正中。銷售員推薦了一款質量上乘的米勒牌。除了上中下三個筐架外，其餘的部分裡裡外外全都是不銹鋼的。而當阿賢正埋頭研究著那三個筐的樣式、顏色以及盤子等的分列方向時，只聽得阿潘在提問了：

　　「請問，每次用水多少公升？」

　　答曰：「八到十公升左右。」

　　阿潘：「噪音量有多少？」

　　答曰：「四十六分貝。」

　　阿潘：「耗電量多少？」

　　答曰：「……」

　　阿潘：「我還要看看其他牌子的。比如西門子。」

答曰：「當然可以，請看這邊──」兩人邊說邊從阿賢的身邊消失──「這個（銷售員指著一個西門子的洗碗機）價格和功能都和剛才米勒那個不相上下。」

阿潘：「用水？」

答曰：「六點五公升。」

阿潘：「噪音？」

答曰：「四十四分貝。」

阿潘：「好！」轉身向阿賢那邊叫道：「你們都快點過來吧！我們買這個！」

阿賢和孩子們急急忙忙關上了那個還沒有研究完的米勒牌洗碗機的門，向西門子牌跑去。由於家裡原來所用的那個也是西門子牌的，所以一看之下，阿賢覺得是樣樣順眼。比如米勒的那個放咖啡杯的小加層是在左面，不是左撇子的阿賢，怎麼看都覺得有放不牢會滑下去的感覺。而在西門子這裡就是在用慣了的右邊──老規矩、老地方。這些當然只是習慣所導致的偏見，然而，如果每次用時，心裡都要咯噔地彆扭一下，日久就成了慢性折磨。所以阿賢對西門子牌本身是不會有什麼反對意見的。唯一讓她有點捨不得剛才那個米勒牌子的是，人家可是唯一敢公開揚言說本產品壽命長達二十五年的。

通常買家電對很多人來說有點像買嬰兒奶粉，只要吃上和吃慣了某一種牌子以後，便會得了排斥症似地不肯再輕易接受別家了。

好在阿賢並沒有這種綜合症，因為她是從中國來的，平時買東西時貨比三家的目的，常常只是為了比價錢。什麼便宜買什麼，哪裡便宜在哪裡買。這種簡單的邏輯，常常被阿潘說成是不動腦筋地瞎買一氣。不過，當然阿賢通常買的也只是青菜蘿蔔之類，即便是瞎買了，也不過是蘿蔔有點糠，或者青菜有點老罷了。

所以此時此刻，阿賢必須要動一動腦子了，而她的腦子一開動，便提出了一個尖銳的問題。她說：「洗一次就省一點五到三點五公升的水。一年可省多少錢呢？」

阿潘眼皮都不眨地隨口便說了上來：「大約三十五歐元。可是！」——阿潘馬上便接著說：「錢不是重要的，重要的是省水！」

「省水的目的不是為了省錢？」

「當然不是！」

「那是為了什麼？」

「為了什麼？為了我們的孩子和他們的孩子的將來啊！」

「那就犧牲那二十五年的壽命期宣言嘍？」

「我認為是值得的。」

不必說了，只要阿潘認為是值得的，其他人的意見便都是不值得的了。於是大家便都點頭同意，阿潘摸出皮夾簽約買下了西門子牌的洗碗機。

在停車場，全家人意外地碰到了孩子的一個同班同學和其父親。於是便上前彼此寒暄。

阿潘說：「我剛剛不得不又做了一項長期投資啊──買了一個洗碗機。」

　　不料對方那做父親的說：「這在我們家是每隔兩三年就必須買一個的事兒呢！」

　　每隔兩三年？嚇得阿賢都不敢向對方打聽買的是哪種牌子了。只暗想：「但願不是西門子吧？」

　　而阿潘則像是知道阿賢在想什麼似的，用手摟住了阿賢的腰並悄悄地在她的腰上捏了一把說：「我們家的那個挺了十八年終於死了。」十八年！阿賢的心隨之落地──對方買的肯定不是西門子！

　　她微笑地看了阿潘一眼。告別了對方後，全家一起跨上了阿潘的車。隨著車輪吱呀一聲的起動，阿賢的腦子裡浮現出了一系列在網上所看到的畫面──比如乾旱無水地區橫臥在送水車前流淚的老牛、每天早晨用手捧了一碗水喝一口後，噴向面前站著的六個孩子的臉算是讓他們洗臉了的母親、為了一桶能夠喝的水每天要來回跋涉八十公里的女孩、乾裂的河床、以及大片沙漠化的土地──她覺得阿潘的話是對的，為了孩子以及孩子的孩子，省水比省錢更重要。

萊茵河裡游泳

德國

區曼玲

萊茵河是德國最長的河川，源自瑞士的阿爾卑斯山，成為德國西南部與瑞士和法國的天然界線。我十九歲時第一次來歐洲旅遊，隨著旅行團乘船遊萊茵，一路參觀科隆的大教堂、釀啤酒場、品嚐德國豬腳，最後到瑞士看壯觀的大瀑布。那時對萊茵河印象最深刻的，是有關羅蕾萊（Loreley）的故事：

傳說在河道最險峻之處，有一塊岩石，上頭坐著羅蕾萊。她一邊用金梳子梳著自己長長的金髮，一邊唱歌吸引行經的船隻。因為她的歌聲美妙，聽到的人無不著迷，也因此導致水手們疏忽了危險的急流，撞上暗礁，船毀人亡。

這個傳說固然神祕，讓人毛骨悚然，且帶有悲劇色彩。但是它同時也給萊茵河添加了些許浪漫和吸引觀光客的資產。

十年前我們搬來德國的西南角，住在這個德法瑞三國交界帶，與萊茵河為鄰，自然便多了一些走馬看花的觀光客所不知道的內行人消息與活動。「萊茵河游泳日」便是其中之一。

怎麼？這河裡還能游泳啊？是的！雖然有「招魂魔女」的傳說，沿岸的一些大城市——譬如德國的科隆、杜賽道夫，還有我們

鄰近的瑞士第三大城巴賽爾——每年還是會在不同的時間舉辦「跳河游泳」活動。

巴賽爾的游泳日是當地暑假過後的第一個星期二。活動由瑞士救生協會舉辦，已經有三十多年的歷史。每年共襄盛舉、在大自然裡「暢游」的人從數百到數千人不等。以乾旱高溫的二〇〇三年夏天為例，下水清涼的人即高達五千之多！

活動通常在下午六點展開，以巴賽爾大教堂附近的渡船口為起點，參加者或游或順水漂浮，至一處叫「下萊茵路」的地方。全長一點八公里，大約十五分鐘。整個過程會有救生艇和救生員伴游，其餘的船隻則禁止行駛，以確保參加者的安全。

由於游河活動的受歡迎，除了這個官方舉辦的游河日之外，整個夏天還有其他私人社團組織類似的活動，平常也能看見不少年輕人結伴同游。而且因應游河的需要，一種特製的「防水漂浮袋」便夯起來。這種袋子有不同顏色，密封起來後，可在水上漂浮，形同救生工具。游泳的人在下水之前把乾衣服、毛巾、錢包等物品放進袋中，然後抱袋入水。等到游夠了、玩累了，隨時可靠岸，打開袋子，就又有乾衣服可更換。

我向來最羨慕馬克吐溫筆下的湯姆和哈克，能在溪流中潛水、抓魚。但是從小除了泡在擁擠的游泳池裡戲水之外，幾乎沒有任何在大自然水域裡的訓練。長大後，對到河裡或湖中游泳，總是感到不甚自在，所以至今還沒參加過巴賽爾的游泳日。但是深暗水性的

老公，勇氣可大了！記得第一次發現這個游泳活動的時候，他馬上趨之若鶩，留下我們在原處等他。後來他試著逆水回游，努力划了好久，卻發現只停留在原地，不禁大嘆人不如魚啊！

讀者若是夏天來巴賽爾旅遊，可到萊茵河畔散步，瞻仰聳立於崖壁的大教堂，去露天咖啡座吸杯飲料、聽聽街頭音樂家的表演，欣賞路過的男男女女穿著泳衣，人手一個漂浮袋，準備下水。這番朝氣蓬勃的景象，是夏季的巴賽耳最迷人之處。

其實，萊茵河過去也是骯髒不堪的。別說人不敢下去游泳，連魚類都找不到幾種。但是自一九六〇年以來，萊茵河的水質持續改善。隨著環保意識的抬頭，民眾不會再大剌剌地把河川當垃圾桶，往裡面傾倒廢物。而政府也積極興建濾水廠，有系統地潔淨污水；私人工業則極力減少將含有化學藥劑和重金屬的廢水排放到河裡去。

現在萊茵河裡可以找到六十三種不同的魚類，全部可食；甚至連鮭魚也再度迴游至萊茵河的上游產卵。除此之外，各種貝類、蝸螺和昆蟲的數量也不斷增多。如今乾淨的萊茵河上有優雅的天鵝，還有不怕人的可愛鴨子，不僅吸引了大批觀光客，美觀市容，還能在夏季舉辦水上音樂會，將岸邊的座位與行人徒步區擠得水洩不通。

這麼一條美麗的河流，對沿河居住地人們而言，實在是個無價之寶！

生活在歐洲這個氣候宜人、風景優美的環境中，欣賞高山的白雪皚皚、四季樹葉的繽紛色彩，加上生氣勃勃的河川，格外讓人讚嘆造物主的鬼斧神工！

　　只是，在賞心悅目、索取所需之餘，我們對大自然的一切還有妥善管理的職責。所以歐洲人竭力做好環保，期盼不僅自己能享用，更能將上帝所賜與的寶貴資產延續給下一代。

CHAPTER 3 太陽

並非百分之百都贊同

德國

劉瑛依舊

　　一般人都認為，德國民眾普遍環保意識很強，對太陽能、風能的推廣應用，必定抱著積極響應和堅決支持的態度。而事實上，情況並非完全如此。

　　從我居住的小鎮親歷的兩件事，可以從中「窺一斑而見全豹」。

　　先說第一件事。

　　十二年前——確切地說是一九九九年，我們決定在德國買下屬於自己的房子。經過千挑萬選、反覆對比之後，鎖定了小鎮正在建築中的這棟房子。

　　在德國買全新房，有兩種選擇：一種是「交鑰匙工程」，即，房子完全建好，只要搬進去住就行。另一種是「交房殼工程」，即，建築商只負責蓋好房屋外殼，裡面的水電、裝修完全由房主根據自己的愛好和意願組織實施。

　　我們的房子是開發住宅小區中，十幾棟新建房子之一。當地政

府為了吸引年輕家庭，推出了種種優惠政策。安裝太陽能，屬眾多優惠政策中的一種。

從開始洽談買房起，我們就不斷收到來自開發商、太陽能供應商、水電安裝公司有關安裝太陽能的各種資訊。那時我們並不知道，我們小鎮已被納入全德「十萬屋頂計劃」。二〇〇〇年四月才開始在全德國實行的太陽能「稅收返還」政策，我們小鎮提前一年就實施了：只要在自家屋頂上安裝太陽能並將太陽能併入公用電力網格後，每千瓦時電力的輸出將獲得政府約五十歐分的回報。不僅如此，當地政府還承諾，如果安裝太陽能，那麼，政府會以分期分批的方式，返還太陽能設備和安裝費用。也就是說，前期，只要住戶自己投入安裝太陽能的設施費用，之後，政府會根據費用的多少，每年按一定比例返還，五年之後，將所有費用補發返還完畢。這相當於五年後，政府將一套太陽能設施無償贈送給住戶。要知道，一套太陽能設施，價格在一萬到五萬馬克之間，是筆很不小的饋贈數目呢！天下上哪兒去找這樣的好事？

這麼好的政策，卻出人意外地沒有得到大家的積極響應。

問了幾家新來住戶，原因不外乎兩種：一是覺得德國位居高緯度，日照時間並不多，安裝太陽能意義不大；二是擔心在屋頂安裝太陽能，會形成看不見的電場或磁場，長此以往，影響健康。而且，一旦發生水災，會非常危險。當然了，也有幾家新住戶直言不諱地說，目前手頭很緊，一時拿不出錢，等過幾年再說。結果，除

了我家和另外一家安裝了太陽能，其他人家均未安裝。

說實話，對是否安裝太陽能，最初我們也很猶豫。主要是懷疑，太陽能究竟能發揮多大作用？畢竟，德國非常缺少日照，投入與產出能成正比嗎？

最終促使我們下定決心的原因，主要還是政府提供的優惠政策。

雖然生活在德國，但我們的潛意識中，總難免帶有中國式的憂患，總覺得政策是朝令夕改的玩意兒。與其坐等將來，不如把握現在——萬一以後政策變了，這些優惠補貼都取消了，那豈不是坐失良機？再說，趁水電安裝、裝修進行的同時，一步到位，安裝好太陽能，也免了今後再重新鑿牆穿洞的麻煩。

但我們還是有所保留：只選擇了供應自家房屋熱水系統的太陽能裝置，而沒選擇加入公用發電並網的太陽能裝置。

即便這個有保留的選擇，也給我們帶來了意想不到的效果：每年四月中旬我們就關掉煤氣製暖，完全依賴屋頂太陽能，直到十月中旬，才重新啟動制暖煤氣裝置。整整半年時間，太陽能設備保障著整棟房屋的熱水供應，保障著房屋一年四季24°C的恆溫（我們家是熱水循環地暖），從未有誤。一年平均下來，我們的生活附加費大大下降，比我們原來租住的小套間房便宜將近一半！

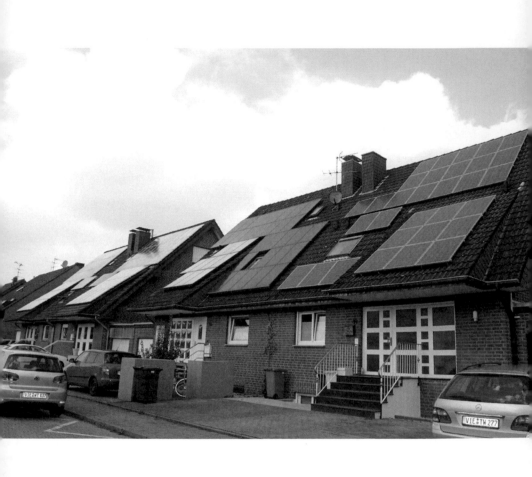

私家屋頂上的兩片太陽能葉片，
能非常高效地充分保證一個家庭
半年的熱水、暖氣供應。（劉瑛
依舊提供）

這時，我才發現，德國的太陽能設施其實也可稱為光能設施——只要有光，屋頂太陽能就能製熱——質量實在棒極了！

嘗到太陽能的甜頭之後，我幾乎逢人便提太陽能的好處。

好笑的是，幾年之後，當我們的鄰居終於想通了，開始動手安裝太陽能了，政府卻取消了一部分補貼政策，其中包括那五年之內返還太陽能設施和安裝的費用。有位鄰居苦笑著對我說：「政府送錢給你，卻不肯送錢給我。」我呵呵笑著，心想，誰讓你不把握時機呢？

垷在，我們的鄰居一半都安裝了太陽能。但這個過程，持續了將近十年時間。

再說另一件事。

六年前，政府決定在我們小鎮外圍的田野上安裝六個風力發電葉輪。在荷蘭和其它地區，風力發電葉輪已是當地的標誌性風景名片。但在我們小鎮，卻遭到了許多居民的反對。持不同觀點的人在地方報紙上熱烈討論，各執一詞。

支持者認為，這有利於環保，有利於推動當地經濟。反對者認為，六個巨大的風輪突兀地豎立在風景如畫的田野裡，完全破壞了自然的田園風光，而且，離居民住宅區只有不到兩公里，其產生的勢能定會影響周圍居民的生活。一些居民甚至聯名寫信，堅決反對政府的這一決定。持續了將近一年的爭論，最後只好投票表決，支持者以微弱優勢勝出。

今年日本大地震導致的核危機，讓德國總理梅克爾領導的政府在核能源的使用問題上來了一個一百八十度的大轉彎，決定加緊放棄使用核能源，計劃投入大筆經費擴大再生能源的開發和利用。在還沒有切實找到或開發出其它新的再生能源之前，太陽能和風能無疑是目前最佳的再生能源。

「兩權相害取其輕」。與使用核能源所引發的災難性後果相比，風力發電葉輪所產生的那一點兒負面影響算得了什麼？

聽說，最近當地政府又在醞釀，在另一開闊田野裡再豎起幾個風力發電葉輪。這回，當地居民的反對聲幾乎微乎其微，絕大多數人都欣然接受政府的這個決定。

任何事情都有一個發展過程和被接受過程。太陽能和風能的開發和利用何嘗不是如此呢？

暫時先說：不！

荷蘭

丘彥明

我們家有位「太陽王」——我的丈夫唐效。他是研究材料應用的科學家，博士論文做的是太陽能電池的材料研究，以及提高太陽能電池的效率。他試製出來的太陽能電池效率，曾經在歐洲連續五年位居第一，每年創新紀錄。因此，當他獲得博士學位時，荷蘭研究所同事們，特別取了一塊圓型太陽能電池晶片，製成獎座，獎座上鏤刻下「太陽王」的封號。唐效沒把這稱號放心上，說科學無疆界，美國在這方面的研究發展強多了。取得學位後，從學界轉換跑道到工業界，做其他工業材料的研發，太陽能電池的研究似乎在他的科研生命中走入了歷史。

這幾年荷蘭政府大力推動節能減碳，制定優惠政策，鼓勵家家戶戶裝置太陽能電池板。果然許多人家受到鼓舞，裝置上了太陽能電池板。開車出外，放眼望去，越來越多的屋頂，閃爍著刻劃金屬線條的深藍色太陽能電池板。生活裡越來越常見到太陽能電池板，唐效偶爾會說：「其實我一直有個主意應該可行，可惜沒有多餘精力再去研發了。」

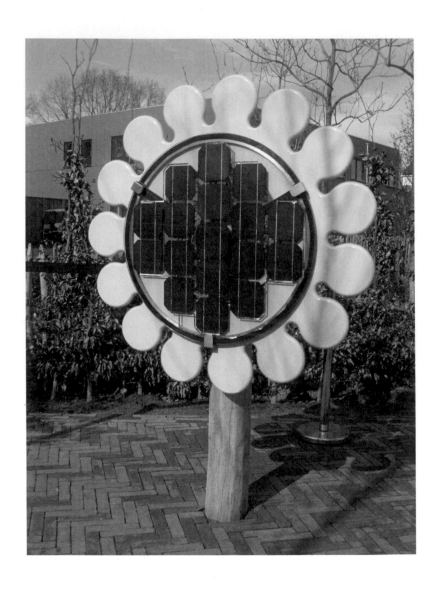

雖然家裡有個太陽能電池專家，但抬頭仰望我家屋頂，仍然依序層疊著傳統屋瓦，沒有領先裝置太陽能電池板。「在有正常電網的地方，大面積使用太陽能電池板，還不是時候！」這是唐效的答案。

　　做為替代能源，太陽能電池發電確實是一種可再生的環保發電方式，發電過程中不會產生二氧化碳等溫室氣體，不會對環境造成污染。可是目前在有正常電網的地方，許多政府補貼鼓勵屋主裝置太陽能電池，唐效不以為然。他認為，補貼本身就有問題，表示成本過高，應該要在消費者經濟能力許可的狀況下，才來普及太陽能電池。是啊！我們的比利時好友趕上比利時政府第二期補貼，房子安裝上了太陽能電池板。他們說政府至今進行了三次補貼，第一期最為優惠，第二期差了一點，第三期更差了，所以第三期安裝的人家非常不滿，群起抗議。一些沒錢投資裝置太陽能電池板的人家更是憤憤不平，批評政府補貼讓富人回收電費更加有錢，窮人反而被迫支付高價電費更加貧窮。

　　以荷蘭代夫特市一幢房屋裝置太陽能電池板為例：購買三點八五平方公尺太陽能電池板花費一千七百三十歐元，訂做顧問費二百七十歐元，地方政府補助一千一百歐元，所以一次性總投資額為九百歐元。這戶人家預估每一年可從太陽能電池板獲取五百瓦電力，節省一百一十歐元費用。以此推算，在有補助情況下，裝置太陽能電池板使用八年可回本，若無補貼則需十六年方可回本。而太陽能電池板平均壽命十五至二十年，其間倘遇始料不及的損壞，成本勢必增加。

再者，屋頂裝設了太陽能電池板，還得在室內找出地方安裝配套的整流轉換器，以便傳輸太陽能電池板吸收陽光轉換成的電流——電力過多時將之傳送回電網貯存，電力不足時自電網把電量傳引過來。我們曾在比利時朋友家看見這整流轉換器，體積不小，設計不夠美觀，啟動時還有聲響。

　　何況，太陽能電池板需要隨時保持光潔，才能有效地吸收陽光。唐效說，太陽能電池板裝置在高高的屋頂上，實在不易時常清理；比利時友人勤快，清掃不是負擔，可是對平常人家而言，就是一樁麻煩事了。我一聽直冒出冷汗，我們家二樓的窗戶清潔都有困難，那有能耐去清理屋頂上的裝備？如果秋天落葉、冬天積雪怎麼掃去？看來，我們家是沒資格裝用。

　　唐效說，當然，在現今地球上沒有正常電網的地方，太陽能電池見縫插針使用是非常好的。例如當年最好的運用就是沙漠沒水，利用太陽能電池挖井抽水；還有偏僻貧窮地區，因為把太陽能電池和醫療設備結合使用，及時挽救回不少病患的性命。此外，例如花園的太陽能電池夜燈、太陽能電池小手電筒等，都是很有意思的小應用。只是太陽能不易儲存，沒有電網的地方，吸收的能量無法輸回電網貯存待用，仍需研究克服。

　　我家這位太陽能專家倒很推崇太陽能熱水，認為利用太陽的熱能把水加熱的發明設計，技術成熟，做成器件真正便宜且實用。像中國大陸及一些國家、地區，很早就開始推廣、使用太陽能熱水交

換器，效果彰顯。可惜太陽能熱水在全世界還沒得到應有的重視，大家都把注意力放在太陽能電池的談論上了。

　　唐效告訴我，真正說穿了，這個世界除了地熱外，都是太陽能。風力、水力都與太陽相關，甚至石油、煤礦的形成也是過去長時間與太陽作用有關，亦可視為廣義太陽能。使用石油、煤礦造成污染，製造太陽能電池的工業照樣產生污染。

　　如此說來，該怎麼看待太陽能電池呢？「研究、試製都必需。總有一天太陽能電池會達到生產成本低廉，且電力貯藏與使用效率與電網相等，甚或高出的程度。」這是唐效的意見。

　　現在，我們家對裝設太陽能電池板大聲地說：「不！」希望在很快的未來，能開開心心地喊道：「Yes！」

CHAPTER 4 風

風，美在於變成能源

德國

麥勝梅

　　火車徐徐地往北開，月台上景物移動，送車親友不捨地向著開動的火車揮手告別。幾分鐘前的喧嚷慢慢消失，我，習慣地凝望窗外，思潮波波隨景物遷移起伏。火車很快地出了市區，一片浩瀚的漠野隨著火車之開動而映入眼簾，微風過處，夾雜著清新濕潤的泥土氣息，在蔚藍的天空下，四周的環境陌生又似曾相識，一望無際的菜園和林樹，楚楚動人，眼眸前方是綠油油的一片。

　　看著看著，不禁有下車奔向那一道亮麗風景的衝動。

　　驀然，在叢林之後出現了一桿攀得高高的大風車，造型像家用電風扇一般，丰姿綽約地徐徐旋轉。在這周遭從未見過外表這麼秀氣的風車，剎那間，我有一種驚豔的感動。

　　今年四月裡開車出遊，記得也曾有過這樣難忘的體驗。本來往不萊梅的高速公路上的風景經常讓人感到單調乏味，就在這一次，倏忽間被散落在高速公路兩旁的大風車吸引住，漫長的旅途瞬時旖旎，除了驚訝，更牽出一份深沉的感動。當時，福島核電站的冷卻

系統因三月十一日的地震和海嘯而嚴重受損，輻射污染一逕蔓延到海水和土壤中。再一次，一提到核能發電，人人談虎色變，福島受到的災害實在遠遠超過人的想像，腦海中常常出現這樣一個畫面，就是苦難中的福島人一夜醒來，城市蒙上死亡的氣氛。不知在海嘯災難中有多少生命喪生了，也不知還有多少福島人一直在忍受輻射摧殘？何時，他們不必再驚慌，何時，可不必再為孩子們的健康擔心？

「輻射不會隨著時間或隨著水排出體外的。」記得很多年前認識的一位日本教授這樣說，多麼可怕。

日本教授來自廣島市，當年廣島市被原子彈炸毀時，他才八、九歲，原子彈爆炸幾分鐘後，四周房屋被破壞並迅速燃起熊熊大火，原子彈爆炸輻射更是擴散至幾百公里外，那覆天蓋地的火焰和灰燼燒傷了他的皮膚。他，是一個不折不扣的原子彈受害者。認識他的第五個年頭，有一天，忽然收到教授夫人的信，說教授已逝世了，享年六十五歲。對於日本人面臨著死亡的威脅，仍然保持沉默，常讓人感嘆。在生活素質不斷提高的今日，人的壽命普遍也提高，教授年幼時，如果沒遭到原子彈輻射本來也可以多活十幾年吧！

福島核電災難發生後，全球為之恐惶不已。為安撫德國民心，女總理默克爾迅速反應，經過三個月各部會的諮詢再諮詢，評斷再評斷，終於謹慎的發出中止核電站延長程序和立即關閉一九八〇年之前建造的核電站。這一舉卻在無意之間將能源的思考推入嶄新而肯定的境界，牽動出一個新的能源世代。

然而能源的節流開源，常常是計劃趕不上變化的，而暖化與冰融隱藏在無明中的現行災難，致使必須銳減的二氧化碳額度，正如生命中放不下的罣礙，每一個地球住民對它都擔負著修持至空的責任與義務，因此，綠化電能是必要的選項的。

　　原野之風習習的吹，取之不盡。而風車的功能從傳統的應用擊碎五穀或抽水的使用中隨著科技飛躍翻升，「風」會借助風機輪軸的自轉而成電流，在我看來，這將成為一項大勢所趨的綠色產業。

　　不斷追求工業發展和經濟成長的趨勢，造成大量溫室氣體的排放，地球暖化的主因是過多的二氧化碳排放，所以要求低碳節源。據說，僅在德國每天就有三萬八千輛公共巴士穿街越巷，行駛的路程大約等於環地球二百五十次，可以想像汽車每天排出多少廢氣。德國各大都會開始因地制宜選擇適宜的新能源方案，比方近年，在黑森州奧芬巴赫市開始試用純電動公共巴士，可惜在冬天不適合應用，因為它的電磁容量不足以供給暖氣爐發熱。在法蘭克福城市可以看到另一種環保公共巴士，它是電動車系統和燃油車系統結合的先進技術，不僅大大降低油耗及排放，更極大提高了動力和操縱性能，實現了既可充電、又可加油的多種能量補充方式，達成低碳生活的目標。

　　德國的街燈，每年製造超過二百萬公噸的二氧化碳。在哥廷根市內開始換了省電的LED電燈泡和控制器，在無車無行人行走之時自動調到最節約的光度，發現百分之七十的時間竟都是在用微光度的狀況，照此模式推行到全國，每年節約一百五十萬公噸的二氧化碳。

當然也有環保策劃無法完全落實的。例如超市的食品冷凍開放式的貨櫃耗電量也很大，因此德國政府鼓勵業者在冷凍櫃加上櫃門，儘管有政府的補助，百分之九十的業者並沒有裝設，因為怕裝上了玻璃櫃門，看不到的貨品銷售量就減少。

　　歐洲人對生活素質的要求不斷提高，對取暖的需求也更多，屋內暖氣系統實在太管用了，只要隨手一開，室內的冬天即刻變為暖和的春天。

　　當煙雨連日氣溫急降，樹葉開始凋零，離家不遠處一排屋宇的煙囪正隱隱冒出白煙。傳統五十年代燃油暖爐因為其價低廉一直沒被煤氣和電能暖爐完全取代，即使在環保意識頗高的德國，還有居民也在屋裡燒木頭圍爐取暖，在寒夜裡燒木取暖現象更多，只要推窗遠眺，一陣陣灰炭味的冷空氣撲鼻而來，不由生起一種呼吸二手空氣的感覺。

　　現代化的生活中幾乎不能缺乏電能。德國境內的十七座核電反應堆，八個已停止運轉，原則上，剩下九個堆的在二○二一年前也全關閉，這意味著德國將更加快其開發再生能源的步伐，目的填補未來可能的化石能源短缺。

　　據報導，二○一一年日本發生地震海嘯，核電系統遭到破壞後，風機仍屹立不搖，並沒有被摧毀，還持續供電。

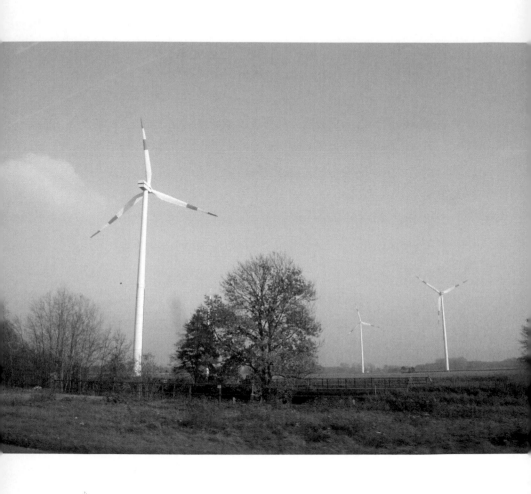

在叢林之後出現了一杆攀得高高
的大風車，造型像家用電風扇一
般，丰姿綽約地徐徐旋轉。
（麥勝梅提供）

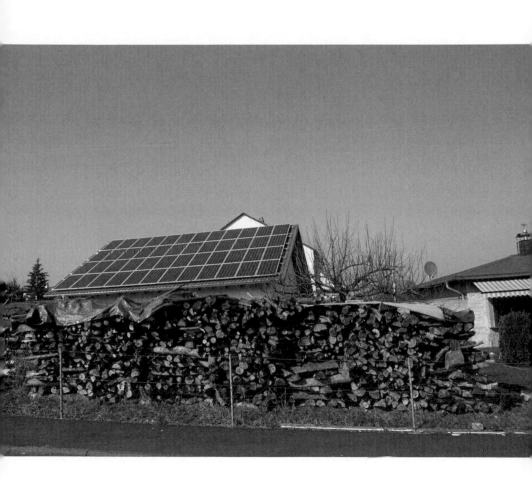

即使在環保意識頗高的德國，還有居民也在屋裡燒木頭圍爐取暖。（麥勝梅提供）

風能發電被公認一種無污染和可再生的新能源，陸上風能場在德國已遍佈於農村、山區、草原牧場和邊疆各地，根據世界風力能源學會的報告，自二○○四年起陸地風力發電已成為在所有新能源中最便宜的能源了，未來暖氣系統發展可望仰仗風能發電供應，因為，每KWh只需要0.05～0.09歐元，而核能發電每KWh卻已經超過0.20歐元，這個價錢還沒有將核能危機、破壞和處理安置核廢物的費用算在內。

　　目前，離岸風場也迅速發展起來。海風比陸風更強而穩定，離岸風場不占用土地，專家認為離岸風場優勢多，提供的電力量不遜於傳統電能與核能。德國於二○一○年在距Borkum小島四十五公里處的海域，安裝了十二座五MW型的大型機組，完成了一項巨款投資高難度的大工程。這是德國經過十年不輟的艱辛研發，走過複雜的申請流程才打造完成的首座測試離岸風場，裡面深植有德國人的堅毅與穩重。估計可以供應五萬戶四口之家全年的用電（4.500KWh），減輕了德國對於進口原材料如石油、瓦斯、煤與鈾等的依靠。

　　據悉，已有三十二個離岸風場已經得到了正式的規劃認可，二十六個分佈在北海和六個在東海區域。值得一提的是，這一處為了安全起見實施禁航，所有船隻不得在禁區內航行。離岸風場意外之中變成海生魚類海上動物等等的保護區了。

壯觀的海上風場是海洋的新景象，如果，用眼睛去丈量那每一座高達一百七十公尺的巨型風機，不會知道它竟比科隆大教堂（一百五十七公尺）還要高，也不會知道它的葉片開展的寬度比兩個游泳池還要長。將視野焦點停留在白浪滔滔中的大風車上，想到它不排出二氧化碳，總讓我心安。就此遠離全球暖化給動、植物和人類造成的威脅，就此遠離冰河在不知不覺一塊塊地崩裂的可能。

　　風，美在於變成能源。我，可是一個無藥可救的風能迷！

風車與風力能源

荷蘭

丘彥明

遊覽荷蘭風車，最著名的景點當數鹿特丹東邊的「小孩堤防」（Kinderdijk），那兒座落著十九座各種形貌的風車，可以沿著小徑漫步欣賞風車，也可以乘遊船，沿著運河做一小時的風車觀光。群聚的風車有種壯美的氣勢，「小孩堤防」最美的景象：夏日夜晚，所有風車聳立在燈火照耀之下，光華勁秀；冬日結冰，附近村人扶老攜小在風車下運河上溜冰、玩雪橇的歡樂，果然人間天堂。

在荷蘭生活二十年不缺風車，住家不遠，散步可走到一座一八六〇年建成的白色風車前，已有一百五十年歷史保存完好。每個星期六一早，風車主人踏上這座名叫揚·凡·考克（Jan van Cuijk）的風車底座土坡，觀看風向，而後移動絞盤輪，牽引槓桿、車尾與撐臂，將風葉轉移至迎風的方向固定。隨即，他步入風車車身，把一大袋一大袋的穀類，傾倒入磨斗中，借風力帶動翼杆和翼板，啟動軸承、引動輪、頂軸、齒輪、制動器、升降器、起重器、中心軸和石磨，將穀物磨成細粉，經由輸送管流入麻袋。這日他邊工作邊接待參觀的過客，並販賣磨好的麵粉。

 傳統的荷蘭風車。（麥勝梅提供）

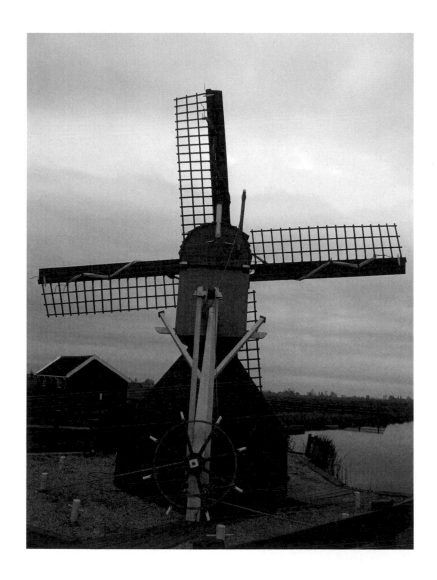

風車並非荷蘭的專利品，中國、德國、丹麥、美國，以及英國、愛爾蘭、希臘等島嶼國家都大量使用風車，紀錄十九世紀美國有一百多萬座風車，二十世紀初丹麥還保留有十多萬座風車。可是提到風車，人們第一個聯想就是荷蘭，到荷蘭參觀風車，拍攝許多不同造型的美麗風車紀念，是荷蘭旅遊不可或缺的節目，這不可不贊賞荷蘭觀光策略的大成功，創造出「風車的國度」。

　　其實荷蘭風車最早由德國引進，根據地區濕潤多雨、風向多變的氣候特點，將風車改進，先配上活動頂蓬，再安裝於滾輪上方便四面迎風等，終於發明了世界第一座提供動力的風車。回溯十三世紀，荷蘭人開始以風車抽出河水、海水，顯露一塊塊低於海平面的圩田，提供耕種畜牧。十八世紀沿北海邊及河流出海口填土造陸。至十八世紀末，荷蘭全國風車數量高達一萬二千座，這些風車積極運轉，不停吸水、排水，保障三分之二土地低於海平面的低地國免於沉淪；同時還為碾穀、榨油、造紙、壓滾毛呢毛氈、烘煙葉、製粗鹽等，貢獻動力。十九、二十世紀，築堤圍海成湖，在湖中填出一個省來。

　　風車利用自然風力，沒有污染及耗盡之虞，隨著荷蘭圍海造陸工程的大規模展開，風車扮演的角色功能越來越重要。科技進步，工業革命帶來蒸汽機、內燃機、渦輪機的發展，僅靠風力運轉的古老風車所能提供的能量及作用，已無法滿足現代人的需求，人們甚至希望運用它來產生電力，於是白色高大塔架上裝主發電機、三片細長葉片，組成的造型簡潔現代化風車，大量被製造、大量被豎立

在地面上，替代了傳統風車運轉、工作。

　　基於聯合國《京都議定書》減少溫室氣體排放協議，不單荷蘭、世界各國紛紛將發展再生能源列為重要目標，因而風力發電廠的設立成為各國發展的重點。我曾在旅行中，看見大片的現代風車群聳立於新疆的沙漠中、德國起伏的山坡上，當然還有荷蘭弗里斯蘭省瀕臨北海的海岸線上，均延綿數十公里，非常壯觀。

　　做為風力發電領先全球的國家，荷蘭政府於七十年代開始積極支持風能研究項目，目的為開發更好的裝載能力，到二〇〇三年共為研發集款三億美金，僅次於美國與德國。同時，為了推動風力市場，荷蘭政府擬訂「稅收返還」政策，鼓勵投資風電廠和激發百姓使用的興趣。很長一段時間，在家中經常接到電話，鼓吹風力發電的好處，希望我們能將傳統用電轉換，改用風力發電的綠色能源。我們並沒更換，一方面是對電話廣告反感，再者則是日常生活裡尚不能完全信任風力發電；畢竟風能無法被控制，現今風力發電廠無法隨時處於滿載發電狀態，雖提高了裝置容量，卻還無法讓發電量有效增加。根據荷簡中央統計局資料，目前再生電力占家庭用電比約百分之十，其中風力發電居半。荷蘭消費者雜誌近期專題分析，若家庭願意使用環保的綠色能源，建議最好採用風能、太陽能、生物能等的混合再生能源。

　　數據顯示直至今日，德國的風力發電廠裝置容量為世界第一，西班牙次之。而風力發電廠最普及的國家則歸丹麥，它也是世界風

力發電量占該國整體發電量比例最高的國家。而荷蘭技術雖也領先，但至目前風力發電僅占全部發電約百分之二，弗里斯蘭省預計到二○二○年時新建二百座大型風力發電機，分別高達八十公尺至一百二十公尺，屆時該省一半家庭用電將來自風力發電。風力發電廠不會產生廢熱、沒有溫室氣體，但需要穩定的風力（過大、太小亦不行），同時必須加強克服雷電、鳥擊、鹽害、噪音、長距離輸電線、供電不穩等問題。

不久前，出現一些荷蘭人開始反對風力發電。引發爭議的並非風力發電這樁事，而是現代風車本身越來越高、越來越大，影響了景觀，也有安全顧慮。現代風車，有人不認為該稱其為風車，而應叫「渦輪」，四葉傳統風車逆時針方向轉動，而三葉現代風車順時針轉動，兩者截然不同。當年，唐吉訶德視風車為妖魔鬼怪向其挑戰，如今有了現代唐吉訶德；但兩者的命運相同，都戰勝不了風力運用的需求。

發展興建風力發電的現代風車的同時，荷蘭政府在二○○七年通過一項八千萬美金，整建一百二十座老風車的計畫，不僅為觀光、為傳統特色，也是在油價高漲的現實中，追求各種再生能源的應用。

每年五月第二個星期六是荷蘭的「風車日」，不管藍天白雲、不論陰灰下雨，全國尚存的千餘座古老風車一齊轉動，有的懸掛國旗，有的裝飾花環、彩帶。風葉轉啊！轉啊！轉啊！兀自按著自己的節拍旋轉著，風車的年代不曾老去。

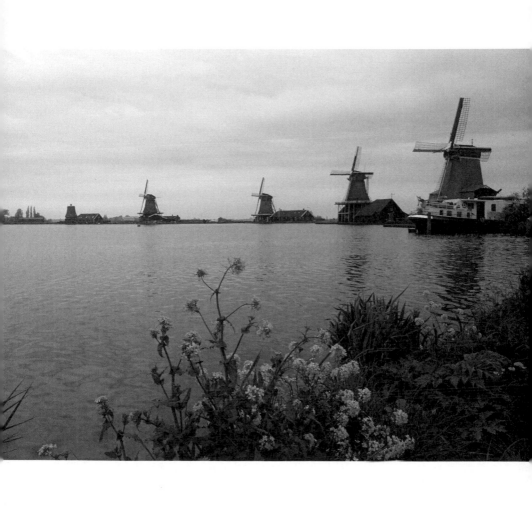

遊覽荷蘭風車，最著名的景點當
數鹿特丹東邊的「小孩堤防」
（Kinderdijk）。（麥勝梅提供）

綠色平原和白衣巨人

德國

高蓓明

前幾年常喜歡和丈夫去德國的北部旅行，因為那裡靠近北海，有一大片平原。一路上的風景往往是一片翠綠之中，時不時地閃過一群群白衣巨人，在大片的平原上直直地矗立著。它們伸出三條巨臂，在空中悠悠地轉動，彷彿是在做著一段永恆的慢板體操。

丈夫每每見到它們時，總會說：「難看死了。」而我倒並不這樣覺得。雖然，要說好看確是也談不上，然而，每次看見之後便都會在心裡留下一連串的問號。

後來，我有意識地到網上收集資料，才瞭解到這些白衣巨人實際上是風力發電機，在那片土地上有一家德國最大的製造風能裝置的公司。名字叫Enercon。裡面共有三千名職工。此外還分別有另外兩處風力發電廠。那個州不但生產這些風能裝置，而且因著沿海強勁的風力，再加上了地廣人稀的優點，在成為德國的「風源公園」的同時，也成為了德國風能利用的大戶。在當地人消耗的能源中風能占了百分之八十五'。德國可稱是利用風能發電的先鋒，其風能發電裝置的容量占世界第一。目前，德國仍然算作是全球風電技術最為先進的國家，因為，德國的風電裝機的總容量占了全球的

百分之二十八[2]，而德國風電設備生產的總額占到了全球市場的百分之三十七[3]。在國內市場逐漸飽和的情況下，向來以技術精湛聞名全球的德國人，期待著他們的風力發電設備通過出口贏得海外市場。目前德國本土製造的風力發電設備已經有六分之一用於出口，德國還在進行風力發電設備的升級改造，繼續依靠科技進步推動其發展，將一些具有三十萬瓦功率的發電機組升級到一至二兆瓦的發電機組。

同其它能量相比，風能量有著豐富的、近乎無盡的來源。它不僅分佈面廣、乾淨，而且還能夠起到緩和溫室的效應，作為一種無污染和可再生的新能源，風能源有著巨大的發展潛力，特別是對沿海島嶼，地廣人稀的草原牧場，有著十分重要的意義，可以作為解決生產和生活能源的一種方法。中國是世界上最早利用風能的國家，後來中東人也開始利用風能，而歐洲人開發風能的歷史雖然晚於中國一千數百年，但發展卻很快。十三世紀開始風車傳至歐洲，至十四世紀時已成為歐洲不可缺少的原動機。比如在荷蘭，風車先用於萊茵河三角洲湖地和低濕地的汲水，以後又用於榨油和鋸木。只是由於蒸汽機的出現，才使歐洲的風車數目急遽下降。

德國是一個缺乏能源的國家，其能源供應方面長期依賴進口。但在近年來，由於國際上環保的要求越來越高，在可持續發展的理念推動下，德國以大力倡導使用風能為突破口，以增加自身的能源供應，並對傳統能源行業進行了大刀闊斧的改革。

德國政府近年來在能源方面所制定的一些政策[4]：

自一九九〇年起對綠色能源實行扶持政策

一九九一年，通過一部特別的《供電法》，電力公司必須以相對較高的價格收購風力電能。

二〇〇四年德國通過了《可再生能源法》。

二〇〇五年七月，德國政府通過《國家氣候保護報告》，提出了二〇一二年和二〇二〇年減少溫室氣體排放的具體目標。

二〇〇八年德國還通過了溫室氣體減排新法案，提出要大幅增加包括風能和太陽能在內的新能源利用，將其份額從其時的百分之十四增加到二〇二〇年的百分之二十。

通過大力促進風能發展，德國取得了顯著的多重效益[5]：

一，利用風能這樣的可再生能源使得德國溫室氣體排放量近年來減少了約一千七百萬噸，為德國竭力實現《京都議定書》的減排目標作出了巨大貢獻；

二，風能利用極大地促進了德國能源全行業的戰略調整，使得德國可持續發展動力增強；

三，在德國經濟持續低迷、失業人數屢創新高期間，風能行業成為一個全新的「就業發動機」：過去幾年內，製造商和供應商的員工數量翻了一倍，達到三點五萬人，與此同時，該行業銷售額每年增長百分之四十，達到最近的約三十五億歐元。

儘管風能的利用會受到地理因素的制約，但在德國陸地上風力發電機組日趨飽和的同時，德國已經開始大膽地憧憬未來的「海上風車城」了，即考慮利用海洋上更強勁的風力資源來彌補陸地上風力的不足。德國政府發佈的一份報告預測[6]，到二〇三〇年在德國北海和波羅的海沿岸安裝發電總功率達二萬餘兆瓦的機組，「風電場」面積將達到二千五百平方公里海域，為德國每年提供七百億至八百七十億千瓦時的電力。有公司已經開發出了單片葉輪長五十二米、寬六米、重達二十噸，支撐塔柱高達一百二十米的超級風力發電機組，其單個機組發電功率可達四點五兆瓦，為日後的海上風能利用打下了扎實的技術基礎。

　　我們在德國北方旅行途中所見到的風景，只是整個德國在推行綠色能源的政策下開出的一小片花田，那個州叫Ostfriesland，與荷蘭的文化十分相近。那裡有很多河溝渠道，曾經是海盜藏身藏寶的福地，處處可見紅磚砌成的造型奇麗的房子，風車是小村的獨道風景。當地人好喝一種本地出產的紅色淡茶，味帶點甜酸，尤其在寒冷的冬季，喝這種茶，暖人心脾，茶具亦是十分地講究漂亮，這和我們中國人的生活習慣又很接近；那裡還有一種特產，那就是用沙棘製成的蛋糕和糖果。那裡好多的地名聽上去也是怪怪的，好像不是德語似地。當地人還有一種與眾不同的娛樂方式，即在公路上滾球。因為那個州地廣人稀，所以人們就將公路當作滾球道，一群人站在公路中間將球滾來滾去地玩，並且記分算勝負，如有汽車經

過，他們就閃到公路的兩邊，等汽車過後，繼續玩球，他們稱這種遊戲為「Bossel」。這種事情在別的州裡是不可想像的。

我們曾在那裡度過了許多美麗的時光，對於古老風車的認識也是始於此地。除此之外，在一個叫Greetsiel的北海小漁村裡，有一紅一綠兩座風車磨坊並列地站在溝渠旁，被當地人親熱地稱之為「雙胞胎」，其中的一架風車後來被改為了茶館，而另一架則成為了博物館，可以供遊人參觀。底樓是小賣部，出售一些本地的土特產，我們跟著一位年輕的師傅爬上窄窄的樓梯，去觀看粗糧如何地被他倒入麻袋，經過流程，成為粉末出來；我們又跟著他來到樓梯外的圍欄，看他如何將風車的翅膀放開，讓它們在空中旋轉漫舞。

雖然新技術和新能源不斷地被人們發掘出來，風能依然是最環保的。自日本福島的核電站出事故以來，人類停下了自己飛速的腳步，痛定思痛：要往哪裡去？德國風能協會表明[7]，如果德國利用百分之二的土地安裝風力發電設備，就能夠滿足德國百分之六十五的電力需求。而德國有近百分之八的土地可用於發展風力發電。加之風能具備價格低廉、生產能力強大的優點，風能完全可以取代核能。自日本核洩漏事故後，德國政府暫時關閉了七座核電站，同時也將縮短其他十座核電站的運營期限，預計到二〇二〇年，德國將關閉所有核電站。屆時德國百分之五十的電力將從可再生能源中產生，其中風能所占比例最大。

風能作為綠色能源的一部分將越來越得到重視。人類所走過的路好似一個圓圈，從風出發，再回到風點。老樹綻開了新花，盼望我們人類能夠不斷地吸取教訓，在改善自己的生活同時，保護好我們居住的環境，對子孫後代負責。

CHAPTER 5 核電

瑞士的核電戰爭

瑞士
顏敏如

　　如同威力已消減，正平滑無阻欺向沙灘的海浪，毫無遮攔地一寸寸侵蝕細沙。

　　人們在電視螢幕前瞠目結舌，不是因為海水滑動的速度與規模，而是看到遭受侵吞的對象不是沙灘小蟹，而是房屋、街道、車輛，在地面上的，所有可動或不可動的物品，以及人們。大海嘯！九級地震所引發的海嘯，以其無法抗衡的巨大力量，將人們一步步建設起來的城市設施與民生設備，在極短時間內破壞殆盡，並奪去兩萬多人的性命。這是二〇一一年初春在日本北部瀕臨太平洋的福島所發生的災難。然而，在來不及悼念無端逝去性命的同時，另一事件卻引發人們更大的關注。

　　地殼劇烈的震動與十五公尺高海嘯的威力，引發福島核子發電廠的三具機組自動停止運轉，不再供電。持續高溫的燃料棒也因冷卻的供水系統遭到破壞，引起恐慌，全世界天天守著電視機，似乎都等著爐心熔化，釋出高量輻射物質，滲入地底污染水源、荼毒海

洋、農作物遭落塵覆蓋，甚至侵入人體引發病變。

　　福島的核能發電廠在二十世紀七十年代根據美國GE公司的藍圖蓋建，並由日本Tepco公司負責經營。一九九二年瑞士Electrowatt公司曾有人赴日本會晤核能界人士，並提議加裝過濾機制，以預防一旦燃料棒熔化，系統能夠阻斷輻射物質四溢並防止爆炸。或許造價過高，Tepco最終沒接受這項提議。在歐洲，除了過濾設施之外，氫氣轉換器、防護罩等是核電廠必定有的配備；可惜，在福島，既缺乏這些，也沒有替代機制。此外，德國和英國的專業報告裡清楚記錄，過去五百年來，日本海域曾有過十四次浪高十公尺以上的大海嘯，為什麼日本不但在海岸附近蓋建核電廠，也不把整個廠區覆蓋在掩體裡以預防大水，令人匪夷所思。

　　福島事件發生後，瑞士左派與綠黨口徑一致，強烈質疑目前運轉的五座核電廠。右派政黨及企業界遭媒體圍剿，幾乎是強迫他們表態支持廢除核電廠。當時群情激昂，把核電看成是最大的惡。半年後，事情冷卻下來，在聯邦政府訂定二〇三四年為完全無核年限的同時，也「開了扇後門」，亦即，逐年廢除核電雖是既定政策，如果未來的科技能解決目前核電廠可能帶來的問題，則不排除再建的可能。政策決定後，又有聲音出現，左派一口咬定，二〇五〇年以前不可能有新技術出現，反對者認為，此種預言缺乏科學根據，不具意義。

　　福島事件令人聯想起一九八六年烏克蘭的車諾比輻射外洩災難。當時仍是冷戰期間，蘇聯式的軍用核子反應爐出現事故，讓西

歐媒體有大加炒作的現成題材。事後二十年，根據世界衛生組織的調查報告，死亡人數五十六，一千五百多個沒吃碘做防護的孩子得了甲狀腺疾病；而癌症病歷與畸形兒的出生，只有少數能找出和輻射有直接關聯的證據。

有趣的是，二〇一一年二月十三日，瑞士首都伯恩附近的Muehleberg居民投票贊成興建核電廠。一個月之後，地球另一端的日本核災，卻讓政治人物有如骨牌般，一致倒向核電除役的言論。從邦政府以至國會，原本贊成核電的同一批人，轉眼將民眾的決定棄如敝屣。瑞士雖一向支持核電，反對聲浪卻也從未消逝。一九五九年多數選擇發展核電，車諾比事件也只讓在一九九〇年的公投中，決定十年暫緩計劃與興建核電廠。二〇〇三年雖再次公投，卻仍舊維持核能必須是電力來源之一。而此次聯邦決定棄核，應該是和瑞士在金融危機中卻有優良的經濟表現，以及「綠色正確」的世界潮流有關。

核災讓人把核能聯想成核彈，每年必定會發生的超級油輪漏油事件，只要不上報，便沒人提，或許因此死亡的只是海中生物而已；而火力、水力發電廠的潛在災難，則極少提出討論。「不願面對的真相」（An Inconvenient Truth）紀錄片對全球氣候暖化的警告，讓綠色能源，甚至清淨能源成為顯學。瑞士聯邦政府撥下巨款，投資研發，卻因為風能、太陽能的不穩定性與供電單價過高，無法普及。贊成核電者認為，核電的穩定與低廉，讓瑞士產品具有

競爭力，如果去除這一發電方式，瑞士就必須更大規模地向隔鄰的法國購買電力。納稅人的錢應該用於研發如何讓核電更加安全，而不是建造數千公里的輸送管道從薩哈拉沙漠運來太陽能。

近年來，追求綠色能源已是一種成熟的意識形態，倡導者不但對其他的意見不加理會，更利用一般民眾因對核電無知而產生的恐懼，以「不這麼做就有禍」了的姿態傳播綠色信仰。運用能源種類之爭，在瑞士已經衍生出政治議題。幾年前女外交部長Calmy-Rey為了天然氣，頭披白紗和伊朗領導人Ahmadinejad會面簽約的鏡頭傳回瑞上國內，引發輿論圍剿，認為她不但不應該和否認納粹大屠殺的人同起同坐，和正在發展核電，甚至是核武的伊朗合作，道德上、政策上都對瑞士的國際形象造成損害。

跨政府氣候變化委員會（IPCC，Intergovernmental Panel on Climate Change）是個附屬於聯合國之下的組織，它預測，由於氣候變遷，二〇二〇年非洲某些國家農產品收成會降低百分之五十。委員會的數據來自「Agoumi 2003」。Ali Agoumi是摩洛哥的一名公務員，他所寫的，沒經過調查研究的大綱，是取自從突尼西亞、阿爾及利亞及摩洛哥本身報告中最糟的那一部分，加拿大的International Institute for Sustainable Development將其刊登出來之後，IPCC不經專業評估便加以運用，連聯合國秘書長潘基文都引用了不正確的數據。荷蘭也曾要求IPCC拿出預估荷蘭土地將低於海平面百分之五十五的證據來。英國Sunday Telegraph曾報導，有

關氣候劇烈變遷的消息，IPCC取材的來源「通常是博士論文、聯合公報或地方性環保組織」的說法，似乎可信。關於尼羅河三角洲及非洲海岸將會受到嚴重影響的評估，就是來自開羅al-ahzar大學的一篇沒有發表的博士生論文。

IPCC雖把直到二一〇〇年世界海水將升高八十八公分的預估調降為五十八公分，在瑞典籍地質與物理學家Moerner的眼裡卻完全不可取。Moerner曾任INQUA（International Union for Quaternary Research）主席，研究地球海平面變化四十年。他批評，許多潮汐測量的報告是在電腦中進行，缺乏親赴現場的實際經驗。Moerner曾領導專業小組到印度洋上的馬爾代夫共和國做實地勘察，結果推翻了一般印象中，馬國領土將大部分淹沒在水裡的疑慮。Moerner致信馬爾代夫總統，並願意提供影片宣講實情，以安定民心，卻沒收到任何回音。

馬爾代夫由一千多座珊瑚島嶼組成，面積約三百平方公里，人口不到四十萬，除了漁業與觀光收入之外，嚴重倚靠外界經援支持。法新社（AFP）所拍攝的一張照片說明了馬國政府不願接受Moerner帶來好消息的考量：

一張木製長桌站立在海底六公尺處，座位前有白色名牌註明職位和姓名，馬國各部會首長背負全套潛水設備在海底開會。正在一張放大文件上簽署的是Dr. Ibrahim Didi、Minister of Fisheries和Agriculture。

放大的文件，材質不詳、內容不詳。文件內容並不重要，部長們背著氧氣筒、戴著潛水鏡、咬著呼吸器，讓國際通訊社拍照以廣傳全球，才是真正的重點。

環境機構虛造嚴重情況，究竟是基於什麼心態？馬爾代夫政府的這齣海底戲所釋出的又是什麼訊息？當「綠教」信仰成了唯一的政治正確時，只要把情況說得越嚴重，「救急」的款項便可快速撥下；如果世界不幫忙，馬爾代夫在不久的將來就會沉沒海底！如此這般，全世界在各個大謊言裡運作，目的就是爭取經費。

瑞士的能源發展之爭，也不脫俗套，對於國家經費預算的搶奪，已是各黨派的政治角力內容，雖然背後或許有較多「為下一代著想」的人文考量。上世紀六十年代，瑞士已曾就火力發電或核子能源做過選擇，後者中選的原因是，與其放任大量無法控制的毒素飄散空氣中，不如把相對少量的、可控制的毒素侷限一處。一公斤鈾相當於十公噸煤所產生的熱能，而且鈾進口自加拿大等政治穩定、監督嚴密的國家，也是選擇的重要依據。有些氣候科學家贊成核電，因為它不會加劇地球溫室效應。

因著水力發電的配合，瑞士每人每年釋放的二氧化碳只有已開發國家中人民的一半。反核電其實可以追溯到冷戰時，反對美蘇兩國核武競賽的政治運動上；之後，市場經濟蓬勃發展，紅色的政治左派失去施展手腳的餘地多時，現在的節源減碳潮流，恰巧提供他們和綠黨串聯的機會，加上對文明感覺疲累，想要回歸自然的新一

代訴求，難以了解的核能發電就成了方便取得的反抗象徵。

嚴謹科學家的工作之一，是無時無刻不在自己研究的領域裡防止最糟情況的發生。福島的核電廠是數十年前的老建築，這一型態的安全缺失，在新一代的設施裡已得到修正，更何況核電廠不只一種。福島事件不是人為疏失，而是來自無可抗拒的大自然力量。瑞士核電廠蓋建的要求，是以一萬年才發生一次燃料棒熔解為標準，即便熔解也不允許輻射外洩，且外部結構必須能抵擋住巨型客機的衝撞。

核能發電最引發人們恐懼心理的自然是核廢料的處理問題。最新的技術能夠在反應爐內「榨取出」更多核能，廢料的量因而相對減少。有核電廠的國家目前採用至地底近一公里的深埋處理法，等待廢料甚至可以長至二百萬年的自然衰變。瑞士西北部和德國黑森林交界的侏儸山腳所發現的Opalinuston地層，主要由黏土形成，岩層裡的化石已有一百八十萬年，具有不透水的絕對密封特性，適合核廢料的儲存。另外，核電轉核彈是某些特定機件拆卸後又另組的技術，而發電使用完的燃料棒含有鈽元素，正是製造核彈所需的原料之一，國際原子能機構（IAEA，International Atomic Energy Agendy）要求使用核能的國家定期公佈情況以方便監督，也就事出有因。

核子連鎖反應可以產生熱能，不是人類的發明，而是發現，如同遠古以來，人類發現風能與太陽能並加以使用一般。數十年來，

倚重核能發電的國家，一旦決定廢核，轉而使用石化或再生能源，必定要面對供電不穩，電費升高許多的窘況，並承受產業外移、失業率增加的內政紊亂。那麼在使用核能之前的情況呢？難道不能復古？復古意味著，一個沒有手機與電腦的世界，人們有意願復古？核能供電和產業發展是「從小一起長大」的共生體，現在強行消除雙胞之一的存活，產業發展受挫，立即影響國家競爭力。

然而，無論化石或核能發電，都需要地球上的有限資源。地球是個自給自足的行星，除非和其他存有資源的星球往來交流，否則資源耗盡只是時間問題。也因此，取自自然界裡的風與陽光，便是人類眼中的再生能源，也才符合不破壞環境與永續發展的人類共識。在這時期來臨之前，人類仍有諸多的困難有待克服。比如，必須精算風力、火力、水力、太陽能等發電與核能發電的差額比例，也應該把各種發電的製造、儲存、運輸，以及對環境的破壞比例也列出，而在精算的當時，該國與世界幣值的差異，以及這個差異可能存在的變動，也都必須考慮在內。

瑞士廢核已經是推上日程表的國家政策，然而提到在集水區興建水利發電廠時，卻遭到環保團體反對。而在阿爾卑斯山大片草原上豎立起無數巨大的白色「風車」，則被譴責是「對自然美的破壞」。在風能、太陽能的技術尚未足以支持目前的生活形態及消費習慣的情況下，非要使用再生或清淨能源，除了積極研發，提高效益之外，必須有多管齊下的措施；例如，人們必須改變行為態度，

減少從一地到另一地的移動；國家制定法令，強制對節能減碳的貫徹與實行；鼓動風潮，定期推行「綠色政治運動」等等。只是，這些舉措又和在專制政體下生活何異？享受慣了直接民主的瑞士人會願意接受？

我不後悔

德國

穆紫荊

十月的德國佈朗思外格（Braunschweig），早晨的溫度已經接近零度。阿森把衣服往肩上隨便一披便往外走。在經過大門口時，向諮詢處的小夥子揮了揮手，說聲「去死！」[8]便推開了警察署的大門往停車場走去。

今天他必須快一點回家，按計劃，做妻子的阿莉得離家三天去德國北部的一個小農莊探望生重病的中學時代的朋友。如果回得早的話，他還能夠和她一起吃個早餐。這對結婚還不到兩年的小夫妻來說，太重要了。值了一個夜班以後的阿森，顯得有點憔悴。停車場上的冷風，讓他打了個寒噤。好冷的一個清晨啊，雖然只有六點不到，可是天卻依然是黑黑的。還有不到半個月的時間夏令時才結束。阿森一想到夏令時間便皺眉頭。十月的德國早晨已沒有了盛夏的明亮。如果不是值夜班，而是上早班的話，早晨四點就得起床。趕五點的班。那個不情願真是只有他自己的身體知道。

車子在家門口停穩以後，他看見廚房的燈已經亮了。阿莉的身影正站在咖啡機前，背對著窗口。他三步併作兩步地往家門口走，在推門的同時還吹了聲口哨。「嗨！親愛的！你是來和我搶咖

啡喝的嗎？我只做了自己的兩杯！」阿莉做出一副驚訝狀。「那我就吃肉！」說著阿森的兩隻手就把老婆給抱住了。「送報紙的人來啦！」阿莉叫。「我不管！」阿森一邊咕噥著一邊已經把嘴湊到了阿莉的胸前。「明天報紙上要登出來啦！」阿莉忍不住地向後仰著身，用手在阿森的頭上拍了一下。「噢！噢！你打我！」阿森把阿莉猛地抱起來往臥室裡跑。「我要把你關起來！」「我剛從那裡出來的呀！我不要！」阿莉一邊笑著一邊叫。阿森則更來勁了。把阿莉往床上一放人便撲了上去說：「對不起！你被捕了！」阿莉的身子扭來扭去，嘻嘻嘻嘻地用腿環住了阿森的腰……

在一座倉庫型的新建屋內，聚集了大約五百多個來自不同地區的不同年齡和不同性別的人。此時此刻的他們，正席地而坐，鴉雀無聲地聽著手拿麥克風的老戈做具體的佈署。「臥軌的人，此次除了有專門的防寒不透水並且帶風帽的黃色服裝外，這一次還增加了和臥軌有關的一些設備。是我們從法國的同行們那裡借鑑到的，請事先報名參與此行動的五十名人員去左面按照各自的號碼領完衣服以後，到最後面的右角去集合。那裡有專門負責的人會繼續告訴你們具體的注意事項。事先報名參與靜坐攔阻的人員二百名，請你們到前面的右邊集合。其餘的一百五十名人員，請留在中間，你們是沿途封鎖線的組織者，具體的安排會由哈雷斯先生做詳細的介紹……」

隨著人群的走動，阿莉拿起隨身帶來的行李轉身向房子的最後走去。這就是她對阿森所說的「一個生病的中學時代的朋友」。阿

森知道她是綠色和平反核小組的成員之一，但是不知道她會參加此次活動並且是臥軌成員之一。兩天以後，一列長達十一個貨櫃，載滿了在法國處理完畢的德國核廢料火車，將駛入德國北部的儲存地哥勒本（Gorleben）。而此時此刻，在這個庫房裡所集中的還只有一半的人員，另有兩個地方，也在同時召開著同樣規模的聚會。這一群人，平時各有各的工作和事業，一到了要阻止運輸核廢料的行動來臨，他們便紛紛用私人的假期聚攏來抗議。他們清楚自己的目的並不是（事實上也不可能）要阻止火車進入目的地，他們的任務就是要通過自己的行動和呼聲，阻止核能在德國的發展。

在整個的歐盟境內，共存在著一百四十座左右的核電站。它們分別分佈在十四個不同的成員國內。其中德國便擁有了十七座。據統計，這些核電站每年所產生出來的核廢料大約為七千立方尺。目前還只有法國、瑞典和芬蘭這三個國家擁有永久性的核廢料處理設備。而大部分的核廢料，都只能暫時被存放在一些臨時性的設施中。比如在德國是將它們深埋於地下深幾百公里的地方。而俄羅斯，則由於其擁有了大片無人居住的西伯利亞土地，因此便成了全球唯一靠輸入和保存來自其他國家核廢料來賺錢的國家，並由此而獲得豐厚的收入。幾十年前，德國政府原計劃修建很多的的核電站，就是由於每次在運輸核廢料時，都受到民眾的阻擾和反對，自七、八十年代以來已經沒有再修建新的了。而這就是阿莉等反核人員所努力的成果。

此時的阿莉，看著手中所領到的服裝。這一次的設備和以往不同。以往的靜坐或者靜臥鐵軌的人，都會由員警兩人一組地搬下鐵軌。所以法國的同行們率先發明了將人用鐵鏈鎖在鐵軌上的設備。以增加員警清道的難度。達到更長地延緩火車進程的目的。所以，這一次的服裝裡面，還包括了躺臥時墊在身下的保暖隔寒的毯子以及專製用來護臂的不銹鋼臂筒。阿莉是第一次參加臥軌行動，看著這些新奇的東西，不禁有點激動。興奮地和邊上的另一個年齡相仿的女人，彼此用臂筒做著打鬥狀。來之前，她已經為臥軌做了充分的準備。保暖的長內衣、長內褲、長筒的毛線襪和厚的皮手套全都帶上了。甚至還有成人所用的紙尿褲。

　　而正在此時，褲袋內的手機振動起來。阿莉拿出來一看。是來自阿森的一條短信：「寶貝！你好嗎？我接到命令要外出幾天！別擔心你的花，我今天已經澆過了。」阿莉知道，阿森是市警察署偵察科的成員，一有重大的案子發生，是隨叫隨走的。這樣的短信，自她認識他以來，已不知道接到過多少次了。幸好他們還只是兩人世界。她匆匆回了一句。末尾加了個長長的「吻～～～！」

　　正是再好也不過了。一邊把手機重新塞回到褲子口袋裡的她一邊想。看來，這三天裡面，她不必去想阿森，而阿森也不必想她了。她的腦子裡迅速出現了那天早晨在床上的情景，兩個人你這樣我那樣地一會兒百米衝刺，一會兒隨波逐流。她說阿森像龍捲風，把她迅速而徹底地一吸而空。而阿森則說她從開始的時候像小貓，

變成了後來的像火車。

而現在，阿莉看著自己手裡一頭尖尖的護臂筒，似乎看見了那載著十一節核廢料的火車頭正緩緩地向她所要臥軌的地方開來。從發到手裡的示意圖上，她已看清楚自己的臥軌地點被安排在離目的地大約二十公里左右的丹內柏格（Dannenberg）。

在通往德國北部的七號高速公路上，一輛接一輛閃著藍光的警察中巴正一路呼嘯而過。最長的一列共有九輛車子連成一隊，每輛車裡面大約是二十到三十個警察。阿森也在其中的一輛裡面。他的左右，都是同一局子裡的同事。有外號老鬼和狼。還有負責門房的小夥子洛克也縮在車子裡的一角。刑偵科裡只留下了可以勉強輪班的三個人。一個是老婆已進入臨產期，他不能出差。另一個是大腿韌帶撕裂後三週病假沒休完提前上班的。還有一個已年過六十好幾，還有不到半年便要退休了。這三個人，被留在了科裡，其他的全部被召集上了車。裝載核廢料的火車，已經從法國進入了德國境內，還有不到一天的時間，便該抵達目的地哥勒本了。然而，也就是離目的地越近的時候，行車便越是艱難。阿森當然不可能知道，為此全德國共調動了上萬名警察來沿途護駕。而根據以往的經驗，在即將到達目的地的時候，抗議攔路的群眾人數會達到一個高潮。每年的情況雖然都不一樣，然而，有一樣卻是每年都一樣的，就是抗議攔路的群眾人數一年比一年多。情緒也一年比一年激烈。他只能肯定，這一次將自己這樣的刑偵科人員也抽調上陣，看來是人數

又比往年多出了很多。透過車上帶著鐵條的窗戶，他看到公路兩邊金黃色的樹葉，正在嘩嘩地往後褪去。他慶幸自己的老婆阿莉是有事看望其生病的中學時代的朋友去了。有一天，她曾對他說自己是個反核分子，他聽了並沒有什麼特別的反應。為了環保和節能，他覺得在自己的家門口裝太陽能板或者風電扇什麼的都行，但要是修建一個核電站，那肯定他也不會高興。再則，從結婚到現在，老婆除了早晨看報紙的時候，會對著那些有關德國議會裡面發展核電站的討論嗤之以鼻外，並沒到街上去發傳單之類的舉動。一想到等自己回去，告訴阿莉自己這次所執行的任務是什麼，阿莉還不知道會如何的驚訝和表現，便由不得在心裡一個人偷偷地笑。

坐在阿森邊上的老鬼在阿森的耳邊說：「夥計，你的肌肉呢？已經放鬆夠了嗎？」阿森知道，那是指等一會兒就要付體力和臂力去抬人了。他無聲地點點頭，誇張地把一隻握了拳頭的手，在老鬼的大腿上一捶。

從出發前所得到的通知來看，這一次的任務是不容易完成的。首先，經過了十多年的交手，示威抗議的群眾是越來越有經驗了。靜坐的時候，他們會在背包裡放上沉重的啞鈴和鐵塊。讓即便是小個子的女人，只要她不配合清道，兩個員警要抬起來時，也會沉得要命。常常幾個回合下來，員警們便都氣喘吁吁。其次，由於電視和媒體的傳播，參與的人是一年比一年的多。就拿這一次來說，上面所傳下來的情報是，有將近幾千的群眾，圍在了大約哥勒本五十

公里範圍內的鐵路沿線。阿森掐指算了算自己前後的車隊，估摸著只有差不多三百個員警。只但願自己不是頭一批也不是最後一批。他當然無論如何也想像不到，自己只是此次派任的二萬多員警中的一個。他以及他的那些和他一樣做了全副防暴裝備的同事們到達目的地時，雙方已經開始了頗為壯烈的拉鋸戰。為了必須保證火車不停，即便是慢速的前行也不得停下，員警們正在爭分奪秒地一個一個地將人從鐵軌上搬離。阿森等人一下車，便立刻分頭投入了清道。能抬著走的兩個人抬著走，過於高大，不能抬著走的就拖著走。如果對方用掙扎來企圖阻擾，則可用電棍一下給以警告。但是也僅僅限於無要害部位。

　　作為員警的阿森，每個月都定期參加一系列的反暴和防暴訓練。尤其是射擊，那是每週都必須有的項目。然而，訓練射擊時的重點，都是如何在對方奔跑或跳躍的過程中，射中對方的肩部、臂部或者腿部。而絕對要避免腦部、胸部和腹部。這些能夠致命的地方，是被視為禁區的。如果一個員警，在執行任務的時候，擊中了禁區而使對方死亡，則他要到軍事法庭上去，交代詳細過程，和為何會發生擊中要害事故的原因。然後等著宣判此槍射擊得對或者錯。所以，說實話，每個員警在執行任務時，都希望自己不要去倒這個霉。

　　清道的任務相對來說，不必用槍就簡單很多。然而場面混亂，天色的逐漸變暗，又增加了混亂中肢體上的衝突。很快便出現了流

血的面孔。並聽見說有人骨折了。醫務人員、擔架、混雜了新聞採訪的人員，給清道更增添了諸多的阻礙。當阿森回到一段還沒有清完的鐵軌邊，再一次彎下腰去試著和另一個警員一起把俯臥在鐵軌上的某個黃衣人抬起來時，令他驚訝的事情發生了，這個人的手臂竟然是插在兩個閃著冷光的鋼筒裡的。身體被抬起來了，人卻無法離開鐵軌，因為特製的鋼筒上連著鐵鏈，而鐵鏈穿過了鐵軌下的枕木之間的縫隙，整個的人是被鎖定在鐵軌上的！鑰匙呢？當然是不可能找到的！

從光滑的鋼筒上所反射出來的冷光，像一把劍似地讓阿森的心和其他員警一樣，陡然一冷。似乎在不差幾秒的同時，所有的清道員警都發現了這一事實。從這裡開始往前，離目的地只有不到二十公里了。而那臥在鐵軌上像卵似的一個個黃色的人團，全都是清一色的有著兩隻鋼筒。清道工作一下子便進入了靜止的狀態。找專業開鎖的人員是根本來不及的。火車的影子雖然還看不見，可是每個員警都知道，天黑之前，火車必須經過這裡到達目的地，而現在太陽已經不見了蹤影，只剩下一抹紅雲還浮掛在樹梢之間。有人拿來了消防車上的電鋼鋸試圖把鐵鏈鋸斷。阿森等人便被派往後面去為斷鏈做準備。把埋在枕木和小石頭下的鐵鏈給掏出來。他順著次序，來到一個還沒有員警到位的黃色人團前，彎下腰說：「對不起！我是員警，奉命前來清道，請您配合我的行動。」黃色的風帽朝上仰起，一縷淺棕色的長髮從風帽裡滑了出來。一雙望向他的眼

睛裡充滿了不解、驚恐和意外。和這雙眼睛一對上，阿森感到自己的血一下子變成了冰。血管在冰的壓力下無聲地劈劈啪啪一路往腦瓜子頂上爆裂開來。

「你！！！為什麼你在這裡？！」阿森聽見自己的嗓子在撕裂。黃色的風帽一下子覆蓋下去，和鐵軌貼在一起。阿森把兩隻手護在人團的臉上。

風帽再一次抬起，帽下是阿莉凍得已經發青的臉。「我愛你！」她的聲音也是嘶啞的。

「親愛的！你瘋了嗎？火車馬上要來了！鑰匙！快給我鑰匙！告訴我！鑰匙在哪兒啊？！」阿森的雙手在黃色的衣服上不停地按。可是這連體的衣服上根本找不到口袋。

「我沒鑰匙。」

「你！」阿森急得伏在了阿莉的背上。在她的耳邊狠狠地說：「你快點把鑰匙拿出來！否則我咬你！阿—莉！我！愛！你！」黃色的人團一動不動。阿森的眼眶一下子紅了。他猛地站起來往前面正在斷鏈的人走去。電鋸的聲音很刺耳。阿森不顧一切地向對方嚷道：「我老婆！我的老婆在後面！請快一點！快！」正在鋸著鐵鏈的手停了。只見對方站起來背過身向耳麥裡說了幾句話。然後便又蹲下去繼續。隨著一聲喀嚓，又一條鐵鏈斷開。隨即這個黃色的人團便被四個員警抬下了軌道。然而，幾乎在同時，阿森的雙臂也被兩隻不同的手抓住了往後拖。「幹什麼？你們幹什麼？」

「我們奉命請您迴避！先生。您阻撓了清道工作的進展。」兩名他並不認識的員警冷冰冰地將他拽了往鐵軌下拖。

「我的天！老鬼！狼！」阿森想找個解圍的幫手。

「請不要罵人。請保持鎮靜。先生。」兩人將阿森按著就地坐下後拍拍他的肩。

阿森很後悔剛才自己失去了理智。而現在他只能懇求那兩個人：「十公尺！請讓我移動十公尺！」

「朝哪裡？要解手嗎？」

「我不要解手，朝那裡！我要看我的老婆！求求你們！那個！就是那個！是我的老婆！」

阿莉的心哆嗦得厲害極了。她無論如何也沒有想到竟然會在鐵軌上，以這樣的一副模樣讓阿森看見。「狗屎！狗屎！狗屎！」她連連責備著自己。當初就是因為害怕丈夫知道了會不安，所以才對他說是要去探望生重病的中學時代的朋友。她知道，那樣阿森就絕對不會提出來要跟著她了。她只是想做一件自己想做的事情。並且用最勇敢、最激烈、最徹底的方式來表達自己的意願。她知道像這樣的事情，一旦自己懷孕以後，就根本不可能做了。然而，阿森為什麼偏偏會到這裡啊？「天啊！我該怎麼辦？阿森呢？他在哪裡？」阿莉把頭從風帽下探出來，張望著。在這一連串的鐵鏈臥軌人中，她是屬於五十個人中排在比較前面的一個。只見暮色朦朧中，都是穿員警制服的人。無法看清楚臉。電鋸的聲音越來越近也

越來越響。現在，正在處理著她前面的那個人團。接下來就是輪到她自己了。也就在此時，從遙遠的天際，傳來了一聲飄渺卻又高昂的汽笛聲。火車！幾乎同時，從天空中又傳來了一聲嘶啞的嚎叫：

「阿——莉——！」

阿莉順著那聲音望去，看見了有一個熟悉的人影被兩個人夾著正向著她咆哮著。「阿——森！你——走！你走——開！」阿莉也向著他竭力地叫。風嗆進了她的咽喉，她開始猛烈地咳起嗽來。逆風把她的聲音都無情地吃掉了。

火車的汽笛聲越來越近。電鋸手走到阿莉的面前。在一陣尖利的金屬切割聲下，「砰！」的一聲，電鋸突然卡住不動了。「狗屎！誰把鏈條繞成了這樣？」阿莉的鏈條不是順著的一圈，而是七彎八繞，錯綜複雜地繞成了一個麻團。電鋸手站起來破口大罵。並向耳麥報告。「停車！停車！」軌道上所有的員警都撤下了軌道。紅色的停車牌被一個一個地高高舉起。電鋸的鋸刀直直地立在阿莉的臉前。機身已經被電鋸手撤下去了。

火車的汽笛聲越來越響，越來越近。

阿森像一條瘋狗似地連連往阿莉的方向撲。他的兩條手臂被兩位監護他的員警往後拉得幾乎和身體分離。此時的他，已經竭盡全力地拖著那兩個累贅衝到了鐵軌邊，他跪在路基下，向著阿莉大叫，眼淚泉水般地湧出。「阿——莉！我的寶——貝！我愛——你！」

從電鋸停止的那一刻起，阿莉便明白發生了什麼事情。她的眼睛迅速鎖定了阿森，她看見他拚了命地企圖往自己這邊撲，向他叫道「不！不要過來！我也──愛！你！」她感受到鐵軌的震盪了。

　　「我不後悔──！」她又拚命地向阿森喊了一句。

　　「嗚！──」火車的汽笛震耳欲聾。龐大的車頭像一棟樓似地向眼前緩慢推來。阿莉閉上眼睛，把頭縮回了風帽。她告訴自己這是一個意外，也是一個事故。而自己命中註定了無法避免。鐵軌的震動越來越明顯，她的臉伏在冰涼的軌道上，卻彷彿又嗅到了一股熟悉的體味。腦海裡浮現了阿森把她往臥室裡抱的情景。而這一次要將她迅速而徹底地一吸而空的不是阿森的雄力而是真正的火車了。「我很抱歉！」[9]她想著阿森的臉，「但是我不後悔！」[10]她默默地說。

人類最大的能源之夢
——核聚變

德國

麥勝梅、許家結

　　宇宙的奧妙，經過科學家半個多世紀來持續的潛研，脈絡才逐漸分明。太陽和恆星之所以能持續發光發熱，是靠核聚變反應才能產生的。據知，促使這個聚變正常反應的關鍵在於具備攝氏一千五百萬度的中心溫度和巨大的壓力。雖然產生可控核聚變需要的條件非常苛刻，近數十年來，有一群熱衷研究核聚變的科學家夢想著，利用大自然的非凡特性在地球上複製一座核聚變發電站，為人類尋找更豐沛的能源。

　　天地萬物均由原子組成，不同的原子構成不同的物質，而最大的奧秘是原子核中蘊藏巨大的能量。早於一九三二年澳洲科學家馬克‧歐力峰爵士（Mark Oliphant）發現了一種核聚變反應程序，就是將兩個較輕的原子核結合，而形成一個較重的核和一個很輕的核（或粒子）的一種核反應形式。簡言之，核聚變，即氫原子核的兩個同位素氘和氚在超高溫下形成電漿，結合成較重的原子核（氦）並放出巨大的能量。

美國前能源部科學副部長雷蒙德‧奧巴赫（Raymond Orbach）認為聚變過程是大自然界饋贈人類產生能源最強的方式之一；在本世紀結束時，熱核聚變技術將會供應世界百分之四十的能源。他甚至認為不做核聚變研究簡直是愚蠢。

　　說到核聚變反應不能不提到核裂變，義大利物理學家安瑞可‧費米（Enrico Fermi，1901-1954）於一九三〇年首次發現一個鈾原子核受中子撞擊後，會分裂成兩個大小相差不多的原子核。一九三九年，德國科學家哈恩（Otto Hahn）以中子撞擊鈾235（U235）原子核，發現它不僅會分裂，同時還會產生二至三個中子。據知，當一個鈾235原子核受到一個中子的衝擊而分裂時會放出三個中子，這些中子再衝擊其他原子核，從而發生鏈式反應。

　　核聚變與核裂變的共同點是在進行反應時釋放出巨大能量。人們認識熱核聚變是從氫彈爆炸開始的，同樣的，認識核裂變是從原子彈爆炸開始的。不管原子彈或氫彈爆炸時釋放出極大的能量，給人類帶來的卻是災難。如今的核能發電運用的是核裂變形式的核反應，會產生大量放射性很強的核廢料。當前，科學家們努力的目標是，如何可以有效地控制核聚變反應，讓能量持續穩定的輸出，從而為人類提供可持續利用的清潔能源。

　　核聚變反應堆的優點是它沒有千年不分解的核廢料，幾乎沒有輻射，將不會發生像目前的核電站的泄漏事故，所以安全性也很高。其次，氘是核聚變必需的元素，可直接取自海水，每一公升海

水可提煉出33 mg的氘，而至於氚的提煉也不難，在自然界氚雖屬於稀有的元素，但是海水中卻含大量的鋰（lithium），在核聚變反應中，當中子撞上爐牆裡的鋰（Lithium）時就產生了氚和氦，因此，氚又能回到電漿中作出連環性的反應。

環保人士不斷提出全球暖化的警告，人類憑藉及智慧追求高度發達的文明之際，也正是全球生態與資源浩劫的時刻。近年，人們不僅僅是目擊耳聞到油輪和核能發電廠的意外事故，造成海洋污染、危害海底生物，更意識到在不久的將來，這些人造災難再反撲衝擊人類的生存。

其實，全球一直面臨能源匱乏、大氣污染、氣候變暖等種種問題，雖然在一時間沒有立竿見影的措施，但卻喚起全球許多科學家、政治家、環保人士對於能源技術與結構更多的關注和思考；尤其，把一群核聚變科學家的心氣再次地鼓起來。於是，熱核聚變發電的目標就這樣高舉起來。

二〇一一年，國際核聚變反應爐（International Thermonuclear Experimental Reactor），簡稱ITER，終於在法國東南部普羅旺斯省卡達拉舍（Cadarache）的一座森林中動土，據知，這一專案總花費預計約為一百五十億歐元，比早期預算的多了三倍。計劃於前十年用於建設實驗堆，後二十至三十年用於操作實驗。由歐盟、美國、俄羅斯、中國、日本、韓國和印度等七個成員組成的財團共同承擔經費，其中一半的經費為環保意識最強的歐盟所承擔的。

這項全球規模最大的「人造太陽」計劃，多年來一直遭到環保人士嚴厲的指責。認為美國已經耗費五十年花了二百億卻毫無進展，而最終還是未知數，如此的一個實驗研究，無疑將是一個耗資巨大的空想。連核聚變先驅威廉・帕金斯（William Parkins）對這一項昂貴的研發也感到失望，他指出科學家沒有能力解決一連串技術性的難題，例如電漿原子處於激烈不穩定和飛散狀態，造成電腦無法預測；回溯美國在一九九八年因為對昂貴的經費和熱核聚變反應器內無法控制電漿原子的運行瓶頸，一度而退出ITER計劃。

　　雖然如此，世界各國的核聚變科學家並不氣餒。日本方面，自一九九八年起展開LHD十年計畫，積極於岐阜縣土岐市完成了一座大型螺旋裝備，用來產生磁場以封閉電漿，能以小時為單位持續地反應。而ITER採取所謂，直接在電漿中通入電流使磁場扭曲。

　　除了電漿原子的運行的問題外，科學家們必須解決所需的更大能量來推高反應爐的溫度。值得核聚變科學家感到欣慰的是，例如，下屬美國能源部的勞倫斯利弗莫爾國家實驗室核聚變試驗裝置，簡稱「國家點火裝置」（NIF），設有一百九十二個鐳射束，能在短時間內產生億度高溫。又如：英國卡拉姆（Culham）反應爐實驗，一九九七年宣稱有了重大突破，在不到一秒鐘的時間裡，反應器產生了十六兆瓦的電力，據說至今這仍是世界記錄。可是，卻被反對者批評它消耗了二十五兆瓦去加熱反應爐，取得的卻不到一秒鐘的能量。

到底人類和平利用核聚變能量的前景如何？目前仍沒有一個正確的答案。

　　樂觀的核聚變科學家們將所有的希望都寄託在國際核聚變反應爐上，二〇一八年起將有無數個的實驗在那裡進行，那裡不但有最好的設備，並凝聚世界各國核聚變科學家共同百折不撓地打造人類永續的夢，相信到二〇五〇年，科學家們將可以交出亮麗的成績單來，那個時候，核聚變發電站不再是夢想。

CHAPTER 6 城市

鄉野社區化和都市叢林化

瑞士

朱文輝

　　遊訪過瑞士的人，對於這塊土地的靈山秀水多少總有一份印象深刻的驚豔。藍天抱白雲，遠山背皚雪：瞧那青山多嫵媚，淌那綠水多澄澈！田野翠綠，林木蔥鬱，人在其中，醉享怡趣。別的不說，光是瞥一眼風景卡片所呈現的景象，就足以讓人沉迷於恍若中國潑墨山水的意境裡了。

　　至少，大約直到公元二千年，這種景緻在人們的記憶裡是特別鮮明的。可惜，在久居瑞士將近四十個年頭的我看來，如今這些好景已慢慢邁向過去式了——雖然疊疊青山依舊在，汩汩綠水仍常流，只是嬌美的容顏隨著時代的腳步在變臉！對於初來乍到的外地短暫過客而言，雖然還會引發驚豔之感，其實過客們哪能想像，這些好山好水的背後，正有一段白頭宮女話當年的無奈……

　　站在瑞士幾個名勝風景區如蘇黎世湖、蘆茜（Luzern，台灣採英語發音譯作琉森，陸譯蘆塞恩）的四林邑湖（Vierwaldstättersee，台譯琉森湖）、日內瓦湖、洛桑湖（Lausanne，亦稱蕾夢湖）以及

盧嘎諾湖（Lugano）等著名大澤的岸邊，放眼遠眺對岸的林丘，十幾二十年前是青翠的遠山笑對腳下碧水煙波的大湖，偶有幾許稀疏的建築若隱若現點綴於山頭林間，恍若杭州西湖的雷峰塔及靈隱寺為勝景提供紅花綠葉的相襯視覺效果，互映成趣，天和地諧。然而如今同樣的景地與過去相對照，我猛然發現前述這幾面大湖兩岸的山頭，處處都是新蓋的別墅、飯店和高級住宅，有如雨後春筍一棟接一棟崢嶸冒出，參差不齊，極像張開滿口暴牙的怪獸在向美女狂嚎咆哮。

　　行腳鄉間，或由行駛中的火車向窗外放眼，景況更是令人蹙眉，不忍卒睹。過去（二十年），入眼皆青綠的田野大地和縱谷平原，叫人看了心曠神怡，而今則是一片片新建住宅社區或華邸別墅，取代了鄉間自然的野趣，尤以新開發的捷運鐵路沿線最為引人側目。以我居住距離蘇黎世市郊約十五公里的小農村歐特芬根（Otelfingen）為例，二〇〇三年夏天我在那兒買了一層新蓋的公寓，那時，全村面積七點二三平方公里，零落散居的人口大約一千五百左右，基本上是一個以果園和菜田為經濟主調的縱谷農村。剛搬來時，我這棟公寓樓房只是整片農地靠近車班稀少（一個小時一班到蘇黎世城中心）那個又小又舊火車站的一個新社區，前後左右都是山林和菜園，還有大片大片的草莓田。清晨，旭日由廚房的窗子穿射進來；黃昏，落日餘暉在陽台遠處的青山向我招手。夏天下了班回到家，天還亮晃，坐在寬闊的陽台上一瓶清涼沁透的

啤酒在手，佐以可口的食物，和遠近的山林田園做心靈的交流，多美的享受啊！

然而曾幾何時，我樓房前後左右的樹被砍掉了，附近有幾處菜田和果園被鏟除了，不到兩年之間，一座座新的住宅和莊邸在人們的眼前落成。火車站的舊站房廢置不用了，改在月台設置新式的電腦自動售票機；班次也增加了，上下車的乘客隨之明顯增多，車廂開始擁擠了，小村子慢慢有了小鎮的雛形，悠然見南山的生活情調和雅趣當然也開始褪色剝落了……

這情景，就像流行性感冒般在整個瑞士蔓延。鄉野如此，人口群集的現代大都市更有過之而無不及。過去瑞士以處處多是傳統古樸的建築而少見高樓大廈自豪，如今，像蘇黎世、日內瓦、洛桑、巴賽爾等較大的城市競相建造新穎的現代化大樓，一棟比一棟高，一座比一座炫，日新月異的都市硬體建設此起彼落，冰冷的鋼筋水泥叢林壓境而來，商業化的面貌已隨著塵世的喧囂像無嗅的濃霧浸透玉秀質麗的瑞士！脫俗幽美的田園風光和山水景緻，正遭新建社區洪汛般的肆虐，最終難免要步向香消玉殞的舛逆之境。

於是，近幾年來瑞士朝野有知之士和相關的團體便發出了各種警訊。保護鄉野與農地、嚴防已規劃好的可用國土因濫用而流失之省思處處可覺；反對變相「城市擴張」的「鄉野宅區化」（Zersiedlung）呼聲此起彼落。何以致此？根據我個人的觀察和手邊有關的統計資料，可以歸納出下列七個因素來：

青山綠野多怡人，空曠天地自留白。（朱文輝提供）

外來移民暴增

　　瑞士雖然不是歐盟會員國，但在一九九九年和歐盟簽訂雙邊人員自由流動協定，自二〇〇二年起十五個歐盟原始發起國及歐洲自由貿易協定組織（EFTA）國家的公民及該區域的外僑可以免簽進入瑞士居留、就業及置產。二〇〇四年五月一日起又加入十個新會員國；二〇〇九年續添羅馬尼亞及保加利亞兩國（自二〇一一年五月一日起正式生效），使得免簽自由進入瑞士的歐洲國家前後加起來多達二十七個。加上瑞士因簽有國際人道救助的協定，依規定必須收容戰亂地區湧入請求庇護的大批難民，使得這十幾二十年來瑞士外來人口快速暴增，房宅需求量亦相對飆長，不但促使都市建設必須走向水泥叢林化來與天爭高，以便創造更多居住空間，即連鄉村、田野、山間及湖畔都已遍地房舍，觸目可及。就以我居住的小村而言，二〇〇三年剛搬過去的時候全村人口才不過一千五百之譜，如今（二〇一二年）大約已超過二千五百人了！官方統計預估，瑞士未來三十至五十年之內的人口極可能由目前的七千八百八十萬人突破千萬大關；而瑞士國土面積僅有四萬一千餘平方公里，經由國土規劃出來的可居與可耕之地僅占三分之一左右，其餘都是山林與湖泊，人口密度不可謂之不大。

國際投資湧入

根據最新的國際評估顯示，瑞士是歐洲乃至全球最佳的投資重鎮之一，許多國際知名跨國大企業都無懼於瑞士的高物價及高工資成本，紛紛前來投資，設立歐洲營運中心，大批外國高級人力資源攜家帶眷進入瑞士市場，自然引起房市的一片榮景。

交通建設猛增

瑞士政府為刺激經濟景氣，必須擴大公共投資，藉以壓低失業率；加上人口暴增，鐵路及公路亟需擴建開發，以求班次更為密集，因此，直接促成房地產業者在捷運沿線及鄉間從事房宅建設的投資。

國際財團炒作

不少國際大財團如俄羅斯等國的新富金主相中了瑞士自然環境的得天獨厚，紛紛來此大興土木，選擇名山勝水大建觀光飯店與華莊豪宅。

方興未艾的新建社區吞噬了鄉野
的清純與幽樸。（朱文輝提供）

房貸利息偏低

瑞士境內一般民眾只要有份穩定的收入，向瑞士銀行申請房屋貸款至為簡便（經評估只要房息不超過月薪三分之一便符合借貸條件），而且利息偏低，銀行並不硬性設期要求償還借貸本金，只以所購的房屋抵押即可。過去瑞士人沒有自購住宅的習慣，如今因為在城市裡租屋往往一房難求（多被高所得的外籍勞力租走），故退而求其次向銀行貸款往鄉間購屋。

農民亦愛財富

受到全球化的影響，瑞士人純樸保守的優良傳統也慢慢發生變化。許多農民在工商業與新富的逸樂生活形態對比壓力之下，發現與其終生辛勤勞動尚不一定得到溫飽，不如賣田售地瞬間致富來得快意人生。

個人追求安適

瑞士人生性比較愛孤獨復又重視個人隱私及自由，就居住習慣而言，往往一人愛住空間較大、房間較多的房宅，許多年輕人猶愛

搬出父母親的家，到外頭自食其力租屋而住，這也造成房屋供不應求的遠因之一。

　　總之，目前瑞士到處一片氾墾濫建景象。根據瑞士農民協會會長Jacques Bourgeois的說法，現在每天大約被蓋掉十一公頃的農地，約相當於十個足球場的面積。這正是新建社區入侵農地、取代農莊並惡質破壞鄉間景觀的寫照。

　　鑑於上述情況，由民間發起保護自然景觀的創制公投案、限制大量外國移民、禁止擁有房產者在風景區購置第二棟渡假休閒別屋以及保護農地等好幾個公投案，也在民間的生態環保團體呼籲聲中運應而生，順勢而起。他們除了倡議維護自然景觀的論點之外，更關注因為大量接納移民、建屋造樓而導致的水電能源等消耗而污染了自然生態環境，破壞了物種多樣性的永續生存。

　　難怪我們要發出這樣的感嘆：從前，瑞士的鄉野及山區在入夜之後，一片幽黯與靜謐，足以讓人的心靈沉澱，回歸祥寧；而今，夜神籠罩大地之時，不管哪個角落都是萬家燈火，一片光海，那種讓人在夜裡屏氣養息的悠然恬適之感已蕩然無存，這真是一種無法形容的失落……

　　也正因為如此，所以集中利用都市現有的硬體建設基礎來擴增居住的房舍單位，盡可能減少人們通勤上下班的必要性，藉以避免開發鄉野土地，這一概念在各方因勢利導之下，已逐步成形，蔚為社會議題。

常言有道「人在福中不知福」。唯有知福惜福，始能永續享有福祉帶來的喜樂。經由政府規劃好留存備用的國土，就像銀行裡的存款，若是經常提取花用，漫無節制地消費，金盡之後就身無分文了。不管你我處身於哪一個國度，總是生存在同一個地球之上，人類不分時地應該努力的是，強固心靈的原生環保意識建設工程，進而身體力行，從事生態維護的德業，不要等到有一天面對「青山綠水依舊在，只是風景改」的窘境，才開始跺腳後悔。而走筆至此，我還是禁不住要為瑞士這塊美麗的土地捏把冷汗，因而信筆塗鴉幾行迷惘的低吟——

　　認同的迷惘
　　誰是
　　這個連體嬰的我？
　　黑爾維其雅[1]
　　正費勁確認自己的身分
　　因為鏡裡有張
　　令她傳統衣裝失焦的現代臉

　　北京，上海
　　台北，東京
　　早已放棄自我的認同

整容過後

穿戴新的時尚

現代的美感

讓數千年的幽樸

倉皇躲入泛黃的相冊

記憶

在塵封裡　掙扎

孩子們都有自己的生母

父親卻是個處處留情的男人

姓是國際財團

名叫經濟繁榮

傳承的血液

滋養著一個個健康活潑

衣著光鮮的國際混血兒童

廢棄碼頭舊瓶換新裝

▊ 德國

鄭伊雯

　　每座依河而生、或傍海而成的都會區，總會有一座座古老的卸貨碼頭，或是一長串存放物品的舊倉庫，幾經歲月變遷後，或許是河沙堆積淤泥壅塞而讓河川失去水運的功能，或是水道轉換而讓港口碼頭移址，留在原來地面上的碼頭廢棄不用，那原來舊碼頭上廢置的一棟棟老舊的廠房與倉儲，該如何是好呢？是全然夷平整建，還是加以更新改造、賦予新生命呢？所謂的城市綠化工程，只是植樹造林這些努力嗎？還是有更深入的城市語彙，值得標榜與學習呢？

　　面對歐洲古老大陸上的諸多古城，小到一棟單一綠建築的環保訴求，大到許多老城區的都市景觀更新，都是未來強調「生態城市」（eco-city）很重要的城市設計理念的創新。如歐盟在近十幾年來對生態城市的強調，除了因應環境變遷的綠建築設計之外，在城市的革新中是否也能達到社會正義與政經平衡面，以及藉由新技術的發展能否創新新型產業，都是讓一座座城市景觀設計時值得創新與標榜的生態評量點。其中，位於德國杜塞道夫（Düsseldorf）的「媒體碼頭區」（Medienhafen），直到上個世紀的五十年代曾

經是杜塞道夫的主要河運碼頭，但當碼頭開始荒廢遺棄之後，該如何綠化賦予新意呢？

　　初始，先讓我們步入杜塞道夫碼頭區的生命歷程：約從十五世紀起，杜塞道夫的市徽上便有一船錨的造型，但是杜塞道夫直到十九世紀初期都還沒有自身的碼頭，大多是停靠到鄰近的諾伊斯（Neuss）等城，直到一八六六年才開始有計畫地著手興建杜塞道夫的萊茵河港的碼頭，首先蓋了一批倉庫，一八八〇年開始碼頭興建計畫，一八九〇年正式破土建設，直到一八九六年正式開始啟用杜塞道夫這一側萊茵河碼頭之生命史。雖然，二戰時港口碼頭也遭受破壞，但日後的重建開啟了杜塞道夫碼頭的輝煌時期，隨之而來的杜塞道夫城市也日形壯大，把原本算是杜塞道夫城市南邊界線的碼頭區，逐漸成為了鄰近杜塞道夫市中心的區域，城市擴張的速度非常快速。

　　七十年代港口的使用，從生產者角色逐漸變成服務的運輸功能，水運又大量被陸上鐵路所取代，港口碼頭區的重要性又消弱了。但因於杜塞道夫此城本身需要更新腹地建設，也為了更現代化與國際化的目標，於是一九七三年經過評估後鼓勵把舊碼頭區加以改建，於一九七六年就開啟了改造碼頭區的新計畫，規劃成為杜塞道夫新型發展的區域，首先興建萊茵塔（Rheinturm）等建築物，更於一九八五年直接規劃此一區域做為媒體區的新角色，重新將舊碼頭區定義為「媒體碼頭區」。

原本位於萊茵河畔的杜塞多夫舊碼頭區，內凹於萊茵河主要河道的這一塊舊有碼頭卸貨區廠房，紛紛舊瓶新裝，不斷地換上新花樣。同時，該區多達三十餘棟的大型建築都加以招標，歡迎國際知名建築大師前來加以發揮創意，改造舊建築，賦予建築物新風貌。又因標榜的「媒體」，援引各種媒體、行銷、設計、廣告、服飾等雅痞格調的店面進駐該區，時髦的辦公廠房結合現代的媒體科技，大大地改造了此地灰暗老舊的原有風貌。

今日走進媒體碼頭區一看，老舊的廠房紛紛被明亮、透明的玻璃與簡潔的鋼骨結構所取代；河水的流動與透明，對照玻璃的光亮與透徹，讓水的波動成為此一帶最為明確的意象，創意與現代感十足。

碼頭區內最為經典的設計，就是位於河流街（Stromstraße）二十六號的「新海關」（Der neue Zollhof 1、2、3）建築物，由美國建築師Frank O.Gehry所領軍的設計團隊，設計出三棟截然不同風格的建築物，一棟是白色的圓統形、一棟是銀色的傾斜線條、一棟又是紅磚色的造型，打破一般建築物原來正正方方的造型，而以圓弧曲線、波浪造型與閃亮的色彩，重新詮釋水邊建物的意象，極為特殊而創新。

如《讓歐洲微笑的建築》[2]這本書中，作者朱沛亭的描寫：

> Frank Gehry牌安非他命──到底是什麼原因，使人們對他的建築以這麼誇張的感覺？我認為是自法蘭克‧蓋瑞作

品中的「扭曲」特質。幾乎所有他蓋的房子都是歪七扭八，原本「應該」方正的樑柱、牆壁、屋頂，全都扭曲了。這種情形按理說，只有夢裡才會看到，或是吸毒之後，飄飄然產生的幻影，不然怎麼會有這麼不合常理的東西？所以他的東西越看越刺激，因為都是些平常生活裡看不到的！可是一旦再回頭看看普通的建築，又會覺得像是美夢乍醒、重回現實一般地無奈。

德國人向來以愛喝啤酒著稱，到了德國，露天座位不再是巴黎左岸優雅的咖啡座，馬上變成豪邁暢快的啤酒座。當你入境隨俗，隨德國人拎著一杯「一公升」裝的大啤酒杯、在萊茵河畔喝得有點茫茫然時，你會突然發現，遠處的三棟房子好像也和你一起醉了。一棟白色、一棟銀色、一棟磚紅色。奇怪了，這三棟房子怎麼像奶油融化了一般？又好像是沙漠裡的海市蜃樓，輪廓都因為熱氣而扭曲了呢？是不是眼花了，還是自己的酒量變差了？不要懷疑，這又是Frank Gehry搞的把戲。

另外，在《德意志製造》³這一本書，作者李蕙蓁與謝統勝也如此描述：

蓋瑞的親子圖──優雅的三棟建築就矗立在萊茵河MediaHarbor碼頭邊，這裡是過去的海關碼頭，三棟建築各

自獨立、規模龐大、顏色鮮明、自然是河岸邊最搶眼的建築景觀。建築師沒有讓建築失去掌控或是變得張牙舞爪，彼此不同的設計，卻又可以和諧地放在一起。建築物的大小比例沒有終止對街原有建築的紋理，反而和它們自然地對起話來，尊重原本存在的街道網絡。建築師以藝術手法的線條來處理這三棟建築的立面，外牆上看似一個個標準的窗戶，其實又各自不同，而複雜的結構也完美地隱藏起來。

三棟彎曲又皺摺的建築，建築師自己形容它們分別是「father, child and mother」，站在港邊最好的位置，擁有萊茵河絕佳的視野，分別在一九九八、一九九九年完成。紅褐色的十一層樓，外皮是磚圖案，影射過去港邊的工廠、倉庫和設備等空間的印象；白色的十三層樓，最接近市中心，構想是要溫文儒雅，呼應杜塞道夫的都市建築，光是這棟建築中，就涵蓋了一千六百個窗戶；七層樓高的則是金屬外皮，反射旁邊兩棟建物。杜塞道夫，一個富足自信的德國城市，這三棟建築讓我想起布拉格的跳舞房子「Ginger Rogers and Fred Astaire」，也是蓋瑞的作品，只是杜塞道夫的城市節奏更適合跳舞，因為布拉格的古典城市紋理似乎較難伸展，這裡的天空則能隨意揮灑。

其實，這一大塊的媒體碼頭區，不只是蓋瑞這三棟房屋極有創意，這廣大的舊碼頭區的新開發計畫，全都是被國際與德國境內各建築師發揮了高度的創意，這二三十棟看似全新的新建築，其實許多建物本身的主結構都還留存著，卻被建築師們巧妙地銜接到新建物的風格上，許多老舊廠房如今成為辦公大樓、複合式住宅、餐廳與購物商場等，天氣晴朗的週末這可是人們來往的熙攘之處。

另一座高高聳立，高二百三十四公尺的萊茵塔（Rheinturm），是世界上第一座使用鋼鐵水泥（Stahlbeton）建造的建築物，也是世界上最大的使用十進位鐘錶（Dezimaluhr）的高塔，位於一百六十八公尺處有旋轉餐廳可以坐擁萊茵河畔美麗的景緻。此外，揚帆待發的Mediazentrum、大型船體駛上岸的Kaicenter（位在Kaistraße 20），還有爬滿彩色人物塑像的大樓……等等，每一棟都有故事，至今都還在陸續興建中，讓人對媒體碼頭區的新貌依然深深地期待著。

每當朋友來訪，我總會鼓勵去瞧瞧杜塞道夫的媒體碼頭區，原本昔日破舊不堪的舊碼頭與卸貨堆貨的老舊廠房，變成今日如此現代與光鮮亮麗的風貌，這不只是市政建設規劃的遠見與用心，也是改造老舊建築成功換裝的好例證，真是值得讚賞與表揚。

黑色煙煤下的重生[4]

| 德國

高蓓明

　　魯爾是德國北威州的一條河，也是一個工業集結區的地名。魯爾工業區不僅是在德國，同時也在世界上算是重要的工業區。它位於德國西部、萊茵河下游支流魯爾河與利珀河之間。而事實上，當我們說魯爾區的時候，指的並不是行政意義上的區域，而是因著它的煤礦業的背景而形成的一個特殊的區域。魯爾區的工業是德國發動兩次世界大戰的物質基礎。它所擁有的煉鋼廠，戰後又在西德經濟的恢復和經濟的起飛中發揮了重大作用，乃至今天仍可說在德國的經濟中具備了舉足輕重的地位。本人從上世紀九十年代起就住在它的邊緣，在近二十年的時間內耳聞目染，瞭解了一點它過去的歷史。當我看著它現在的面貌，再想起它的過去，比較之下，不禁深刻地感受到兩者之間所存在的變化是如此地巨大。

　　過去的魯爾區和現在的魯爾區好似兩部電影般在我的腦中交替地放映：一部是幾十年前的黑白老片；一部是現代的彩色新片。老片中的場景是：幾千個煙囪日日夜夜地在燃燒著，向著天空噴射著濃烈的黑煙，以至於天空也變成了黑色。居民們住在屋內不敢打開窗口。河裡的水是臭的，水中的魚兒都不見了蹤影。孩子們在簡陋

雜亂的礦工宿舍區域內玩耍，而一群群的煤礦工人則坐在工棚間內休息，他們的全身從上到下都是黑乎乎的一片，只有兩個眼睛呈現出了一點點的白色。新片中的場景是：蔚藍色的天空漂浮著白雲，鳥兒一排接一排地飛過，河中的流水清澈見底，魚兒在水中舒暢地游動。在綠樹成行的兩岸，有孩子們在嬉戲，有老人們在散步，有情人們的竊竊私語，及川流不息的跑步和騎車鍛鍊的人們。這一切都組成了一派祥和的風光。這兩部電影無論如何不能讓人相信，它們是出於同一個地區。

那麼德國人到底是如何做到讓魯爾區的天空重新變藍的？首先是產業結構的調整；其次是政府投資，制定優惠的政策來吸引外資和發展新技術開發新行業；並且對污染破壞嚴重的地區進行環境的修復和重整。在此因為本文篇幅有限，不一一細述，只提一些本人在這二十年裡由生活積累中所得的點點滴滴。

關於產業結構調整方面：開發旅遊資源是其中的一個部分。北威州利用魯爾區煤礦鋼鐵產業的歷史背景和資源，闢出了一條「工業之路」，與德國已有的「城堡之路」、「葡萄酒之路」、「浪漫之路」和「童話之路」並列，彼此互為補充，互相交映。我們有時騎著自行車，沿著路標去尋訪被廢棄的煉焦廠、礦區、高爐和舊時的礦工生活區；有時又坐車去參觀各種工業博物館；有時我們甚至奔向魯爾區的某一個城市，住上幾天看個過癮。比如：埃森、波鴻、奧伯豪森、杜伊斯堡和哈根等城市都非常地值得去仔細的一看。

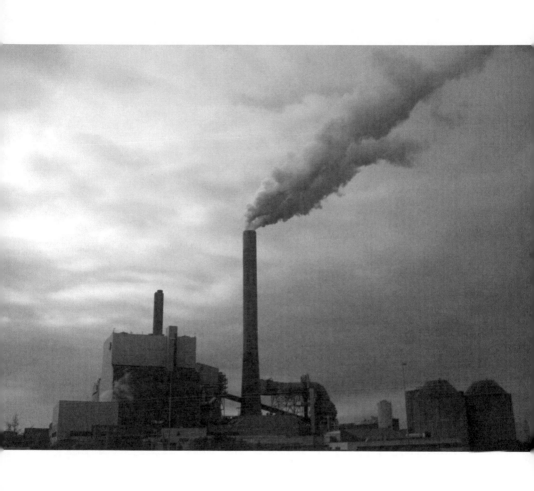

向著天空噴射著濃烈黑煙的煙
囪。（張琴提供）

埃森

　　曾經參觀過兩次魯爾區最有名的煉焦廠──埃森的Zeche Zollverein，它於二〇〇一年被列入人類文化遺產的名下，成為一座歷史性的工業紀念館。當時的日產量達一萬噸煤，於一九九三年六月三十日停產。在埃森時我們還多次參觀過Villa Huegel。它就是赫赫有名的克虜伯莊園。這個克虜伯家族是德國的鋼鐵大王，在戰爭中靠軍火生產發了大財，李鴻章也曾經來過這裡，為的是幫清朝政府採購軍火。宮殿內富麗堂皇，裡面有介紹家族歷史的固定展覽，同時還舉辦一些其它的展覽。有一年去那裡時，就是為了要去看在那裡舉辦的一個中國文物展。

波鴻

　　最有名的工業博物館是波鴻的礦山博物館。參觀者可以坐電梯進入地底下十七至二十二米的淺層坑道，體驗一下當時工人們在工作時的場景，坐一坐運煤的小軌道車和參觀一下那些掘井的各種設備。在發展新技術開發新行業的策略推動下，所產生的結果是，魯爾區先後成立了五個大學和其它學術機構，其中最有名的是建立於六十年代的波鴻魯爾大學，有一次我和教會裡的朋友們去那裡的禮

堂，聽一位很有名的華人牧師講道。近年來有越來越多的中國留學生到那裡學習。

奧伯豪森

在奧伯豪森時我們還參觀過另一個工業博物館，它建立在一座廢舊的鋅礦之上，裡面有專題展覽和模型展示。參觀者可以走入這些模型中去瞭解這個城市工業發展的歷史。這個博物館還包括了另外幾個展示點：如建立於一七五八年的小鐵礦；在市中心火車站的站台上，有一段兩頭封閉了的月台，展示了一些老式的機頭和運輸生鐵水的魚雷罐車；在柏林大街上還保留著當年的礦工住宅區。

那麼，對於那些巨型圓桶大瓦斯罐，魯爾人又是怎麼處置的呢？這些大瓦斯罐曾是裝載提供煉鋼廠所需的瓦斯燃料的容器，如奧伯豪森的那個瓦斯罐，直徑六十七米，高一百一十八米，建於一九二九年，一直用了六十年，到一九八八年停止運轉，屬全歐洲之最。到了一九九四年的時候，這個龐然大物被改造成為歐洲最大的一個展覽場地，一種全封閉式的單一展覽空間。罐內設有一個直通罐頂的電梯，可以讓參觀者俯視罐內的全景，而其採光則是透過罐頂的天窗——給人帶來一種夢幻般的體驗。我們當時看到的是一個關於星球的展覽。這個空間既留存了工業時代完整的記錄，又使其變成了一個富有文化內涵的標誌物。

在奧伯豪森我們還分別三次去了購物中心Centro，它的邊上有一座休閒公園和一座水族館。休閒公園內有一個中國塔，還有幾個中國亭子，算是有點異國情調，其餘的就都是些遊樂機器了；那個水族館名叫「海底世界」，搞得很不錯，它建立在河面上，站在裡面有逼真的感覺，一大群一大群的魚兒在你的頭上和身邊游過，由人工方法設計出海底的暗流和氣泡，推動這一大片魚群朝著一個方向使勁地游去，就和電視裡看到的海底世界一模一樣。為了保證參觀的質量，遊客們只能被分批地放進去，人多時要排兩三個小時的隊。我們去了三次，才遂了心願。這也是產業結構調整的另一個方面，就是增加零售業和服務行業的比例。那個購物中心分上下兩層，有三個百貨商場和大約二百家零售店，總營業面積達七萬平方米，像個小小的世界。底樓是美食中心，有大約五十家酒館、餐館和小吃店，其中很多排列在購物中心與遊樂園之間四百米長的散步區。一萬零五百個免費停車位，一家競技場電影院（Arena），有一萬二千五百個座位，在這裡人們可以集吃、買、娛樂和休息於一體，它建立在一片大約一百公頃的工業廢地上的，算是環境重整的又一個例子。

杜伊斯堡

在杜伊斯堡也有一座被廢棄的瓦斯儲放罐，經過結構加固後，變成了一個潛水訓練基地。當這個直徑四十五米、深十三米的圓桶

中被注滿水之後，又放入一艘沉船與一部汽車，由救難協會管理，作為救難訓練的道具。十三米深的水池中還被放置了當時工廠的標牌、自行車、甚至汽車殘骸，讓人在潛水訓練的同時得到一些趣味性方面的體驗。

在杜伊斯堡時我們曾登上遊輪遊覽了杜伊斯堡港「duisport」，它是歐洲最大的內河港。它還是一個海港，海船沿萊茵河入海駛往歐洲，非洲和近東地區。港區的中心位於魯爾河的河口，它已有二百年的歷史。我們又步行去了從前的內陸港裝卸碼頭，原來兩岸都是倉庫，現在已改成了兒童遊樂場、博物館、辦公大樓、飯店和咖啡館，遊人可以盡情地在這裡散步，休息，吃喝和參觀。

在杜伊斯堡時我們還參觀過一個廢棄的高爐。當時參觀高爐的感受至今難忘，從高爐上下來之後心裡那個難受勁，幾天之後到了家還是消散不盡，好幾個晚上睡不著覺，人好像是從地獄裡返回來似的。一想到那些鋼鐵怪物，所看到的照片和那些工作場所就想嘔吐，心裡頭一直在發毛，人怎可在如此惡劣的環境之下工作？在高空和高溫下操作的工人，還要翻三班，真令人難以想像（因為高爐的火日日夜夜地燃燒著不能停息）而不禁對當年的那些工人起了崇敬之心，雖然設計這座高爐的人很了不起，而在這裡奉獻生命的人則更偉大，在我心裡那些工人個個都是英雄。德國經濟的神蹟不是出於魔棍一揮而就，而是由一滴一滴的汗水來彙集而成。後來我丈夫又約了他單位的幾個工程師，去了一家還在運作的高爐實地參

觀，場景想必一定是更加地壯懷激烈。因為我看了他照的照片，全都是鋼水出龍的火紅場面，但我不敢再向他打聽細節。

杜伊斯堡的廠景公園，座落於杜伊斯堡市北部，這裡曾經是有百年歷史的 A. G. Tyssen 鋼鐵廠，它於一九八五年被關閉。一九八九年，政府決定將工廠改造為公園，成為埃姆舍公園的組成部分。這個廢棄工廠的改造得到了國際大獎，上面所提到的那個高爐就坐落在這座由工廠改建的公園裡。工廠中的構築物都予以了保留，部分構築物被賦予了新的使用功能。高爐等工業設施可以讓遊客安全地攀登、眺望，廢棄的高架鐵路改造成為公園中的步道，並被處理為大地藝術的作品，工廠中的一些鐵架成為攀援植物的支架，高高的混凝土牆體成為攀岩訓練場。到了晚上彩燈齊射，將工廠描繪得絢爛多姿，人們手舉火把，在導遊的帶領下，在廠區的各個步道上飄來飄去。白日裡，遊客們可以在工廠改建的空間裡看展覽、買書讀書、喝咖啡和聽音樂會。身處這樣的環境，看到那些奇形怪狀的輸料管在自己的身邊曲裡拐彎，心中總有種異樣的情懷，好像在感受著一部超現代的藝術作品。這是魯爾工業區在環境重建方面的一個很成功的例子。

哈根

在哈根我們先後參觀過兩次那裡的露天博物館。它座落於景色秀麗的河谷，周圍群山環繞。裡面的民居都是從附近各地拆遷搬來

的，代表了當地不同時代的民居風格（一釘一鉚都按原樣再建）；還有一些小村落散落於其間。除此之外，還另有生物圈、耕地、手工作坊、風車水車、舊時的教堂和小學校；工作人員們身穿當年的服裝，為遊客們當導遊。遊客還可以在古老的麵包作坊裡，購買從石窯裡新鮮出爐的黑麵包。孩子們在這裡可以從小就體驗，前人是如何一步一步地從歷史的長河中淌過來的，可以說，這個露天博物館猶如一本活生生的教科書。

德國政府對魯爾區的人民是十分愛護的，因著煤礦和鋼鐵業的日漸衰弱，有許多工人失業下崗。舉個例子，這裡的失業比例為百分之十點六，在原聯邦德國地區屬於高的；有些城市，如杜伊斯堡、多特蒙德和格爾森基興的失業比率甚至高達百分之十四以上，但政府制定了完善的社會福利條例和保險制度，保障了這些工人的正常的基本生活。

政府還在文化事業上大量地投資，以豐富這裡居住人群的業餘生活，徹底改變了過去「鋼、煤、啤酒」即從工廠到酒館的單調生活狀況。比如我們參觀過的埃森劇院，屬於著名芬蘭建築師AlvarAalto的作品，於一九八八年開放。二〇〇八年這個劇場得到過「德語區最佳劇場」和「二〇〇八年年度最佳劇場」兩項大獎。我們還在波鴻觀看過音樂劇《星光快車》，這齣音樂劇演出非常成功，從八十年代起一直演到現在，經久不衰。它的劇場是專門設計的，以便適應劇情。演員可以穿著溜冰鞋在舞台上沿著固定的軌道

飛馳，它有一個中心舞台，是圓形的，還有兩個橫向舞台，像兩條臂膀往兩邊伸展開去，這樣的做法是為了達到立體，逼真的演出效果。那一次我們是陪著九十高齡的老祖母一同前往看戲，為了讓她有安全感，我和丈夫將她一左一右地夾在中間，當演員們在我們前面和左右上下滿世界地飛來飛去，還邊翻跟頭邊唱歌時，愣是把老祖母嚇得不輕。

從二〇〇六年起魯爾區還連續主辦了「愛的大遊行」，可惜二〇一〇年在杜伊斯堡舉辦時，因踩踏事故而停辦。

二〇一〇年時，魯爾區還發生了一件大事，就是被選為歐洲文化城。這一年從世界各地來了許多的遊客，北威州政府為此策劃了一系列的活動，令我印象最深刻的活動是「最長的露天冷餐桌」，即許多遊客坐在露天冷餐桌旁吃吃喝喝，邊聊天邊看風景，而餐桌沿著公路一直長長地排下去（公路被封閉，汽車不能通行）；還有一個活動是「群眾大合唱」，這和文革時中國搞的「群眾大合唱」形式上有點相似，它由一條遊船引路（魯爾區共有四條大河，諸多運河），船上的眾人起頭開始唱歌，船行所到之處，兩岸的人也跟著唱歌，隨著船的遊動，歌聲就由兩岸眾口一路傳下去，是不是很壯觀很美麗？吸引我的節目還有參觀當年煤礦鋼鐵產業工人所居住的住宅，因為這是我們平時自遊時所看不到的節目。

生活在魯爾區的人們是幸福的，我們要感恩。願魯爾區的天空總是藍藍的，鳥兒可以在那裡永遠地自由自在地飛翔。

可否依樣畫葫蘆？

■ 德國

鄭伊雯

　　數年前初識藍志玟，是我們同為旅居德國初期的新鮮人，在部落格上的來往書寫開始有了網路交情。因為旅居城市的距離不遠，開啟我們碰面的緣分，這才驚訝發現，嬌小活潑的志玟有著比德國人高大堅毅的志向，居然是在德國修習古蹟保存的這一門如此專業與艱深的學問。從此，自稱為「藍寶」的志玟，就成了我在研究德國建築與綠建築方面的詢問專家，秀氣的腦袋瓜中藏著無數剛強堅硬的專業技術知識，真讓人驚訝不已。

　　今年九月，就讀班堡大學紀念物保存博士班的藍寶，應德國北萊茵華人工商婦女會之邀，特別前來杜塞道夫專題演說一場「台灣與德國之建築發展史」，會中說明因工業革命之後，工業技術的不斷革新改變，玻璃與鋼鐵建材等大量運用在大都會的高樓大廈之中。與工業革命環環相扣的是，工業發展帶動許多新興產業與工作機會，但也帶來許多污染，工業發展也造成古蹟本身的傷害，如科隆大教堂表面這麼黝黑就是因空氣污染造成。

　　趁著友人藍寶的邀訪，我們談及都市發展的後起之秀，亞洲各大城市景觀也大量出現水泥與玻璃叢林立的帷幕建築物。這既得

利於工業建材的技術發展，也會影響建築美學的觀察角度。如我曾在商業週刊上讀到台灣建築系教授吳光庭的訪談，說到二十世紀初印象派畫家對光影的處理手法，不只是藝術美學上的挑戰與創新，其實也影響了十九世紀開始尋求建築觀點的建築界，開始朝向輕量化，輕薄光影交織的亮麗面貌，如玻璃和鋼鐵的大量運用也逐漸成為主流，可以呈現出光線和線條的質感與流動，而非傳統木石磚所架構出的沉重塊面。於是，都會裡紛紛追求光鮮亮麗的時尚大樓，每棟嶄新耀眼的大樓都是玻璃建築。

著實令我想到德國杜塞道夫的新市政廳，名為「杜塞道夫城門」（Düsseldorfer Stadttor）的大型建築物，外觀高八十公尺，外表全是透亮的兩層玻璃設計，以鋼鐵與玻璃的現代感營造了一座特殊的城門建築，建物底下是平行的車道，每日吞吐進城入門的來往車潮，連結著媒體碼頭與行政區域，不但是當年徵稿比圖的得標競賽作品；更以可調整冷、熱氣流的環保訴求，得到一九九八年歐洲最佳建築物的殊榮。但當這樣一座標榜環保節能的綠建築，照本宣科，依樣畫葫蘆移植到熱帶國家的城市是否就適用呢？在太陽如此耀眼的地區，還要用穿透力如此強烈的建材，熱不可擋，是否可行呢？

果真，有趣的對比是，位於北半球溫帶的德國杜塞道夫，以玻璃和鋼鐵的建材來構建新市政廳，以大量的玻璃來引入光線不強的日光照射，並以二層玻璃來引導空氣的對流，可以是節能省電、

省去大量電燈照射的綠建築。然而，這樣一棟建物擺在台灣，玻璃的聚光與熱能就會需要更多的冷氣吹拂，反而可能是更耗電的建築物。果然，友人藍寶表示很久以前就有成功的大學老師們積極推動綠建築，約在一九九九年以前台灣就在推綠建築，但得到的結論就是台灣不適合玻璃帷幕建築。然而，很諷刺的是，大家還是拚命地蓋這種建築物，只因為其看起來很炫麗。後來環保意識漸漸高張，二〇〇〇年漢諾威的世界博覽會就以環保設計為主題，強調每個國家所呈現的所謂環保建築，絕對應該因環境氣候的當地條件而做不同的調整。那台灣呢？所謂適合台灣環境氣候的環保建築究竟可以呈現何種風貌呢？真讓人懷抱著希望拭目以待。

PART THREE 健康生活

CHAPTER 1 居住

綠色家園歡迎您！

瑞士
黃世宜

縮衣節食存了好幾年錢，好不容易蓋個房子的夢想有點眉目了。我忍不住開始幻想，牆壁該刷哪一種顏色的漆，又該買哪一套全新家具來搭配營造全新居家的氛圍？興沖沖地問我們家的老瑞先生，看他尊意如何？

「我說老瑞，以後我們家是走摩登極簡風呢？還是歐式傳統古典？坦白說，我看那個誰家呀，從廚房到客廳，臥室到廁所，都走最流行的黑白搭配，好看是好看，可是好像少了點家的感覺。我覺得添個爐子，家具換個全新原木，或許更好！你說，有什麼想法？」

「我想，」老瑞看著正作美夢的我說，「我想打造一個Minergie的家園。」

「你說什麼？」我一頭霧水，老瑞是物理工程師，總愛說些奇思異想的怪話。我私底下常愛笑他，他是我們家的科學怪人。

「所謂的Minergie，就是節能建築。」老瑞頓一頓，「這種房子的好處，日後可以節省能源電費，但建築成本上會高一點，那以我們的預算來說，」老瑞再頓一頓，認真地看著我繼續說，「如果花錢蓋這種房子，坦白說，就沒有餘錢再買新家具或是其他不重要的東西了。」老瑞最後加重語氣作了總結論，「總之，能省則省，我的目標就是打造綠色家園。」

「啊？」聽到這裡，忍不住腦中出現這樣的景象：一個科學怪人正拿著大錘子打造奇形怪狀的碉堡……

「說清楚，」我害怕了，「那是什麼怪房子？該不會你要把家裡弄得像科研院吧？我不要！」

老瑞笑出聲說：「放心，Minergie的房子裡外與一般居家無異，」接著嚴肅起來，「重點在於建築的理念，必須實踐在外人所看不到的地方。」老瑞繼續解釋，「換句話說，我們得把錢省下來投資在一般人所看不到的地方。」

當下我無言，腦中的科學怪人不見了，反而出現了「蓬門垢壁」四字。

看到我沒接話，老瑞的語氣更認真了，「現在全球面臨能源短缺危機及環保問題，需要每一個家庭去認真面對及付出啊！」

說到這，我心軟了，誰叫我有個參加綠黨的老公呢。

從照片可以看出屋頂上的太陽能熱水板，還有
一個巨大球形的貯存雨水槽，集中屋頂所有的
雨水，後來埋在花園地底下。（黃世宜提供）

Minergie節能建築的理念：加強保暖層

我雖然夫唱婦隨，決定一起齊心往打造Minergie建築為目標邁進，但坦白說，對於節能屋的原理概念，卻一無所知。於是我把佈置裝潢的雜誌丟開，開始在網上搜尋起何謂Minergie的資料。無奈，我的科學知識自從上了高中文組後就通通還給老師了，所以網路上的說明如同天書。只好趁我們家那位科學怪人與建築師共商大計的時候，不恥下問，從參與實際建築過程中，希望能具體地瞭解什麼是Minergie。

Minergie顧名思義，就是將能源Energie消耗降至最低minimun。這一點，我倒還算明白，可是又聽咱家科學怪人說起，節能建築的蓋法又分好幾種，聽他細說各式Minergie房子如何不同，我的腦子實在跟不上趟，只好提出最簡單的問題，「行了行了，你就說Minergie節能建築的核心理念吧。」

科學怪人笑了，「節能屋最基本的概念，其實在於加強保暖層。但是，」怪人又繼續發揮說理的功夫，「現在很多人都以為，房子只要注重保暖層，就高枕無憂了，其實，還有其他的問題。其中，加強保暖層的後遺症在於房子濕氣無法排出。所以除了加強保暖層之外，節能房子還必須安裝空氣調節系統。所謂的空調，利用冷熱空氣交流自行轉換的原理，使節能屋在高度隔離室外過冷或過

熱空氣時，室內空氣還能保持四季恆溫二十一度左右！二十一度，根據科學研究，這可是最宜人居的溫度哦。」

聽到這裡我一愣一愣，突然蹦出一句：「裝什麼空調，窗戶開著就好啦。」

科學怪人和建築師對望一眼，我就知道我可能說了大蠢話。建築師是個白髮蒼蒼的退休老人，他拿人薪水幹了這行一輩子，大前年才開始休人生的長假，卻很不安分，自己開設了專蓋Minergie節能屋的工作室。據他說，這叫圓場人生的夢。

白髮老人非常有禮貌地回答我的開窗理論：「這位太太，節能建築基本上不鼓勵長時間開窗讓房子透氣，而事實上也並不需要，因為已經有了空調系統的配備。」然後科學怪人和白髮老人繼續巡視工地去了，我還在原地琢磨他們的智慧話語呢。直到房子落成搬進去後，我才逐漸明白，其實Minergie的概念用白話來說，就是給房子穿大衣，以及給房子裝個肺。

給房子穿大衣？

是的！這就是所謂的加強保暖隔熱層。讓房子穿上厚厚一層大外套，把冬天的寒氣，夏天的暑氣，統統隔離在外！讓房子穿大衣的方法有很多種，以我們家為例，就採取了多管齊下的方法。首先，就是外牆再包上二十公分厚的隔層，不僅外牆，連地基也裝上

厚厚的保暖層，務必做到滴水不漏的功夫。窗戶方面，更選裝三層式，確保屋內暖氣不流失，而屋外冬季寒氣也不會輕易侵入。

目前歐洲新式建築，無論是屋主或建商，普遍都具備了加強保暖層的概念。這個概念的重點，當然在於可以大幅減低能量的無意義消耗；但是，許多房子具備完美保暖層防護的屋主發現，問題來了，房子內的濕氣特嚴重。頻頻開窗或可改善，但那當初又何必花大錢裝特厚保暖層呢？一開窗，過多的冷空氣進來，不是要消耗更多能源才能把屋內溫度升高嗎？可是若不開窗，惹人厭的濕氣會帶來牆角的黴斑，健康也會受到影響。

所以，Minergie節能建築的第二個中心概念，就是給房子裝肺。讓房子可以自行吸進新鮮空氣，並且呼出屋內的濕氣與濁氣。

以我們家的例子來說，我們選用了適合節能建築的空調系統。在花園深處地底下埋入管線，連接到各個房間內部，並再加設排放管線，另外將各房濁氣集中排放在外。這樣的空調系統，利用地下溫度與地面溫度的差異，來形成能量的自體循環與交換。目的在於，盡量利用大自然本身的原理，減少人為能源的無意義耗損。

再生能源的利用：雨水與太陽能

先前講過，我們家這位是學物理的。或許正因為他對大自然本身的原理有一定瞭解，所以他特別珍惜大自然本身的無盡再生資

源：如雨水和陽光。因此，當初建造我們綠色家園時，我們家的物理學家除了著手進行Minergie節能建築之外，同時也開展他利用再生能源的計劃。

首當其衝的是珍視雨水。我們家這位每次看到鄰居用上好潔淨，處理過的自來水澆花洗車，心裡就特別難過。他總是說，一想到非洲有些地方的孩子沒有乾淨的自來水可用，而我們在歐洲卻還不能愛惜水資源，就感到萬分不安。所以，一旦決定蓋房，我們便毅然選擇裝配了全面的雨水應用系統。

雨水應用系統最重要的在於收集雨水與配送的全方位設置。我們找到了專業公司，在屋頂上裝設集水管，並在花園地下深處埋了六千公升容量的巨型貯水池。所以，每次雨雪從屋頂往下順流，都被集中收存在地底下。而巨型貯水池也連線到所需要的地方如：花園、車庫、廁所馬桶、洗衣機。換句話說，除了澆花洗車，我們家還用雨水沖馬桶及洗衣服。當然此時有些主婦或許會擔心，用雨水洗衣，會不會有大氣層污染粒子的殘留？沒錯，所以我們選用了兩段式洗衣機，也就是說前半段機器使用雨水進行洗衣工作，後半段則用自來水漂洗衣物。起初，我以為雨水不過是省水做環保罷了，結果沒想到，還有意外的附加好處。歐洲水質含鈣量高，一般洗衣機和馬桶都有鈣質沉澱的問題，除非使用清潔劑時時清洗。可是雨水完全沒有這種困擾，所以清潔劑使用量也大幅減低，對環保又多盡了一分心。

陽光也是我們夫妻倆特別重視的再生資源。當初建造房頂，就是依照能將太陽能光板發揮到最大效用為原則來設計的。太陽能可以用來發電又可以熱水，好處實在多多。可是因為太陽能發電板目前在瑞士價格昂貴，州政府補助只夠塞牙縫，我們看看當時預算實在負荷不了，只好先裝價格比較平民化的太陽能熱水板，而太陽能發電板的夢想只好再等等了。

從細微處省電：電器的選擇

　　除了採取一連串建造工程來逐步實現綠色家園的理想，我們也特意留心所有的省電細節，比如所有電器大至如廚具，小如電燈泡，全部選用最節能的產品。本來到此我已經覺得為這綠色家園付出足夠的心力了，沒想到，我們家那位科學怪人，果然不負其怪名──自行裝設了測量儀，將全家各式電器能源消耗功率統統記錄並加以分析！由是我不免有深受「監視」之感，因為我哪天多洗幾趟衣服，全在科學怪人掌握之中！為此事，我不知含譏帶諷說了他多少次，他怪人倒老神在在，不為所動。沒想到，怪人所行的怪事有一天竟派上大用場。

　　日本福島核變，讓瑞士核能政策大大轉彎。然而很多人士擔心再生能源不夠敷出，到頭來還是得求助核能。我們家怪人是綠黨，又蒙推舉義務擔任我們州反核聯盟的主席。全瑞士為到底要不要繼

續建核廠吵得正兇時，他披掛上陣跑了幾趟辯論會。其中有一次，我們州的能源部長質疑綠黨是否不切實際只知空談理想時，我們家那位竟然把我們家的能源消耗數字悉數搬出，以為再生能源應用生活的證據。當時，能源部長愣了一下，看看科學怪人，又看看台下的我，口齒有些遲疑地說道，「不會吧？一個家庭怎麼可能才消耗這一點點能源？只有我們估計所需一般家用的三分之一？」「這位夫人！」能源部長看著我有點揶揄的意思，「或許你們家刻意為節源而作出了犧牲，比如說不開燈只點蠟燭之類的？」

「先生，」我沉穩地大聲說，「我是很幸運的主婦，所有現代化電器，在我們家都有，該開燈還是開燈，不曾點過蠟燭，」會場一陣爆笑，「所以，利用再生能源的現代化綠色家園是完全可行的，我們家就是現成的例子，有空──」我話鋒一轉，「歡迎您來我們家喝個咖啡，看看我們家吧，綠色家園歡迎您。」現場又揚起一陣爆笑。

歡迎所有對節能減碳有所質疑或對綠色家園充滿夢想的朋友們，來我們家喝個咖啡吧！

節能房屋蓋好的樣子跟一般房屋外觀無異，但是過冬更省能源。花園裡面有一個好像煙囪的通氣管，是為了交換空氣以減少房子開窗漏失暖器所用。（黃世宜提供）

綠色的尷尬

瑞士

宋婷

　　阿秀坐在火車車廂裡，心中的不滿不停地湧上來。妹妹不明就裡，權當她是累了。坐了那麼長時間的飛機，從北京飛蘇黎世，就是直航也要十餘個小時呢。阿秀更不高興了，本身坐飛機就很累，原想著妹妹和妹夫要開著豪華轎車來接她，妹夫可是瑞士的外交官呢，誰料想還要繼續坐火車！

　　火車駛過瑞士的大地，對她來說是新奇的，天氣不是很好，為她的心情更添憂鬱。外面景色尚好，典型的歐洲小屋，一路河流不斷，妹妹的房子會是什麼樣子的呢？當初妹妹鐵定心要嫁給大她二十歲的瑞士外交官，讓她一家不知受了多少窩囊氣。不過也好，誰不想過幸福日子呢，嫁到風清水秀的瑞士，又是外交官，家裡條件準錯不了。

　　多少年了，這是她頭一次拜訪妹妹一家，拜訪瑞士，雖然接她的時候只有妹妹一人露面，說甚麼妹夫忙，讓她不快。可當火車停靠在一個小站，她走出火車車廂時，她還是感到了震撼，好安靜啊。站台、近處的房子、遠處的群山，都靜靜地立在那裡，天地間似乎只剩下她和妹妹。她伸直腰，深深地吸了一口甜美的空氣，不

214　　歐洲綠生活：向歐洲學習過節能、減碳、廢核的日子

由地讚道：「真清新呀。」

妹妹拉著行李箱走在前面說：「馬上就到，我天天坐火車上班，所以特意買了離火車站不遠的房子。」這個情況其實她知道，所以剛才她就一直瞄著站台附近那些帶著花園、菜園的小別墅，多寬敞呀，妹妹的選擇可能沒錯。

這個火車站大概也走貨，所以眼前有幾幢大型貨倉式的建築，旁邊一座四層樓，也比較顯眼，因為外層沒有塗上任何顏色，任由赤裸裸的水泥灰裸露著，從這個角度看是樓梯和走廊，也就這樣敞著。

不料妹妹竟然帶著自己走近了這樁建築，看著阿秀狐疑的神色，妹妹阿憶不無驕傲地說：「從這邊看是有點醜，陽台那邊還可以，藍色的，挺漂亮。」不過這話並不能讓姐姐信服，阿憶接著說：「這是瑞士的迷你能源（Minergie）建築，很流行的，要比普通住宅貴好多呢。」

阿秀從心底發出「嘁」的一聲，這麼醜，還貴，北京靠街邊的房子還知道塗上點顏色呢。和妹妹剛走進電梯，阿憶就說：「拿著行李咱們就坐電梯，平時我們都不坐的，又環保又健身。」電梯在樓層的最中央，阿秀想，要我我也不坐，還環保，不就是要繞道，懶得走嘛。

妹妹家的門竟然是玻璃的，這有些讓阿秀大驚失色，第一，這不安全，一撞就開；第二，這不是讓外人全看見了嗎？妹妹又耐心地說：「別怕，這門有兩層，根本頂不開。中間層可以起到絕緣的

作用，屋裡的熱氣跑不出去。」阿秀圍著門轉了兩轉，果真透不過去，「還高科技呢！」她調侃道。

　　屋裡很暖，但並沒有很悶的感覺，阿秀不由地打量起房間的擺設。這是一套三室一廳，因為妹夫在北京做過多年外交官，所以收拾得古香古色，很有中國傳統特色。一進大門就覺得到處都是門，因為書房和客房的房門都開在這裡。走過由幾個門構築的一個小夾道，就是大客廳，一下子可以望到陽台，全玻璃的！

　　阿秀欣喜地走過去，就要上陽台，陽台好大，不像北京，就隔出一個突兀的長方塊，這裡是和客廳一樣寬的。不料扯了半天，陽台門卻打不開，妹妹阿憶趕緊走上前，先推了一下小開關，又把門柄拉到與地面平行，然後把門滑開了。

　　好美，阿秀一個箭步走上陽台，感嘆道。遠處是綠的山，雖然堆了些白雪，卻難掩原本的蒼綠。近處的樹已經沒有了葉子，露出虬勁的線條。但不可思議的是，陽台前竟然還有草地，已是初冬天氣，難道這裡的草不怕凍？陽台上擺了一個小桌，幾把小椅，「這裡正好是西面，我們喜歡在這裡看夕陽。」阿憶說。阿秀不由地有些羨慕自己的妹妹，她就是浪漫呀。

　　回到客廳，妹妹細心地把陽台門鎖好，「以前的迷你能源建築不能開門開窗，為了維持室內的溫度，只能靠自身的通風系統把髒空氣送出去，再帶回新鮮的，新一代的可以開了，但我們還是習慣把門窗都關好，這樣省得熱氣跑出去，浪費能源。其實家裡這麼

多電器，還有人散發的熱，只要絕緣效果好，根本不用怎麼燒暖氣。」的確，屋裡並沒有很燥的感覺，但也談不上熱，適宜就是了，阿秀心想，都嫁給外交官了，還這麼省呀，暖氣準保沒開足。

廁所就在客廳的一側，旁邊挨著臥室，這倒挺方便。妹妹把行李箱拿到客房去了，阿秀轉身進了廁所。廁所佈置得很雅致，有微微的清香，馬桶旁放著個木箱子，箱子裡全是木屑。大概就是這香氣吧，真講究。阿秀心裡想。

從廁所出來，妹妹正站在門口笑吟吟地看著她：「姐，知道那木屑是幹什麼的嗎？」阿秀茫然地搖搖頭，「要是大的呢，就往馬桶裡扔一大勺；要是小的呢，就往馬桶裡扔一小勺，這些都是能量。然後呀，人的糞便和這些木屑被沖下去，經過處理就可以製造成可以燃燒的木顆粒，多環保呀！」妹妹說。「別說了，還環保呢，多噁心呀！」阿秀撇撇嘴，對這些稀奇古怪的科技不感興趣，「以前遊牧民族，牛糞、羊糞不都是用來取暖的嗎？」妹妹不以為然地說。

稍事休息，妹妹就開始做晚飯了，阿秀這才發覺，灶台上沒有火，全部都是電磁爐，雖然點火也很快，但畢竟沒有真火那麼旺，「燒出來沒有煙火味。」妹妹解釋說。對阿秀來說，這並不是優點，她覺得要煙薰火燎大爆大炒，那才有生活的熱火勁兒。如今妹妹入鄉隨俗，原來嬌生慣養的她，也拿起了鍋鏟，只不多做菜多是煲湯、煲粥，很少見油煙。見到妹妹苗條的身材，阿秀又有些羨慕又有些心疼。阿憶打開抽油煙機，只覺一股強風向上抽去，卻並

不聞嗡嗡嗡的噪音，「怎麼樣，姐，這機器夠強力吧，也是迷你特意設計的呢，不怎麼用電，幾家共用這通風道。」「那別人家的味道不就全跑你家來了？」阿秀問道。「不會，風是往上抽的，直接排出去了，」阿憶不無驕傲地說：「這迷你建築呀，並不是讓你省錢，什麼都不用，而是統籌設計，從各個地方都要節約能源。你看夏天這麼晒，陽光白白浪費了，房頂上的太陽能就發揮作用了，用熱水、用電，我們全靠太陽能，可省錢了。門窗外都有隔熱簾，這樣又能通風，陽光也照不進房裡來，夏天特別涼快。雖說買房子的時候多花了點錢，可不出幾年就賺回來了。我們從來不用為熱水付錢。要是陽光多，我們還能賣電呢，一年的能源費用幾乎沒有。瑞士人可認這個迷你能源標誌了，這就是品質、環保的保證，雖然貴點，可也特有面子。」

　　阿秀有些憐愛地望著妹妹，這個家裡的小公主，如今說起省錢經來，也頭頭是道，唉，以為她來瑞士享福，看來還是受苦呀。

　　阿憶收起桌布上漂亮的桌旗，又麻利地擺上了餐布和碗筷，她家是開放式廚房，姐倆就這樣邊做邊聊，時間過得飛快。靜謐的夜悄悄來臨，沒有街道上的車水馬龍、喇叭聲聲，沒有鄰居的吵鬧、孩子的叫嚷、寵物狗的狂吠，阿秀享受著這一份寧靜。杯中的紅酒已經斟上，菜湯、燉品也已擺好，妹夫還沒有回來，「工作這麼忙呀？」她問。「今天星期天，哪能還上班呀。這裡很少有加班，他去看他兒子去了，咱們吃。」妹妹答道。

菜很新鮮，雞湯好久沒有喝過這麼濃的了。飯後，阿秀走到陽台，看著月光下略微閃著銀光的瑞士風景，「難怪管瑞士叫什麼世界花園呢，真是很美呀！」她對妹妹說。妹妹正端著一杯紅酒，和她站在一處。陽台沒有包上，無限風光盡收眼底，她有些想家，那裡雖然嘈雜，夏天就是桑拿，但有那麼一股子忙叨、熱絡勁兒。她回身看看妹妹，妹妹也在欣賞著陽台下的景色，一派怡然自得。阿秀輕輕嘆口氣，把手搭在妹妹肩上，心想，如果北京車再少些、夏天再涼爽些，妹妹也會回去吧，到時候，咱也買幢甚麼這勞什子的迷你建築。

度假小木屋

挪威

郭蕾

　　車身輕輕搖晃了一下，然後汽車停了下來。大偉醒了過來，看到駕駛座上的陶赫爾先生推開車門走了下去。一個穿戴嚴實的中年人把寬大的滑雪護目鏡推到頭頂帽子上，從旁側迎過來，兩人老相識般打了個招呼交談起來。

　　大偉把目光投向四周，視野所及之處都被厚厚的「白雪被子」覆蓋著，知道他們已經來到了距奧斯陸四五個小時車程的目的地，陶赫爾夫婦位於亞伊魯地區的山間度假小屋。

　　世界上有些地方真的是人還沒有去過就會莫名地喜歡上的。大偉在清華園讀大學時，身邊的同窗好友選擇去美國留學的不在少數，他卻因為大三時看過一個有關挪威的記錄片而對北歐那片純淨的天空心嚮往之。後來因為導師的挽留，大偉沒有選擇出國留學，繼續在清華讀完了博士。不過，在象牙塔裡待了那麼多年之後，他沒有再次接受恩師的邀請，留在菁菁校園，而是通過競爭激烈的層層面試，進入一間全球聞名的外國企業工作。

　　一年後的一天臨下班的時候，頂頭上司米歇爾把大偉叫到自己的辦公室，用帶著濃重的法國口音的英語告訴他說，有一個常駐國

外的職位公司希望派他去。大偉問：「去哪裡？」米歇爾答：「挪威。」大偉的心情瞬間變得輕盈起來，眼前看到的辦公樓玻璃幕牆也彷彿幻化成了鬱鬱蔥蔥的挪威的森林。

大偉的確和這片北歐的天空頗有緣分。別人覺得拗口難學的挪威語他幾個月便說得有模有樣，挪威人都贊他的發音地道。冬天的寒冷和黑暗，令不少人不堪其苦，甚至失眠、得了憂鬱症，而他卻忙著滑雪、滑冰，樂在其中。雖然妻子因為念書沒有陪他同來，他卻難得地受到不少挪威朋友的照顧。

善良友好的房東陶赫爾夫婦就是其中之一。陶赫爾夫妻倆兩年前退的休，快七十歲了，但絲毫看不出已年近花甲，應該是和二人喜好運動，常打高爾夫球有關吧。陶赫爾先生年輕的時候被公司派到英國工作過幾年，算是和大偉一樣有過常駐國外的經歷，他們夫婦在生活上就格外照顧大偉。大偉的妻子來探親臨走的時候，陶赫爾夫人對她說：「放心吧，我們會像對待自己的孩子一樣照顧好他的。」他們一點兒也沒食言，常常招呼大偉到家中小坐，喝杯咖啡，聊聊天。陶赫爾夫人還時不時做點好吃的喊大偉來分享。聖誕節更是不忘專門給大偉準備一份禮物，並請他加入家人聚會的聖誕大餐。

像很多挪威人一樣，陶赫爾夫婦很懂得享受生活。他們常常外出山度假，有時去風情獨特的非洲，有時去陽光充足的南歐。當然，他們更喜歡去的是自己位於山間的度假小屋。這次他們便是特地帶了大偉同來的。

「嗚……」屈身在車廂後部的斑點狗穆穆發出斷續的哼哼聲，似乎又在問「到了沒有」。大偉學陶赫爾的樣用挪威語安慰了牠兩聲。陶赫爾夫人回過頭來笑著說：「睡醒了？陶赫爾正在聯繫雪地摩托車，很快就要到度假小屋了。」大偉問：「汽車開不到山上去了嗎？」陶赫爾夫人回答說：「現在雪很厚，確實開不了。不過即使是夏天沒有雪，汽車也是不可以開到山上去的。」「哦，為什麼？」「是為了保護地面的植被不受車轍碾壓之苦。夏天，我們就走上山去，冬天，就要靠雪地摩托車了。」

這時陶赫爾已經走回到汽車跟前來了，示意兩人下車，開始往雪地摩托車上搬滑雪板等行李。大偉還是第一次見到這種雪地摩托車，他仔細地觀察了一下。其實原理很簡單，就是把從前古老的「狗拉雪橇」轉換成了現代版的「摩托拉雪橇」。由於雪橇具有如「雪上飛」一般的「輕功夫」，的確大大避免了汽車沉重的鐵甲殼對地表植被可能造成的破壞。

他們在林海雪原上「飛」了二十來分鐘的樣子，便來到了陶赫爾夫婦的山間小屋前。進門把行李安頓下來，大偉就環視起這棟不大的度假屋來。以前就聽陶赫爾夫婦說起過，這棟度假屋是他們自己花了好幾年的工夫斷續建造起來的。挪威人是有自己建造木屋的傳統的。這是一座非常具有挪威傳統特色的全木式結構的房屋。室內從屋頂到地板全都是木質的，那天然的美麗紋理和柔和的顏色給人帶來舒適、溫馨的感覺，透出獨特的復古鄉村風情。房頂是

「人」字形的，但最高處也並不很高。這讓大偉想起以前在大學的合唱團裡，和當時的女朋友（後來的妻子）一起唱俄羅斯歌曲《紡織姑娘》時，她曾經問他一個傻傻的問題：「為什麼歌詞裡要說美麗的紡織姑娘住在那『矮小的屋裡』呢？」那時他以為，那是生活在高大的水泥森林裡的現代人的浪漫想像。現在，站在真正的小木屋裡他知道，那是因為有著人字形房頂的矮小木屋可以更好地保暖禦寒。而且這棟度假屋傍坡而建，也因地制宜地利用斜坡擋風保暖，體現了樸素的節能理念。

想到禦寒，大偉才感到一股徹骨的寒意正在一點一點地滲入身體裡。再看陶赫爾，老人家已經在他發呆神想的當兒，把柴火放進寬大的壁爐裡點燃了。一股清新的木香和著幾縷薄煙騰地升騰起來，不時夾雜著木柴燃燒發出的劈啪聲。原本靜寂的木屋彷彿從沉睡中醒來，頓時充滿了無限活力。「這裡可沒有奧斯陸那樣的電取暖設備。」陶赫爾夫人微笑著指指壁爐說：「這兩天我們就全靠它了。」

來不及休息，陶赫爾就從房間裡拿了兩隻大桶出來對大偉說：「走，得趁著天還沒黑，先去湖上把水打上來。」「咦？」大偉甚感驚奇，問：「停水了嗎？」陶赫爾笑得很燦爛，說：「小夥子，這兒沒有自來水。不僅沒有水，還沒有電，我們要過兩天原始生活嘍！」這確實大大出乎大偉的意料。在大偉的想像中，挪威是一個富有國家，挪威人的度假小屋，那就是讓普通中國人羨慕不已的「別墅」啊，即使不至於極端豪華奢侈、應有盡有，也至少不會缺

這少那呀。沒水沒電,那還不成了偏遠農村了!不過,大偉轉而一想,對於過慣了現代生活的人來說,倒也別有一番情趣吧。

打水的湖就在小屋下面不到兩百米的地方,不過因為積雪很厚,因此走起路來還是比較費勁的。路上他們發現了一些麋鹿的腳印和糞便,但是沒有看到牠們。陶赫爾把不遠處的一個地方指給大偉說:「看,那就是麋鹿休息的地方。牠們冬天就靠吃樹皮和樹上長的一種木耳為生。」大偉說:「哦,沒想到還有這麼一群鄰居啊。」

大偉和陶赫爾來到開闊湖面的冰面上,先用鐵鍬鏟開一片雪,再用鑽冰工具將厚厚的冰面鑿了個洞,就可以從這裡取水了。陶赫爾說,他們有時也會化雪水用,直接把雪裝進水壺裡煮,那就更加天然「原始」,充滿野趣了。大偉想到「方便」的問題,請教陶赫爾道:「那衛生間的抽水馬桶怎麼工作呢?」陶赫爾說:「不存在這個問題。因為度假屋裡沒有安裝抽水馬桶。廁所設在室外,條件非常簡陋,不過,我敢說就如廁時的風景來說,它是五星級的。哈哈!」

打水回來,巧手的陶赫爾夫人已經利用帶來的半成品食物加工好了豐盛的晚餐。他們三人加上斑點狗穆穆經過一路奔波都已饑腸轆轆,便盡情享用起來。這是真正的燭光晚餐,因為沒有電燈,只點了蠟燭。光影朦朧中,大偉恍然回到了久違的童年時光。那時,他住在鄉下奶奶家,吃的是沒用化肥、農藥和催熟劑的綠色蔬菜,

喝的是清冽的井水。母雞在寬敞的庭院中悠閒地踱步，牛羊在綠油油的山坡上吃草，不停咀嚼。鄉間的土壤和空氣都還保持著大自然原本的模樣，不曾被工業化大生產的潮流席捲。幾十年的經濟巨變中，人們漠視那些冒著黑煙的煙囪，劇毒污水流進河道，大量人口湧入城市，到那裡找尋他們的幸福夢想。然而此刻，在這座復古的度假屋裡，大偉明白，經歷過經濟高度發展的挪威人追求的幸福夢想就在這返璞歸真的小木屋裡，遠離現代文明，回歸人與自然的高度諧和。

飯後，陶赫爾找出兩雙「鞋」來給大偉看。說是鞋，可算是大偉見過的最奇怪的鞋了。陶赫爾介紹說，這種鞋挪威語叫做「特魯格」，是專門用於在雪地上行走的，為了增加腳底與雪面接觸的面積，減少單位面積內的壓強，這種鞋子的鞋底特地放大到正常鞋底的數倍。因此大偉在心裡暗暗地叫它「雪地大腳」了。它是用木片和藤草編製而成的，使用時，把它穿在正常鞋子外面就行了。大偉一時興起，決定和陶赫爾一起去外面試試「雪地大腳」。

挪威的冬天，天黑得比較早。大偉他們出門的時候，天已經黑了。不過，因為沒有都市霓虹的對比，加上白雪的反光，倒也並不覺得非常的黑。大偉跟著陶赫爾穿過一小塊開闊地，來到一個小山坳上。四周寂靜無聲。天地顯得無比廣闊。天空看起來像是圓弧形的，覆蓋著地面，難怪中國古代的先人有「天圓地方」的說法。天幕中懸掛著無數亮晶晶的小星星，就好像是天宮中的魔術師不小心

弄撒了他魔法袋中的銀光粉屑似的。雪地在夜空的照耀下，發出淡淡的藍瑩瑩的光，充滿了奇妙的夢幻感。一老一少兩個人在這令人震懾的美景前噤了聲，好一陣子誰都沒有說話。

　　也許因為與童年時在奶奶家看到的夜空相似，大偉又想起了那個遙遠的家。此刻在挪威純淨的天空下，他彷彿和童年的自己站在了同一片夜空下。

度假小木屋傍坡而建，因地制宜地利用
斜坡擋風保暖，體現了樸素的節能理
念。（郭蕾提供）

為了一個燈泡

德國

穆紫荊

　　清晨的太陽還剛剛升起，美嵐便已經開車行駛在了去上班的路上。這是週一，每個禮拜裡的第一天也是美嵐所在的店裡面所推出每週特價的第一天。平時，總有那麼一兩個家庭主婦或者是受了行動不便的老伴之委託，手裡端了張條子的老翁來等開門搶購那為數有限，賣完為止的特價商品。就因為價廉物美的東西人人想要。

　　離店開門還有差不多半小時的時候，美嵐便已經跨進了店裡。她看見上週六上班的同事已經為她準備好了數十個擺有特價商品的小滑輪貨櫃。於是便放心地開始先換鞋換衣。然後才去查那些小滑輪貨櫃。只見這個禮拜所推出的特價商品，除了食品、護膚品、清潔品、醫藥品外，還有一項比較特別和平時少見的商品——白熾燈燈泡。

　　也就是大約兩三年前吧（二〇〇九年三月十八日），在歐洲的二十七個盟員國通過了一項決議[1]：從當年的秋天（二〇〇九年九月一日）開始強制所有歐盟成員國裡的的公民使用節能燈。目的據說一是為了節省能源，二是為了減少二氧化碳。為此，在歐洲被普遍使用習慣了的傳統燈泡要淘汰了。而對商業部門來說　，具體

的步驟就是從二〇〇九年的九月一日這一天起，不可以再銷售一百瓦以上的傳統燈泡。一年後的同一天，也就是二〇一〇年九月一日開始，不可以銷售七十五瓦以上的傳統燈泡。再過一年以後的同一天，也就是二〇一一年九月一日開始，不可以銷售六十瓦以上的傳統燈泡，然後便是再過一年，到了二〇一二年九月一日起，便不可以銷售四十瓦和二十五瓦以上的傳統燈泡。也就是從那一天開始，傳統的燈泡──白熾燈便永遠從市場上消失了。

商家們必須搶在這些限制銷售日之前，把相應的產品盡可能快和盡可能全部地通過各種手段銷售一空。這特價傾銷，當然便也是其中的手段之一。美嵐看著小滑輪貨櫃裡的白熾燈燈泡，這是她來店之後所遇到的第一批混合了各種瓦數的庫存白熾燈燈泡。心想會有多少人來買呢？

一般來說，像類似的情況，如果是放在中國的話，那可能早就被一搶而空了。中國人喜歡囤貨，說米要漲價了，便囤米；說油要漲價了，便囤油。當日本的海嘯和地震導致核電站被損以後，中國人一窩蜂地去搶著囤鹽。所以，美嵐本以為，這一小滑輪車的白熾燈燈泡，很可能不到一上午便也會被搶個精光吧？

可是到了下午的時候，一小滑輪貨櫃的白熾燈燈泡，並沒有減下去多少。那些在外表看起來始終貌似很悠閒的德國人，一點都沒有出現對白熾燈燈泡即將被淘汰而引發的搶購慌。即便是有那麼一兩個正好需要買燈泡的，也只是拿起了一個而不是十個二十個。雖

然貨櫃上的節能燈也沒有什麼人去特別地買，然而，即將被淘汰的白熾燈燈泡，更沒有人去特別地搶。似乎這根本就不是一件值得去注意的事情。

美嵐不由得和一位女顧客聊了起來，因為此時對方的手裡，正拿了一個壞掉的白熾燈燈泡在尋找新的替代品。

美嵐問：「您在找什麼？我可以幫您嗎？」

對方答：「我在找一個和這個一模一樣亮的燈泡。」

美嵐一看對方手裡拿著的是一個六十度的白熾燈燈泡。於是便說：「現在您可以有兩種選擇，一種是再買一個和這個一模一樣的，我們現在正在特價傾銷，因為到了今年的九月一日，像您現在這樣的就不准賣了。第二個選擇是您現在就換節能燈，亮度也和現在的一樣。」一邊說著，一邊很快地美嵐便從節能燈貨架上拿了一個六十度的節能燈燈泡給對方。

「它到底可以省多少電？」

「比您原來的那個省百分之八十。」

「可是它卻是比普通的貴多了。」婦人的眼睛看著燈泡上面的價格標籤。

「是貴不少，可是它的壽命也長，是原來的十倍多呢！」

「那到底可以省多少電呢？」

美嵐想，這我怎麼說得上來？沒辦法，只好用上了老伎倆，把自己的丈夫給搬出來做擋箭牌：「我丈夫曾對我說過，說我們家如果全

部都換了節能燈後，一年至少可以省近百歐元。」這話是不錯的，只是如果要是到了那婦人的家裡變成無效，那也不算是美嵐說錯。

沒料到那婦人聽了很高興。「哦！是嗎？謝謝您！那我就買這個貴的了。」看來她好像是沒丈夫的。

美嵐慶幸。

然而對方又問：「請問，我這個舊燈泡應該扔到哪裡去？」

美嵐明白那婦人的意思，德國的垃圾分類很嚴格。像這樣的燈泡不能扔普通的生活垃圾桶，也不能扔塑料回收桶。當然紙張回收桶也同樣不能扔。想了一下，只有直接送到城市的垃圾分類中心去。那裡有專人負責指點你可以把手中的東西扔到哪個廢物筐裡去。美嵐為此就跑過那裡並且扔過一個電熨斗、一個電熱水壺和一個電視機，當然都是壞掉的。

於是美嵐便說：「您知道城市裡的垃圾分類中心嗎？您可以扔到那裡去！」

對方說：「為了一個燈泡，我要專門開車跑那裡嗎？」

美嵐說：「當然不必，您可以放在車內，何時路過了，何時去扔。」

「是了，也只能這樣了，在我的車內，還有一個舊書包和幾個舊衣架，也是早就要到那裡去扔的，卻始終忘記，現在又多了一個燈泡。我必定要專門跑一次了。否則我的車子便成了垃圾車了。」

婦人拿了那一個節能燈燈泡付了錢後走了。美嵐轉過身來，想

像著，如果每家都有一堆傳統燈泡要扔，那垃圾處理中心便會出現一個燈泡山。想到這裡，她覺得好好笑，由不得地在臉上開出了一朵花。為了一個燈泡，專門跑一次垃圾處理中心，也只有這樣認真的德國人，才會擁有如此乾淨的德國環境。

一天下來，小滑輪貨櫃裡的傳統燈泡並沒有賣出多少，反倒是貨架上的節能燈泡在漸漸地減少。臨近下班的時候，郵遞員送了一張地方報進來，美嵐看到了上面有一篇關於節能燈的報導，說是根據專家的計算，節能燈的推廣，在二十年之內，全歐盟二十七國所加起來的用電節約量可有八百億千瓦時。相當於比利時全國一整年的用電量。而全歐盟每年為此的二氧化碳排放量也可以每小時減少三千二百萬噸。她把這三個數字在腦子裡面過了一過，心想，下次要是有顧客問起，那自己不就更有得說了不是？

一路回家，腦子裡面還都是有關燈泡的事情，是啊，一年下來，一個燈泡到底可以省多少電呢？婦人的問題在下班後竟然成了她自己的問題，於是新一輪的拷問丈夫的智力便開始了。最後做丈夫的拿出了一個由歐盟所提供的標準答案，說是用節能燈泡，每個家庭每年可節約電費一百六十六歐元。即便是節能燈泡的價格較高，把價格差額扣除以後，每個家庭仍可每年節省六十歐元電費。

從此以後，美嵐便盼著家裡的那些傳統白熾燈燈泡一個個都快點自動壞掉。

冰島地熱的體驗

▌荷蘭

丘彥明

二〇一一年六、七月，一償夙願，唐效與我帶著小姪兒與好友夫婦，飛臨冰島，租了一輛四輪驅動的越野車，在這個島國做了一次深度旅遊，住處分別是出發前研究旅行路線時，預先安排訂妥的旅館、度假村或是附帶廚房的公寓。

臨近極地的北歐寒冷國度，房屋建材必定特別堅實保暖吧，見到冰島的住屋時愕然了！屋頂薄如一片鐵皮、硬塑膠料製的牆板、所有窗戶不單面積大，而且居然都是單層玻璃。懷疑眼花了，細看並觸摸，確實簡約無誤。原來這裡房屋幾乎隨時維持暖氣。踏進屋裡，每戶人家第一件事就是脫鞋，卻不穿拖鞋，直接踩在清潔、暖和的地板、地磚上，因為家家裝設地暖，這在歐洲是極難見到的現象。每家屋主遞交租房鑰匙時，總是殷切誠懇地叮囑：「水、電、氣隨便用，出門時暖氣就開著別管，我們使用地熱，費用非常便宜。」

一日在首都中心散步，經過一條挖開正在修整的道路，發現路面底下佈滿粗大的地熱管，得知貫穿道路下方通往家家戶戶。因此，冰島不單每家人有地熱可使用，連主要道路都能因地熱而變

暖，冬日下雪不必灑鹽、鏟雪，可真羨煞其他北地之人。

　　地熱是來自地球內部的一種能量資源。地核散發的熱量透過地函的高溫岩漿傳達至地殼，這種熱能即地熱能，簡稱地熱。

　　冰島，位於大西洋中脊上，擁有二百至三百座火山，其中四十至五十座為活火山。溫泉數量亦多，為世界之冠，約有六百個，當中二百五十個為鹼性溫泉。由於這樣特殊的地質，勘探出島國現今共有高溫地熱田和地熱區二十多處，開發較多的地區大部分集中於西南部和首都附近，以及東北一些地方。資科顯示，雷克低溫熱水田、斯瓦勤格高溫熱水田，所產630°C～128°C的熱水供應十五萬首都居民的生活用水和房屋供暖，尼斯雅維勒和魁瓦歌帝高溫熱水田，所產260°C～380°C高溫熱水一部分供暖，其餘用在發電。

　　旅遊冰島期間，刻意在著名的藍湖（Blue Lagoon）停留一天泡溫泉。露天浸泡於方圓三公里藍色奶汁般、攝氏三十八度恆溫的溫泉裡，享受收集地熱能凝結出的藍湖水。藍湖座落於灰黑火山融岩環繞中無人煙的地帶，只看見斯瓦勤格地熱發電廠與其數根巨大煙囪不停地噴發白色煙氣。發電廠汲取海水經地底岩漿而變成超高溫的熱水運轉渦輪，產生蒸汽供加熱系統運作；原本用來發電的熱水降溫凝結後注入周圍低窪火山岩地，意外將岩層中的集些礦物質溶解，產生夢幻般藍色的湖水，可謂地熱運用過程中的廢物利用，卻成了世界上最大的露天溫泉，觀光客趨之若鶩，為冰島賺取許多外匯。

冰島收集地熱能凝結出的世界最大露天
溫泉「藍湖」。（丘彥明提供）

三十年前冰島得仰賴歐洲大陸進口燃油，一九七〇年代中東危機讓該國通貨膨脹非常厲害，嚴重影響人民生活支出。為了實質經濟利益，政府開始致力開發地熱，通過幾十年努力，終於脫離石油的綑綁，成為全世界唯一暖氣、電力百分之百由再生能源供應的國家。

　　冰島總統葛里森姆在接受訪問時說，該國大規模利用地熱，比其他任何地方都有效率，乾淨的地熱能提供家用暖氣，每十年就省下國家一年的總收入。估計三十年地熱能的使用已為冰島節省八十二億美金的花費，同時還減少了百分之三十七二氧化碳的排放量。目前，冰島全七座地熱發電廠，供應百分之八十家庭的熱水、暖氣能量與四分之一全國用電；如今更加強開發技術，準備向世界輸出更多的能源。而開發的水力與地熱能還不到蘊藏量的二成。

　　在冰島旅遊充分體驗到家家地暖、戶戶溫泉的享受，也看到了因地熱能使用而呈現的靜美環境，無處不在。

　　地熱能量以熱力形式存在，也是引致火山爆發及地震的能量。許多小鎮、鄉村因此每個月有警報試驗，警報一響，人們立刻往安全的地方奔。因為火山爆發，會造成冰川融化、土石流、地震、海嘯等現象，危及人身安全。

　　地熱豐富有其優點也有缺點，上帝總是公平的。對於地熱缺點，冰島人盡人事地防範；對地熱優點則盡量開發，讓它為人民創造更好的生活條件，為國家贏取更多的財富利益。

家有壁爐好溫馨

西班牙

張琴

　　追溯壁爐的起源，很難講甚麼時期甚麼式樣的取暖和灶台設施算是壁爐的原形。當人類把火引進室內用於燒烤和取暖，就自然形成了圍住燃料而生活的生存方式。

　　西方大凡獨立居住的家庭裡都有壁爐，別墅的客廳自然少不了這種取暖設備，一般家庭實用的壁爐，其結構普遍較為簡易。壁爐的功能除取暖之外，作為家庭裝飾已非常美觀，既減少使用空調，又環保節能。所以，西方家庭在冬季只要不是冷得受不了，一般不會使用空調，以馬德里而論，室內溫度大約在攝氏十到十二度。即使在炎熱的夏季，只需要把門窗關嚴實，也不需要空調，室內溫度在二十七度上下。儘管外面溫度很高，只要待在房間裡也會感覺很涼爽。

　　每到冬天，一家人圍著壁爐看電視、聊天，性情之中品味一下熊熊的火焰燃燒，再往火堆裡放上幾塊紅薯或是甚麼可以燒烤的食物，邊吃邊逗該是多麼浪漫多麼溫馨的氛圍。

　　根據西方的歷史記載，壁爐雛形則可以追溯到古希臘和古羅馬時代。那時期的建築與文明對西方現代建築與文化有著深遠的

影響。 古希臘和古羅馬的建築、裝飾主題總與人們的生活緊密相連，宗教、體育、商務和娛樂這些內容都在屋頂、牆面、地板等的美妙設計中反映出來，同時人們對火的利用主題也會在這些雕刻和壁畫中反映出來。

到了中世紀，早期的基督教與拜占庭教堂及世俗性建築僅留下了一些遺跡和廢墟，使得室內研究成為一件極為困難的事情。城堡成為歐洲封建時期最重要的建築形式，城堡中房間的牆一般都由裸石建造，地面鋪著裸石或木板，大廳的中央可能是一個燒火用的爐床，屋頂上常有煙道，而壁爐和煙囪由此逐漸明顯起來。

常用的壁爐相當簡單，沒有任何裝飾，只是依靠在外牆或中間的某個內牆，用磚或石材砌成。玫瑰戰爭（Guerra de las Rosas 1455-1485）之後的英國都鐸（Tudor）王朝進入了一個政權鞏固的繁榮時代，經濟的穩定和發展促進了文化特別是建築業的興盛，形成一種由中世紀建築風格過渡到向更加精緻的帶有古典裝飾的新的結構體系過渡的新時尚，這就是文藝復興樣式（Estilo de Renacimiento）。石材或磚這些新的建築材料被用來重建原有的木構建築，這些用經久耐用材料構築的建築就容易被保留下來，才使今天有了相對具體的實物留存。

由於堅固建築材料構築的世俗建築從十六世紀開始被保留下來，由此見證了歐洲住宅室內裝飾的發展歷史。在中世紀的住宅中，中央灶台是唯一給房子供暖的設施。隨著住宅房間的增多和功

能的日趨複雜，專用的取火採暖的壁爐就從爐灶的功能中被分離出來，逐漸成為取暖設備的主導。壁爐的位置被重新確立而成為房屋室內空間的中心。到了都鐸王朝末期，中央灶台就都已普遍被壁爐所取代。

更重要的是，此時的壁爐開始成為室內裝飾的核心，直到十六世紀中葉，文藝復興興盛時期，隨著社會和個人財富的積累和古典知識的廣泛傳播，設計開始從相對簡單形式發展出日益複雜繁瑣的風格。壁爐越來越具有裝飾性，出現了文藝復興式樣的各種細節。

從十六世紀到二十世紀中期，壁爐的發展從人們利用火的歷史，到新的能源：煤炭、煤氣和電在壁爐上實現，使得壁爐的利用更加高效、舒適和方便。同時壁爐也一直處於室內裝飾風格的核心位置，並產生了多種顯著的樣式：文藝復興式、巴洛克風格和現代風格等等，這些壁爐的樣式和建築樣式、室內裝飾風格密切聯繫，成為室內風格最重要的表現部件。同時功能的不斷改進還反映在壁爐設計上，使壁爐越來越實用精美。它不僅提供給人生理的舒適，更是給予視覺上的享受。人類歷史上沒有別的發明像它這樣將實用和美觀有效地結合在一起。各種各樣的壁爐傳達著各個時代的人們的生活觀念與時尚觀念。

壁爐這個室內空間的取暖設施，社會的發展變遷凝聚在其身上的實用功能已逐漸退居次位，而逐漸演化成為一種身分、地位與格調的象徵。社會風尚的變遷，材料與技術的革命，在壁爐這件器

物上表現十分明顯。壁爐的演化發展，不僅是生產關係和生活觀念發展變化的縮影和表徵，同時也成為時間駐留的容器，承載著珍貴的社會信息。社會各階層的人們在壁爐旁棲息、工作、生活，演繹出人生的精彩片段，壁爐關係著愛、溫暖和友誼。當人們觀賞壁爐，停留在壁爐上的時間痕跡讓我們定能閱讀到豐富的歷史與文化的信息。

　　西方家庭壁爐的燃料一般為實木，有的是使用工廠所留下的邊角料，有的則向鄉村訂購整卡車小樹幹燃料，另外就是研發的一種桔桿與木屑做成的燃料，一般家庭人口不多，所用的是最後一種壓縮木屑假樹幹燃料，不但方便，而且非常經濟。圍著壁爐觀賞真實火焰的跳躍，享有無限溫馨之感！採用人造樹幹燃料的環保性是燃燒時無味、安全和高熱能；況且，煙道口安有活動閘門，使用時打開，可以調節火焰大小，或遇到大風關閉閘門，避免煙回流房內。若要壁爐達到燃燒效果，其口端的高度和寬度，以及其進深都有一定的比例，此外，煙囪必須高出屋脊二米以上，這樣，在高空無阻的情況下，煙囪的抽風和排煙率才真正有效。

CHAPTER 2 行

英國電動汽車發展現狀及前景

中國

文俊雅、童威

　　英國是全球最早提出「低碳經濟」的國家，很多人都在關注它將拿出什麼具體措施來兌現二○○八年《氣候變化法》（2008 Climate Change Act）所規定的到二○五○年減少溫室氣體排放百分之八十的目標。減少交通運輸業污染是其中重要一環，英國大約百分之二十二的碳排放來自於交通，其中百分之七十來自私家車。早在二○○七年，英政府對低碳汽車的一項調查顯示，除應用其他低碳技術和轉變人們行為習慣外，只有通過使用電動汽車才能實現交通運輸業減排百分之八十的目標。然而，電動汽車廣泛推廣有個基本前提，那就是利用低碳資源發電的比重需大幅提高。

　　電動汽車之於英國可謂淵源久遠。一八七三年，史上第一輛真正意義上的電動汽車正是誕生於此。隨著電池技術的突破，越來越多人的目光再一次投向了這充滿商機、有效減排和減少對石油依賴的電動汽車。英政府積極推動發展電動汽車，從二○一一年一月一日起，總計斥資四千三百萬英鎊對九款符合條件的電動汽車進行補

貼。顧客購買相關轎車會獲得百分之二十五的折扣，每款轎車最高可獲得五千英鎊補貼。這九款電動車來自英國歐寶─沃克斯豪爾、梅賽德斯‧賓士、標緻、雪鐵龍、雪佛蘭、三菱、豐田、日產等全球知名汽車廠商以及印度的塔塔（Tata）汽車公司。目前，在這九款相關車型中有三款車可以立即交付使用，其他車型擬在二〇一二年初之前陸續投放市場。政府還表示，另外需要在五個地區興建充電站。

雖然電動汽車估計在二〇二〇年以前對節能減排起不到關鍵作用，有識之士卻認為，長遠起見，「低碳汽車革命」勢在必行。為更好瞭解這場意義非凡的「低碳汽車革命」，本文將首先對電動汽車進行客觀分析，然後闡述英國及歐盟所施行的電動汽車政策，最後將展望英國電動汽車產業的發展前景。

對電動汽車的客觀認識

電動汽車的發展概述

電動汽車的雛形最早出現在十九世紀上半葉。隨著蓄電池技術的進步，歐美國家在十九世紀末二十世紀初開始廣泛應用電動汽車，當時的規模遠在蒸汽機汽車和內燃機汽車之上。二十世紀二十年代之後，內燃機技術的大幅提高和石油的大規模開發成就了內燃

機汽車時代的到來。電動汽車則因為電池重量大、能量密度低、充電時間長、續航里程和使用壽命短以及製造成本高等原因逐漸淡出人們的視野。

二十世紀七十年代兩次石油危機之後，能源安全與環境保護的雙重壓力迫使發達國家重新審視替代能源的重要性。電動汽車重新得到關注，並演變為一項全球關注的課題。

由於完全由蓄電池驅動的純電動汽車，其性能／價格比長期以來都遠遠低於傳統的內燃機汽車，難以與傳統汽車相競爭，上個世紀九十年代以來各大汽車公司都著手開發混合動力汽車。日本豐田公司在一九九七年率先向市場推出「先驅者」（Prius）混合動力汽車，在日本、美國和歐洲各國市場上均獲得較大成功，累計產銷量已超過二百萬輛。隨後日本本田、美國福特、通用和歐洲一些大公司，也紛紛向市場推出各種類型的混合動力汽車。

此外，應用十九世紀英國人格羅孚提出的氫和氧反應發電原理，在二十世紀六十年代，以液氫和液氧發電的燃料電池問世，由美國UTC公司首先用於航太和軍事用途。近二十年來，由於石油危機和大氣污染日趨嚴重，以質子交換模式為代表的燃料電池技術，受到世界各國普遍重視。各大跨國汽車公司紛紛投入鉅資，研發出各種類型的燃料電池電動汽車。

電動汽車的四大類型

1、純電動汽車

　　純電動汽車是指完全由動力蓄電池提供電力驅動的電動汽車，目前市面流通的非豪華車型的續航里程為八十至一百二十英里（一百三十～一百九十公里）。事實上，續航里程還會受駕駛習慣、路況和附屬設施（如暖氣、空調等）使用情況的影響。

2、混合動力汽車

　　混合動力汽車採用內燃機和電動機兩種動力，無需充電，像豐田「先驅者」（Prius），帶有一個小型、可在駕駛中獲得充電的蓄電池，應用這些電力，汽車可多走數英里。

3、充電式混合動力汽車

　　充電式混合動力汽車能在電力和化石能源間進行切換，它通常內置一個蓄電池，等於在混合動力汽車上增加了純電動行駛工況，並且加大了動力電池容量。使汽車採用純電動工況可行駛十～四十英里（十五～六十公里），超過這一里程，即必須起動內燃機，採用混合驅動模式。它的電池容量約是純電動汽車電池容量的百分之

三十至百分之五十，是一般混合動力汽車電池容量的三～五倍，可以說它是介於混合動力汽車與純電動汽車之間的一種過渡性產品。

4、燃料電池電動汽車

燃料電池電動汽車本身可利用燃料（如氫等）自行發電，不需要接入電網充電，補充燃料的方法與加油相似。與其他電動汽車比起來，燃料電池汽車具有補充燃料快、續航里程長的優點。可是一般認為燃料電池產品在未來十年內都不具備價格競爭力，在英國只有少數的幾個補充燃料供應點。

電動汽車的五大特點

1、效能高

電池加電動機模式的效能要比化石能源汽車所用內燃機高。電動汽車電池效能約百分之八十得到利用，而內燃機只有百分之二十發揮作用，其它大部分都作為熱能浪費了。

2、低空氣和噪音污染

電動汽車本身不存在廢氣污染的問題，因此廣泛使用將能提高人群密集地區的空氣質量。它們的碳排放主要發生在所用電量的發

電過程中，就英國現有電網而言，電動汽車的碳排放相當於最有效的柴油汽車，比其它化石能源汽車平均少百分之三十。此外，電動汽車的碳排放還包括車身和電池的生產和處理。據估算，生產電動汽車電池的碳排放量比製造化石燃料汽車的還高。

　　如果時速控制在三十英里（五十公里）以內，電動汽車幾乎無噪音；超過此速度，輪胎的摩擦聲才清晰可聞。然而，車輛完全靜音行駛會對行人安全造成威脅，製造商正在試驗給低速行駛的電動汽車增加人造聲。

3、續航里程短

　　續航里程的有限性是令用戶對電動汽車望而卻步的主要原因之一。製造商的當務之急是改進儲能技術，在力求降低電池體積和成本的同時，還要提高汽車的續航里程。充電式混合動力汽車就是解決續航里程問題的一種方式，它最多能以電力模式行駛四十英里（六十公里），如沒有充電條件，更遠的行程則靠化石燃料完成。據統計，在英國百分之九十五汽車的單次行程都在二十五英里（四十公里）之內，並產生百分之六十的汽車碳排放。

4、節省使用開支

　　以目前的電價計算，電動汽車走一百六十公里僅用二鎊的電費，而汽油車需花十至十五鎊。

5、電池生產成本過高

　　能支持一百六十公里續航里程電池的製作成本相當於一輛小型汽油車的價格，且電池每隔五到十年還需要更換。隨著電池逐步批量生產，價格可望大幅下降，有廠商預言電池價格五年內將減半。

6、需配套與電動汽車同步的充電網點

　　電動汽車電池需在三千瓦的電源上充電八個小時，方有行駛一百六十公里續航里程的電力，可用電源插座或室外充電裝置充電。生產商希望電動汽車早期的用戶都有在家通宵充電或在工作場所整天充電的條件。出於安全考慮，建議使用單獨電路專門插座充電，在車庫裡安裝這些裝置需花費五百英鎊。

　　毫無疑問，隨處可見的充電站可增加用戶開電動汽車作長途旅行的信心。目前尚不清楚需要建設多少個公共充電站方可滿足電動汽車的逐步普及，或者該由誰來出資興建並維護這些設施。街上安裝一個帶收費系統的充電裝置成本超過五千英鎊，其中部分花銷在施工許可申請上。英國基礎建設規劃方面的問題通過現行的一些試驗項目可協助解決，而關於充電站的統一標準，歐洲方面正在醞釀。

　　二〇一一年新推出的幾款純電動汽車具備快速充電的能力，它們在不到三十分鐘內就能充足跑一百三十公里續航里程所需的電

力。充電站可設置在一些商業場所，如高速公路服務區、大型購物中心等，每個充電裝置耗資超過四萬英鎊。

英國和歐盟等所施行的電動汽車政策

電動汽車市場尚處於初級階段，以英國為例，全國共計二千八百五十萬輛汽車中只有幾千輛是純電動汽車，且大多數都在倫敦。電動汽車作為尚處於發展初期的戰略性新興產業，在政府和企業的共同推動下發展。一方面，政府從政策法規、配套基礎設施和資金等方面給電動汽車的研發、改進和普及創造條件；另一方面，主要汽車集團和研究機構投入大量的研究人員和經費，不斷提高電動汽車性能，使其更好滿足市場需求並具備更強的競爭力。

從二〇一二年起，歐洲對限制新車平均碳排放的監管將逐步到位，並以資金刺激生產商研發電動汽車的積極性。二〇一一年，歐洲幾大生產商相繼推出電動汽車，中等車型價位在二萬至四萬英鎊之間。電動汽車用戶充電的途徑包括在家裡、辦公或公共場所的停車場。二〇一〇年五月，英國《聯合協議二〇一〇》（Coalition Agreement 2010）承諾為電動汽車建設全國充電網絡。下面介紹影響英國電動汽車發展的重大政策。

歐盟政策

為限制新車的平均碳排放，歐盟二〇〇九年四月通過了法規，規定了碳排放目標，從二〇一二年起逐步實施，這意味著廠商如果不遵守規定將被罰款。主要內容包括：所有純電動汽車的尾氣排放被核准為零（這裡不包括發電的碳排放）；目標的推進將逐年加緊，到二〇二〇年實現比二〇〇九年減少尾氣排放百分之四十的目標（此目標有待進一步斟酌）；貨車在不久的將來也將被納入管制範圍。

在二〇一六年前，將不單針對每一輛車進行核算，而是根據生產線進行核准。因為，這是為了保證製造商在短時間內可以繼續生產超過排放標準的車，只要他們整條生產線達標即可。這樣意味著製造商生產更多的低排放車輛以「中和」其整條生產線的排放值。只有純電動汽車和充電式混合動力汽車符合最低排放標準，這些措施將促進電動汽車技術的開發。

英國政策

二〇〇九年五月，在徵得英國工業界的認同的情況下，新型汽車創新和增長小組（New Automotive Innovation and Growth Team）制定了從現在到二〇五〇年電動汽車發展計劃，指出汽車技術發展要求，以實現減排目標。該計劃表明，隨著技術進步，各種低碳汽車在二〇五〇年前的各個時期將大批生產並投放市場。在

現階段，繼續提高傳統汽車內燃發動機效率，同時，推廣混合動力汽車，並大量示範純電動汽車；二〇一五至二〇二〇年期間，進一步開發混合動力汽車，包括充電式混合動力汽車，期望電能儲存技術實現重大突破，並就氫氣儲存和燃料電池汽車進行示範；到二〇二〇年，儲能技術進一步提高，純電動汽車大量投放市場，燃料電池汽車示範進一步深入；在二〇二〇至二〇二五年期間，燃料電池技術和氫儲存技術得以突破，實現燃料電池汽車廣泛應用。

1、電動汽車行業的主管部門

英國交通部（Department for Transport）和商業創新技能部（Department for Business, Innovation and Skills）主管電動汽車發展的相關業務。從二〇〇七年起，這兩個部門聯合推出一系列舉措，承諾投資四億英鎊促進開發和普及超低碳汽車，一點四億英鎊資金已到位，用於英國技術戰略委員會「低碳汽車創新平台」，該平台負責利用政府資金支持研究、開發和示範低碳汽車技術，這勢必促進工業投資，共同應對技術挑戰。這些低碳汽車技術包括轎車和商業車輛。二〇〇九年，交通部、商業創新技能部和能源及氣候變化部（Department of Energy and Climate Change）聯合設立低排放車輛辦公室（Office for Low Emission Vehicles），監督電動汽車項目資金的落實，包括充電站項目（Plugged-in Places）。該項目最高給建設充電站補貼百分之五十的費用，僅在二〇一〇年二

月第一輪競投標中，就出資八百八十萬英鎊資助在倫敦、英格蘭東北部等地區建立充電站。

2、電動汽車的具體扶持政策

（1）電動汽車示範

電動汽車示範是為了監測電動汽車的性能、用戶的充電習慣和消費者的態度，包括兩種方式：一是倫敦電動汽車示範。政府劃撥二千五百萬英鎊，企業匹配相應資金，在技術戰略委員會（Technology Strategy Board）監管下，由廠商、能源公司、地方機構和大學組成的八家聯盟對投放的三百四十輛電動汽車進行跟蹤調查，二〇〇九年十二月，第一批電動汽車投入試用。二是低碳車輛公共採購計劃。第一筆二千萬英鎊的資金已被用來資助公共機構，如資助皇家郵政（Royal Mail）批量購進低碳郵政車。二〇一〇年，在低碳車輛公共採購項目的資助下，有二百一十輛電動和混合動力貨車投入公共服務機構試用。

（2）基礎設施試點

這些試點大多數集中在倫敦和英格蘭東北部。目前倫敦已建成主要位於停車場內的二百五十個充電站。倫敦交通辦公室（Transport for London）聲稱充電站在二〇一五年前將增加到二萬五千個，其中百分之九十將設在辦公場所停車場，包括二百五十個快速充電站。從二〇一一年起，純電動車免繳擁堵費

（congestion charge），充電式混合動力汽車將來也可能享受此優惠。在英格蘭東北部的紐卡斯爾、桑德蘭和米德爾斯堡等地，三年以後將安裝一千三百多個充電站，包括主幹道上的快充站。

（3）刺激消費群體

布朗政府原計劃從二〇一一年一月起對電動汽車用戶給予補貼，凡是購買性能和安全達標電動車的用戶都可獲得車價百分之二十五的補貼，最多者可得到五千英鎊的優惠。二〇一〇年七月，新政府確定出資四千三百萬英鎊落實該政策。此外，政府還制定一些稅收政策鼓勵消費者購買低排放車輛，如消費稅等級制、公用車稅等。

（4）科研投入

大學、工程師和生產商聯手推動低碳車輛的研發。過去三年，通過技術戰略委員會，政府以八千萬英鎊資助六十個與低碳車輛相關項目。例如中西部低碳車輛技術項目，參與單位包括考文垂大學、華威大學、左泰克工程顧問、汽車工業研究協會以及塔塔、捷豹、路虎等汽車集團。

其他國家的電動汽車政策

為了培育電動汽車市場，從二〇一一年到二〇一五年間，歐洲好幾個國家都對電動汽車早期的用戶提供五千歐元的補貼。刺激政策最到位的是丹麥和挪威，購買電動汽車免徵車輛購置稅，僅這一項減免金額就可高達一萬歐元。還有不少國家公佈了電動汽車推廣

使用的目標，如日本政府宣佈到二〇二〇年，新生代汽車（指混合動力、充電式混合動力汽車、純電動車和燃料電池汽車）的比例要達到百分之二十。美國在《復甦法案二〇〇九》（Recovery Act of 2009）中也包括了斥資二十四億美元資助新生代汽車發展的計劃。

展望英國電動汽車產業的發展前景

目前，英國汽車行業產值大概每年約為一百億美元，占全國經濟的百分之一。二〇〇八至二〇〇九年，新型汽車創新和增長小組為政府進行了一次評估，報告認為提前發展低碳車輛技術是英國汽車產業的主要出路。電動汽車的不少零部件都由英國工程設計公司生產，英國有得天獨厚的優勢，能為廠商組裝新引擎和幾種電動汽車；英國的電動貨車技術也有優勢。新型汽車創新和增長小組建議應該成立行業／政府部門和汽車理事會，以領導汽車行業長期發展。

未來電動汽車在英國所占的市場份額很難估算，有人預測在百分之一至十之間，理由是其他一些新技術也會搶占不少市場份額。理所當然地，電動汽車起步早的國家將能吸引到更多的行業投資。英國一直沒明確電動汽車普及的目標，直到不久前，氣候變化委員會（Committee on Climate Change）才建議到二〇二〇年擁有一百七十萬輛電動汽車，作為實現長期減排目標的重要一步。然而，業內人士考慮受到新型汽車技術的限制，對此並不樂觀。

如同本文一開始所述，電動汽車能有效節能減排，可也存在製作成本高和充電難等問題，以下是解決這些制約電動汽車發展瓶頸的一些設想：

鼓勵錯峰用電

限制電動汽車發展的瓶頸之一是對未來供電網絡提出挑戰。一旦電動汽車普及，就會使現有供電網絡面臨挑戰，電網會因為電動汽車充電增加負荷而需要升級。

用電時間影響碳排放。例如，用戶在傍晚六點用電高峰給電動汽車充電，其發電所消耗的燃料比低峰期要多。電動汽車最佳的充電時間是半夜或大白天這些用電低峰。如果電動汽車的充電時間都在夜裡十時到凌晨六時，那麼不需增容，現有電網即可滿足高達二千萬輛電動汽車的需要。當然，鼓勵電動汽車用戶進行錯峰用電，必須有電網分時段計價系統的支持，這涉及到電量配送和電錶升級等技術。有識之士甚至提出，實行電網智能化管理將是扶持電動汽車早期發展必不可少的一步。

電動汽車的規模化生產

電動汽車的大批量生產要到二〇一四年才能實現。歐洲市場上很多早期電動汽車都是日本製造，歐洲汽車商計劃未來幾年將開始規模化生產。從二〇一三年初起，英國桑德蘭尼桑公司擬年

產六萬輛電動汽車，包括電池組裝。目前，英國年銷售二百萬輛新車。

降低發電的碳排放

降低電動汽車的碳排放的關鍵是減少發電系統的碳排放。眼下英國百分之八十以上的發電都靠化石燃料，這樣算起來，電動汽車比一般化石燃料汽車減排百分之三十，和最有效的柴油車水平相當。英政府在《二〇〇九年低碳過渡計劃》（Low Carbon Transition Plan 2009）中表示到二〇二〇年，百分之四十的電力將應用低碳能源發電。誠如此，到那時電動汽車的碳排放與一般化石燃料汽車相比將減少百分之五十五，業內人士對這個結果基本上是一致認可的。

加大電動汽車的宣傳推廣

人們大多數沒駕駛過電動汽車，更沒給它充過電。推廣試駕應該能使大眾對電動汽車的認識有所改觀。事實證明，在一次試駕後，願意把電動汽車作為家居用車的人數從百分之四十七上升到百分之七十二。

車輛批量買家（含單位用車）每年的購車方案約占全年新車銷售的百分之五十，或可成為電動汽車近期銷售的主攻對象。車輛批量買家一般重點考慮汽車的轉售價值。雖然電動汽車在這方面還是

未知數，但是電動汽車每天在一百六十公里範圍以內運送貨物卻能節省大筆燃料開支。如果車子每天都返回同一地點的話，也不存在要到處找公共充電地方的問題。

結語

從十九世紀世界上第一輛電動汽車問世，到今天準備轟轟烈烈地掀起「低碳汽車革命」，經過一百多年的發展，電動汽車在許多重要技術上取得了突破性進展，接近實用化階段，使人們看到了解決低成本生產電池和電力問題的曙光。與一個多世紀前相比，儘管內燃機汽車的普及增加了推廣價格高昂的電動汽車的難度，然而環境污染日益惡化，全球氣候變化問題越來越突出，電動汽車再次登上歷史舞台唱主角的時代應該不會太遠。

自行車的聯想

荷蘭

丘彥明

　　第一次和效在荷蘭相約見面，他自己騎了輛自行車，另外牽了一輛女車到火車站接我，那是一九八六年。一見自行車，我開懷而笑，一切生份的擔心全消逝了。騎車並行穿過奈梅根市區，越過萊茵河分流瓦爾河上的大橋，停在對岸河邊的草地上，俯看靜靜吃草的牛群、繁忙穿梭的船隻，仰視緩緩流動的雲朵、偶然飛過的海鷗。

　　一九九〇年擬定婚期遷居荷蘭，效說買一輛自行車好代步。在車行裡我看新車價格太貴沒捨得買，挑了一部便宜的二手貨，心中感覺很踏實。數日之後，騎著這輛舊自行車，與效同赴舒思特市政廳辦理公證結婚。我們的結婚照片不是當事的男女主角，而是栓在一起的兩輛自行車。

　　這輛車沒有變速，遇到逆風或路面有些坡度時，踩起來十分辛苦，常常得靠效從旁推一把。效好意要送我新車，我搖頭拒絕：「還能騎，沒必要吧！騎新車還擔心車被偷呢，何苦！」

　　荷蘭人會告訴你，在荷蘭偷車不算「偷竊行為」。因為失車率高，騎好車的人必備粗鐵鍊和堅固的大鎖防範於未然，牢固的加鎖鏈條索價高達五、六十歐元至七、八十歐元，也是荷蘭的特殊景觀吧！

（麥勝梅提供）

一位朋友才買了一輛一千多歐元的新車，第二天就丟了。太太氣得發火，把他趕出門，吼道：「不把車找回來就別回家。」

　　這位老兄是位標準的妻管嚴，在外流浪了一天沒尋到車子，果真不敢返家。時為冬季，繞至半夜又凍又餓，最後狠下心來轉到火車站前停放自行車的地方，黑暗中看見一輛貨車停下，忙躲了起來。車上下來兩個人，手持大剪把自行車的鎖鏈一條接一條地剪開，然後把車子一輛輛地丟上貨車，裝滿之後隨即離去。這位老兄看貨車行遠，出來扛起一輛車就跑，邊跑邊哭，回到家早已尿濕。

　　周圍其他擁有新自行車的朋友，幾乎都有被偷的慘痛紀錄，只是遲早的區別而已。有位朋友特別倒霉，新車被偷仍不信邪，兩個月內連續四輛新車被竊，方才死心踏地地騎二手貨舊車。

　　曾有荷蘭朋友讀中學與大學的孩子告訴我，校園內，許多學生車子被偷後就順手牽一輛，流行的說法：沒偷過車不能算畢業。我笑了，難怪荷蘭人自嘲：偷車不算偷，乃「全民運動」。

　　據說阿姆斯特丹有些咖啡館，只消說需要什麼牌子、什麼模樣的自行車，付清談妥的價錢，半小時之後車子一定送到手。

　　荷蘭自行車數量雖不是世界第一，普及率卻屬世界第一，一千六百多萬人口，擁有一千六百多萬輛自行車，幾乎人均一輛，故有自行車王國之稱。全國縱橫一萬九千公里長的自行車專用道路，仍在繼續增建。有的砌以紅磚，有的鋪設紅色柏油路面，明顯而親切。荷蘭鐵路局更與ANWB合作，專為自行車規劃各種旅遊

路線，自行車可隨身攜帶上火車，與各地自行車旅遊路線接軌。

　　我住家門口的聖安哈塔村修道院路，是幾條自行車旅遊的必經路線，道路兩旁均設標牌，畫上自行車的形狀與路線號碼。假日，郊遊的自行車一隊隊打家門口經過，或有穿賽車服的自行車手弓著身與他們的跑車從屋前倏忽而去。每年初夏，村子裡組織自行車一日之旅，我家隔一條街的S-bocht咖啡館乃旅程終點。小村樂隊在咖啡館前吹吹打打，老弱婦孺在等待自行車歸來時，自然地跟隨音樂節拍在道路上翩翩起舞，喜樂歡暢！

　　國家公園離家約四十多分鐘車程。每年我總要去園內的庫拉‧穆勒美術館看幾回展覽，並在樹林、沙丘間遊蕩，戲稱我家後花園，覺得特別闊氣。公園內重要據點都設有大片停車場，停放著滿滿的白色自行車，供旅人自由踏騎，以享受自然保護區裡的安祥和諧。踩著白色自行車，兼看他人騎著白色自行車，我心中不斷泛湧著深深的溫暖和感謝──這是人間伊甸園！

　　白色自行車最早出現於阿姆斯特丹市區，特色是不收費，自由取用，方便遊人在大街小巷中獵奇。這種免費公共交通工具被漆成全白色，故稱白色自行車。可惜試驗沒多久，這些白色自行車全消失了蹤影；幸虧不久，荷蘭國家公園讓這套理念重新復活。許多外國人到荷蘭觀光，會慕名刻意來到公園，就為了騎一騎白色自行車。

　　白色自行車，象徵著荷蘭人理想主義精神的不死。

　　對阿姆斯特丹人而言，雖然火車站、自行車店都有租車服務，

十分方便，但不能實施白色自行車政策是樁抹不淨的恥辱；所以，前些年阿姆斯特丹市又重新提供免費公用自行車。這次採取特殊設計：使用者先投幣五歐元取車，歸還回停車位才能退款。不願損失五歐元押金，騎士多半會車歸原位，否則也會有人願賺這錢把車送達特定停車處。此外，這種車不能無限制騎用，設置固定公里數限制，超越里程數車子會越騎越重，藉此方式杜防偷盜。

多年來，觀察荷蘭人熱愛自行車的景況持續不曾稍減，每個人不論上學、上班、採買、郊遊，第一個交通工具的考量總是自行車，不單令我感動，更受影響。佩服荷蘭人使用自行車的健身意識與環保精神，城鄉的規畫與建設，把人與自行車的關係視為當然要務。反倒中國大陸、台灣，原本處處自行車，卻隨著經濟快速發展，逐漸把自行車淘汰，改以汽車代之，認為是社會進步的象徵，實無遠見。

猶記小學四年級，一日從床上起身，夢境裡騎自行車的景象，每個細節都清清楚楚。這是個星期天，清晨六點半父母弟妹仍在酣睡，我悄悄下樓，將母親的自行車推出門，牽到緊鄰的學校大操場，自然地蹬上了車，在跑道上一圈又一圈地騎了起來。沒人扶車，沒摔一個跤，僅靠一夜的夢，學會了自行車，擁有了屬於自己的第一輛自行車。進大學後，搬住台北，不再有機會騎自行車，悵然許久。直至安居荷蘭，終與自行車接續前緣。

陽光和煦，微風拂面，我輕鬆地踩踏自行車，真乃人生幸福之事！

荷蘭人熱愛自行車的景況持續不曾稍減，每個
人不論上學、上班、採買、郊遊，第一個交通
工具的考量總是自行車。（丘彥明提供）

荷蘭的自行車樓梯道。（丘彥明提供）

面對森林的回憶

德國

高蓓明

我出生的地方沒有森林。

對於森林的概念只在童話故事和電影裡有一些模糊的印象。

上世紀九十年代初，我來到了一個國家——德國，這裡有的是另一番天地。這裡的人們活在花和樹的海洋中，家家戶戶不管有地沒地，都愛養花，窗前掛著花，門上吊著花，家裡擺著花，園中種著花。更為驚奇的是，我出了家門，往左一拐，就是一條通往森林的小道，進入裡面真是一個神奇的世界——原來森林是這個樣子的啊。

我去森林散步時，總是先選一條下坡的路來到一條小溪旁，屚屚的流水躍過石頭沿山路而下。尤其是夏日裡，水聲極好聽又讓人心裡寧靜，過了這段路，往左一拐，開始走一段上坡的路，那路的盡頭，有一個小小的半圓形的眺望台，用鐵柵欄圍著，它的邊上有一個用樹幹搭成的雙人靠背椅，我稱它為「情人角」，這個角落極幽靜，如是空著，我就會坐上一會兒，看看四周圍的景色。離開「情人角」再往前走一段，就來到一片開闊地，山下是Wupper河，對面是另一個城市，兩山之間架著德國最高的鐵橋（一百零七公尺高，建於一八九七年），看得到火紅色的列車在橋上慢慢地爬

行，煙氣飄緲中，好似一條小爬蟲在蠕動。這個開闊地就像鬧市裡的中心廣場，路人經過這裡都要停下來歇一歇腳，眺望一下景色，再議論一番，有一搭無一搭地和陌生人對上幾句，然後再朝各自的方向繼續趕路。在這裡，你會碰到好多人：有小孩騎自行車的，有老頭溜狗的，有中年夫婦出來散步的，也有戴著頭盔蹬著馬靴的騎馬少女，還有耳朵裡塞著MP3，光著頭跑步的青年。樹林中你還會時不時地看到川澗瀑布，童話中的紅蘑菇，毛茸茸的小松鼠，各種美麗的鳥，不知名的花花草草，還有一些歷史遺跡，名人塑像。總之，它像一本有趣的書，打開它能讀出許多東西來。

生活在這片土地上，我能深切地感受到大自然對我的餽贈。

春天來臨時，千樹萬樹在一夜之間，彷彿被一隻神奇的大手撫摸過，每個枝條上都抽出了嫩芽，風吹在臉上是柔柔的，大自然告別了嚴寒，連鳥兒也早早地醒來，在枝上跳躍歌唱，人們的活力被喚醒了，大人小孩紛紛走出家門，到戶外來活動。

夏天來臨時，走在路上，目不暇接，到處是一叢一叢的花朵，紅的像火，黃的似金，一派斑斕色彩。

秋天來臨時，看著樹葉一點點地變黃變紅，地上鋪滿了金色的樹葉，人走在其上，聽到它們發出的吱吱呀呀聲，涼爽的空氣吹過來，令人心情舒暢。這個時候就是我最忙碌的時候了，每過幾天就要拿起掃把掃落葉，聽著有節奏的葉子沙沙聲，我知道大自然在與我同唱一首秋天的奏鳴曲。

金秋的十月是收穫的季節，這裡的人們家家戶戶在門前放上大南瓜，火紅色的顏色，遠遠地望去很豔麗，鄰居們也會分送些自家吃不了的瓜果給他人。人們還會在教堂裡和市場上舉辦各種感恩活動，感謝大地送給我們的禮物。

　　冬天來臨時，天上飄下紛紛揚揚的鵝毛，地上積起了厚雪，勤勞的當地人又早早地起來掃積雪；人們還為鳥兒準備了不少鳥食，掛在樹上，窗前或花園中，幫助牠們過冬；小孩子拖著雪撬爬到山坡上，興奮地從上面滑下來，冷冷的天空中到處傳來孩子們天真快樂的笑聲，冬天變得一點都不可怕了。

　　這大自然賦予我四季變化的體驗，真正地是在我過了三十歲之後才獲得的。想起了一首日本民歌《北國之春》，歌中唱道：「媽媽寄來禦寒的棉衣，城裡人不知季節已變化。」第一次聽到這句歌詞時，心中一愣，直到現在才真正明白其中的含義。

　　小時候幼兒園的老師帶領小朋友們去公園遊玩，我們要一個一個地拉著前面小孩的衣襟，小心翼翼地穿過水泥街道，進入公園。公園不大，花和樹也不算茂密繁華，基本上和去動物園一樣，常常是人圍著動物或花朵看，人的數量要比觀賞物多得多。

　　街道上的行道樹也顯得稀稀拉拉，很多地方根本就沒有樹和草。大熱天時，大人會打發小孩去買冷飲，小孩子手拿鋼精鍋子，裡面盛著棒冰或冰磚，在光禿禿沒有樹蔭的街道上飛跑，以防冷飲一點一點地被融化。

我們住的地方叫弄堂，一條馬路上有無數條這樣的弄堂，許多的人家就被分塞在這些弄堂之內。每一條弄堂內有許多門牌，從每座門牌進去有三個樓層，最高的那層常常不叫層，而叫它閣，因為那裡空間比較狹小；住在底樓的人家比較幸運，有一個小小的天井。

　　站在我們這條馬路的東頭，往西看，沿街的一排天井造得有點斜，頭一家的天井最大，到了最後一家的天井，大約只好當一道門坎了。所以這條馬路在過去曾叫斜橋弄。這第一家擁有最大天井的人家就是我的家了。

　　天井靠前連著房間的地方是個露台，左邊有一條過道，通向天井的大鐵門。有一年的春天，看到父母親在天井裡忙忙碌碌，他們買了一些花和樹，沿著過道和露台邊沿種上了一小圈矮冬青，中間的泥土裡種上了幾株月季，有淡黃色的和暗紅色的，還放了一個大碳缸，深藍色的釉瓷發著亮光，裡面養了幾尾紅色的金魚。坐在露台上放眼望去，竟有一種法國花園的意境。冬天我和哥哥在那裡抓過麻雀，夏天我們一家人在那裡吃西瓜。

　　樓上的人有時會惡作劇，往魚缸裡扔肥皂，將魚毒死。文化革命中，樹被毀了，魚缸也被砸了。

　　父親去世後，媽媽在天井的一角種了一棵夾竹桃，不幾年就長得有兩層樓高了，粉紅色的花朵，碧綠的樹葉，隨著枝條，從圍牆內伸展到外面的馬路上，給灰色蒼白的空間帶來了生氣。

有一天，一位《人民畫報》的記者走進了天井，拉著媽媽站在夾竹桃之前給她照相。他告訴媽媽說，這幅照片會登在畫報上，讓全世界的外國人都能看到，他還答應給媽媽寄一張來，不過從此就沒有了下文。

九十年代時，這條馬路成了有名的「小吃街」，尤其是我們天井對面的那家生煎鋪子，聲名遠播，慕名前來品嘗的人們絡繹不絕，店鋪前總是排著長長的人龍，電台和報社來採訪的記者們，也在那裡忙碌不停，他們拍照時所抓拍的角度，總是剛好讓那棵夾竹桃在畫面中搭上一角，配出點藝術的味道來，這是這條馬路上唯一的一棵樹。

這棵樹最終也沒有逃過劫難，它所占的位置，最後讓位於一家「麻辣燙」鋪子，因為它所處的位置實在是太理想了，是掙錢的黃金地段，這棵樹為了我們的「搞活經濟」，只好先把自己搞死。

我們的城市沒有森林嗎？我們的城市沒有花和樹嗎？近年來我回去探親時，切身地感受到了它的變化。我們有了「森林公園」，行道樹也多起來了，還建了不少的街心花園和小區花園。晚上走在那兩條著名的商業街上，看到行道樹上彩燈齊放光彩，不斷地變換著色彩，真如置身在一個夢幻的世界，「忽如一夜春風來，千樹萬樹梨花開」。

可是看到那些被霓虹燈緊緊纏繞的行道樹，我心裡好像聽到它們在對我喊：「痛痛痛！熱熱熱！渴渴渴！」果然，這些用重金進

口的行道樹不久都得病死了。

　　建設現代化的森林城市，是指城市生態系統以森林植被為主體，森林植被是指大的喬木、灌木，而不是以花草、小的灌木為主。如果說園林城市是以大面積喬、灌、花、草、植被，形成美不勝收的園林景觀，那麼森林城市就是除涵蓋上述內容外，突出以高大喬木及灌木為主體，構成景觀優美的城市生態網絡體系，實現城鄉一體化。即森林城市建設範圍不僅包括城市建成區，而且還包括近郊、遠郊以及所轄區、市、縣。所以，森林城市的建設範圍及規模要遠遠大於園林城市。

　　森林給城市人提供了一個吐故納新的肺，它給人帶來的好處是不容忽略的。

　　首先，城市森林可以給市民提供一個巨型「氧」吧。其次森林能有效地保持水土，起到防沙、固沙的作用，大大減少和降低沙塵天氣對我們的侵擾。第三森林可減小熱島效應，改善整個城市的氣候條件。同時，森林還可以吸收噪音、淨化空氣和水，並可以減少光的污染，森林城市在這些方面的作用都是明顯的；森林城市還能進一步提升城市品位和人居生活質量。只有當森林城市建成的那一天，我們才會擁有真正的天更藍、地更綠、水更清、空氣更清新的美好人居環境。

　　歐洲人早就注意到了這個問題，在城市擴大建設的同時，保護好周圍的自然景觀和生態，並且不斷引入新的技術概念，見縫插

針地對環境進行綠化，我們在維也納旅行時，對此留下了很深的印象，《維也納森林之歌》並不是停留在嘴上唱唱的讚歌而已，它實在是人們對大自然一種順服和尊敬的姿態。

什麼時候我們也擁有了這樣的一種姿態，咱們首都北京沙塵暴的狀況，便有了改變的指望。

惡夢醒來是早晨，人類不僅要發展經濟，也要同自然和諧共處，不尊重自然的法則，受損害的最後還是我們人類自己。水泥森林要退去，綠色要再回人間，前路漫漫任重而道遠。但願沒有森林和草地的灰色記憶，不要再在我們的下一代發生，這個地球是我們大家的地球，我們每個人要擔起責任來保護它。

CHAPTER 3 衣

老康的襯衫

■ 德國

穆紫荊

　　初秋的柏林。金色的菩提樹樹葉迎風招展。狄克從一〇九路的公車上一躍而下。動物園站——離他工作的地點德國商品測評基金會'還有一公里多一點的路程，從豪富野鴿大道（hofjägerallee）和可令額何福大街（Klingelhöferstaße）一路穿過去，步行大約只有一刻鐘的時間。

　　每每和別人說起來，自己在什麼地方工作時，他都難免會帶了幾分小小的得意。因為，就他所知，世界上也沒有幾個基金會是像他現在所在的這個德國商品測評基金會那樣，不僅由當年的德國總理康拉德·阿登納（Konrad Adenauer）親自釘錘決定，而且還經過了歷時兩年之久的國會爭論才產生的。如此難產的一個機構，可見它對德國的民生和商業有多麼地重要了吧？別的不說，單說自己的母親，每逢購買一樣新商品時，都要看看德國商品測評基金會的分數怎麼說？如果看到說好便買。如果看到說不很好或者甚至差便不買。這個測評基金會所涉及的面極廣，凡是在德國所生產的商

品，全部都在此基金會的測評範圍之內。於是，無形之中，他也像是對生活中的每樣商品都有了發表意見的權威似地，如果發現市場上面的某樣新商品，是基金會還沒有測評過的，他便會自動去記下來，作為下一輪上報選題時的參考。

　　而這每天早晚的十幾分鐘散步，他總是用很享受的心情來走過。要是在平時，他會一邊走，一邊看看天，望望樹，感受一下秋日的和煦所帶來的愉快，它們可是唯一不需要他來做什麼測評的。可是今天的他，卻顯得有點急匆匆地。在他腋下的公文包裡，有一份昨天晚上他從網上所下載的資料——一份讓他既興奮又頭痛的資料。他想早點讓自己的兩位同事看到。

　　德國商品測評基金會的某間辦公室內，第一杯咖啡，已經出現在辦公桌上。年過五十的老康正戴了老花眼鏡在注視著電腦的螢幕。他今天換了一件藍色的襯衫，它和這個禮拜以來所有穿在他身上的不同顏色的其它襯衫一樣，皺巴巴地像是剛剛從床底下的某個角落裡翻出來的。領口敞開著，領帶也沒有繫。這個老康，自從老婆離家出走以後，就每天這副模樣地坐在辦公室裡面，惹得在他對面辦公的愛娃小姐每天一坐下來的頭一件事情，不是扭頭向窗外望去，就是讓一雙眼珠子往天花板上面逃。

　　「嗨！我說老康啊！你能不能換件襯衫？」在忍了一個禮拜之後，愛娃終於忍不住了。今天她一坐下來就把身體往對面的辦公桌上俯臥過去，帶了三分惡意地向老康發難。

「我這不已經換過了嗎？我每天都換的呢。怎麼？這一件的顏色你不喜歡嗎？」

「我！」愛娃不僅把一雙眼珠往天花板上面吊去，連鼻孔都要爆裂了。她咬牙切齒地說：「我不是不喜歡它的顏色，我也知道你老婆跑掉了已經將近一個月了，可是你──你難道就不能自己把襯衫燙平嗎？」

「燙襯衫？我從來沒燙過，連熨斗都沒有摸過呢！要麼明天我帶一包衣服來，你去幫我燙？」老康把一雙眼睛從老花眼鏡的上面向這個在自己對面的女人望過去。眼珠裡面充滿了笑意。這個只有男友而無丈夫的年逾四十的老女人，潔癖可不是一點點的。每天不是對了人家撇嘴巴就是對了人家翻白眼，也就是不計較的老康才能夠坐在她的對面忍受她八小時而已。

此時此刻，眼看著愛娃就要被氣得仰倒在椅子上等候接氧氣了，老康卻又換了女人的聲音可憐巴巴地繼續說道：「你們這些女人呀！求你們饒了我可以嗎？我老婆跑掉了，我把衣櫥裡面凡是她所燙過的我還能夠穿得下的襯衫都穿了一遍，連那十幾年前在泰國旅遊時買的花花衫都厚了臉皮穿過了。如果我不洗，把它們再繼續都穿一遍呢？你們女人又肯定說不可以！喏！我把它們都洗過了，它們自己變成了這個樣子我也沒辦法呀！總歸比穿沒洗過的好吧？」

愛娃從椅子上像彈簧似地跳起來，一邊往外走，一邊把屁股扭得像個鐘擺。老康看著它嘆了口氣。說實話他也不喜歡穿這種皺巴

巴的衣服，哪個男人不喜歡自己光鮮得可以令女人圍了在身邊發發嗲的？可惜呀，多少次老婆對自己的警告他都當成了耳邊風，直到有一天回家，等待自己的是一張紙而不是老婆時，才後悔莫及。老婆跟了別的男人跑了，這能怪老婆不忠嗎？老婆每天都把他的襯衫燙得平平的，可自己從來就沒有稱讚和感激過她一回呀。相反地還會說領子燙歪了！不過也就在此時，他的眼睛為之一亮，隨即心裡也一激動，因為，他剛剛打開了一封信：上司把一個新的任務交給了他們——測評市場上所新開發的免燙襯衫！

免燙襯衫進入德國的市場，不過也就是近十年不到的事情。看看那些商店裡給男士襯衫所做的廣告吧：專業的免燙技術、獨特的版型設計、精細的縫製工藝，這個從來不喜歡兜商店的老康，不知道從何時開始，發現在高貴的男士襯衫廣告裡面，專業的免燙技術竟然成了頭條。

等愛娃一扭一扭地端了一杯咖啡回到自己的對面，老康馬上像撿了塊黃金似地對了這個愛挑剔的女人宣布：「我馬上就有免燙襯衫可以穿了！這樣你就不必對我每天早晨都翻白眼啦！你當我都看不見呀？你翻起來的樣子很恐怖哦——沒想過一旦翻不回來了會怎樣嗎？我也受夠了！」接著，他便把打印出來的信，遞給愛娃。

沒想到，愛娃一看就笑了起來，一雙眼睛瞪得像銅鈴似地，對了老康說：「你要穿了，可得離我遠點！」

「為什麼？」看來這個老女人不僅僅是有潔癖，腦子也越來越不正常了。剛才還吵著不許自己穿沒燙過的襯衣，現在又威脅自己說穿了免燙的要離她遠點。一念及此，老康終於發狂似地大吼一聲：「你到底要我怎樣？」

「哎──怎麼啦？怎麼啦？」狄克的一隻腳剛剛跨入辦公室的門，就聽見老康一聲絕望的吼叫。嚇得他連風衣都來不及脫就先往老康的面前一站。愛娃則把二郎腿一翹，一邊抿了口咖啡，一邊把剛才老康遞給她的信，用兩根手指頭夾了，送到狄克的鼻子底下。

沒想到狄克一看也大笑起來，嚇得老康和愛娃兩個人都看了他發愣。「這不是巧了嗎？」說著狄克便打開了手裡的公文包，從裡面拿出一張紙說：「這是昨天晚上我看到的資料呢。你們看看吧！」老康和愛娃同時站了起來，把臉往那張紙湊上去──「免燙襯衫──好還是不好？」

「看來老百姓是想到我們的前面啦！」狄克摩拳擦掌地「我們行動吧！」

行動方案很快便制定出來了，和以往的任何一次任務一樣，愛娃負責去德國的各大商店取樣拿回來測試，老康負責跑廠家調研工藝流程，而狄克則負責跑實驗室和收集數據。

一個月不知不覺地便過去了，關於市場上各種免燙襯衫的測試數據出來了，只是在如何評判和下結論上，這三個人卻傷了腦筋。

首先，他們發現，真正的免燙襯衫是不存在的！所有標有「免燙襯衫」字樣的襯衫，在洗過之後，至少在紐扣和口袋部分還都是皺的。不可能做到完全無皺。所以充其量只能說是「少燙襯衫」。其次，由於免燙或者少燙的工藝手段就是把襯衫的面料加硬，讓其不容易起皺，而且不是洗一次不容易起皺，是洗千萬次，洗到破也不容易起皺，那就並不是單單在出廠時的上層漿那樣簡單的問題了，而是必須借用化學添加劑來達到保質的目的。那麼這化學添加劑的名字是什麼呢？老康從廠家跑了一圈以後回來，就終於明白了，為什麼愛娃要威脅他說離自己遠點，那噴在面料上面的是令人會生癌的甲醛！

　　那天，從工廠裡走出來的老康明顯地垂頭喪氣。原本期望自己今後只要買免燙襯衫，便可以恢復光鮮的夢想，看來是難以實現了。和壽命相比，光鮮算個卵啊？──他一邊往停車場走去，一邊便禁不住如此地想。而且，他還發現了一個事實，那就是那幾個在工廠裡面陪他的頭，包括廠長自己，穿的都不是免燙襯衫。這一點，有經驗的老康可不是吃素的，他在和他們接觸時，有意無意地用手背或者手指不露痕跡地觸碰了他們身上所穿襯衫的面料，那感覺根本就不是被噴過甲醛後的那種面料所給人的硬邦邦和蠟兮兮的手感，而是一如純棉該有的那份柔軟和舒適。

　　看來德國的男人是該到了自己學會燙襯衫的時候了，難不成沒老婆的男人，還都該生癌不可？

為此，老康堅決主張給所有的免燙襯衫都評個：「差！」

狄克卻提醒老康不要忘記德國商品測評基金會的三個標準：首先是實用價值，其次是消費價值，最後才是環保和健康價值。一個品牌出來，消費者首先所重視的是其是否實用？其次是其所花的錢是否值得以及他們對此產品的需求程度。為什麼他們要選這個而不是選那個？這裡面就暗藏了複雜的一個人的消費觀，也就是消費價值的理念。而健康和環保是一般人最後才會考慮（甚至有的人根本就不考慮）的問題。比如香煙，明明是對健康對環保都有害的，可是你能夠把它從市場上剷除嗎？顯然不能。

他拍拍老康的肩膀，說：「我給你說一件往事：一九六八年，當咱們基金會第一批產品被分別標上了測評結果後，在消費者中產生了廣泛的影響。這影響最直接的涉及面就是購買力。所以，當一九六九年基金會給一家製造滑雪板鏈接扣的廠家（Hannes Marker）的產品給出了『差』的評語之後，該廠家和基金會打起了一場兇惡的官司。這官司一打，打了多少年？——六年！」

愛娃說：「老康！你準備好了連續六年不斷地上法庭去做證人嗎？」

老康氣急敗壞地說：「甲醛有毒！對皮膚不好！會生癌的！」

愛娃說：「那最多也只能是最後一項健康環保值上面給個差，其他的還是得實事求是地來。因為從實用的角度來說，免燙或者少燙畢竟是節省了時間、電還有水呀！」

老康哼哼：「節約時間！電！還有水！治療皮膚癌難道不用時間？電？還有水嗎？」

狄克笑著向這兩個人擺擺手說：「從實驗室的結果表明，甲醛的濃度如果控制在百分之十以下，對健康所造成的損害便算是有限。所以我們的標準應該是百分之十。嚴格地掌控在此標準之內的產品就算是好的。超過的才依次降級。」

辦公室裡的討論聲此起彼伏，如金色的秋葉飛舞在空中……

二〇〇六年十一月，德國的商品測評基金會向全德國的民眾和媒體推出了男士襯衫的測評結果（Stiftung Warentest 11. 2006 Herrenhemden）。他們把襯衫分成免燙、少燙和手燙三個不同的部分，其中分入免燙測評的著名廠商有十二家，分入少燙測評的著名商家有七家，完全無免燙和少燙措施的商家僅有兩家，而在這最後兩家裡，雖然因為面料起皺需要手燙，所以在實用值上的分數偏中下（一個是「二‧六分」，另一個是「四分」外，其在健康和環保值上所打的分數卻都是「一‧〇」分，也即「最好」）！

測評的結果見諸於媒體之後，老康每天上班都得意洋洋地穿了一身皺巴巴的襯衫坐在愛娃的對面。而愛娃，說是為了老康和自己的永遠健康，在兩張辦公桌的合攏縫上放了好幾盆高大又茂密的植物，把個老康給折磨得要遞個東西給她，都不得不站起身來。不過，如此他便也看不見愛娃的白眼。一下子倒覺得這可怕的女人，也有其可愛的一面。

狄克呢，雖然測評的任務一個接著一個，每天忙得昏頭腦脹，然而，上下班的步履還是一如既往地愉快。那十五分鐘從辦公樓到動物園公車站的距離，變成了他看天看樹的好享受。偶爾地，他也會走著走著，突然偷偷地笑著搖一搖頭，那肯定便是這一天老康和愛娃又為了什麼互相給掐上了。

土耳其媳婦的尿布環保觀

土耳其

高麗娟

　　一九八二年我來到土耳其時，每逢各社區一週一次的市集時間時，公公就會拿出拖車，放進他和婆婆用舊報紙黏製的紙袋子，去市集採購一週的蔬果。這讓我想起，台灣收集鐵罐頭跟小販交換麥芽糖的年代。在物資缺乏的年代裡，人們很自然地過著環保回收生活，而當社會繁榮、科技進步時，消耗物資就變得理所當然，而在享用過科技帶來的便利之後，現在世人才意識到過度消耗大自然的禍害，必須發起運動，製作各種標語、道具，來宣導環保回收、使用環保布袋、揚棄塑料袋等等，以期留給子孫一塊乾淨的土地。

　　前不久上網搜尋資料時，發現當年從台灣帶來土耳其的嬰幼兒尿布褲（也稱尿布兜），現在成為土耳其年輕一代環保人士的熱門選擇。一九八三年生第一胎時，土耳其市面上還找不到免洗尿布，大家都是去輔導紡織工業的國營融資機構Sümerbank所設的門市部，購買價廉物美的白色棉布，自己縫製尿布。土耳其陽光充足，家家戶戶在不靠街道的陽台欄杆兩側突出的鐵杆上，綁上三四排的塑膠繩索，尿布、衣服就一塊塊一件件用夾子夾在繩索上，隨風飄逸在陽光下。

當時是沒有選擇的餘地，土耳其甚至於沒有台灣已經流行的有魔鬼氈的尿布褲，而是塑料的工字形防水布，綁好之後再穿上一件具有彈性的尼龍絲製成的四角褲，防止脫落。

　　究竟清洗布尿片花費的水、電力和使用的清潔劑開銷是否比免洗尿布節約呢？這個問題在土耳其因為鄉間多使用免費的泉水，夏天使用天然的陽光，冬天使用取暖的暖爐烘乾，所以在能源的消耗上，並不構成問題。而在城市裡，使用免洗尿布所製造的環保問題雖然常被提及，但是，無可否認的上班族夫婦首要考慮的是經濟與效益，布尿布的清洗時間、水電消耗，相較於免洗尿布的輕巧便利，以及跟上時代潮流的形象，布尿布自然地成為落伍與貧窮的象徵。

　　自一九八八至八九年起，土耳其出現一次性免洗尿布，但一直不普遍，到了二〇〇〇年全國大約才有半數嬰兒使用免洗尿布，城市則達到百分之七十至七十五的使用率。就在土耳其還沒發展到西方進步文明水平的時刻，環保觀念隨著網路訊息開始滲入年輕人的思想中，根據網路上的討論，一方面是經濟考量，一方面是環境考量，促使土耳其年輕夫婦在選擇尿布材質上，採取了折衷做法。在孩子初生一兩個月，母親身體虛弱，嬰兒多排泄物期間，採用免洗尿片，之後尿布使用量相對減少，母親有體力時，採用布尿片和尿布褲，僅在外出時，採用免洗尿片。不過，在鄉鎮，土耳其仍然普遍使用棉布尿片，這可以從鄉間陽台、院子裡的晒衣繩上，常見尿布飛揚的畫面得知。

土耳其使用布尿褲最為人詬病的一點，就是即使陽光具有漂白作用，人們還是習慣大量使用漂白劑。我初抵土耳其最受震撼的，就是家家戶戶一定備有漂白劑，不管是洗衣還是一般的打掃清潔，都把漂白劑當作消毒劑般地使用。當時，土耳其的洗衣機是一個大單槽，後上方有轉筒將衣物的水份壓到洗衣槽裡，因為操作麻煩，一般都是一週洗一次衣物，那時我見婆婆每到週末就從早到晚洗衣物，白色的衣物跟有色彩的衣物分開來洗是一定的，因為白色衣物一定會先泡過漂白劑，泡過衣服的漂白水，就拿去清洗廁所、浴缸。所以土耳其人的衣物都洗得非常潔白，廁所浴室瓷磚都是光潔鮮亮，是我初到土耳其最感覺得到的差異，後來才知道原來是漂白劑的功效。而在台灣生活到二十四歲，我從來沒注意到超市有漂白劑的出售，更別說在家裡看到使用，頂多有去廁所污垢的硫酸水和一般打掃用清潔劑。漂白劑在土語中稱為çamaşır suyu'çamaşır有內衣、待洗衣物、洗滌衣物等含義，su就是水，顯示漂白劑被土人視為理所當然的洗滌衣物水。

　　當然現在漂白劑與清潔劑的過度使用引發的環保問題，已經成為土耳其電視環保節目常探討的主題，可是，土耳其婦女仍然難改積習。當年為了洗孩子的尿布，我們特別買了一個小圓筒洗衣機，沒有脫水功能，必須用手擰乾，自從新式單槽側開洗衣機面世後，土耳其已經看不到這種可以洗小衣物的洗衣機。當時雖有這種專用的尿布洗衣機，我也堅持不用漂白劑，偶爾婆婆會趁我上班時，偷

用漂白劑把已經變黃的尿布洗得白白的，因為她覺得晾在陽台上讓鄰居看了實在不雅觀，想想婆婆也有她的苦衷，我就眼不見為淨，睜隻眼閉隻眼，允許她偶爾這麼做。

當日本福島核電廠的禍害引發核電廠安全問題的討論之際，土耳其正努力爭取和日本核能公司的合作，在土耳其興建首座核電廠。土耳其也是位於地震斷層帶上的國家，是否值得用核外洩危險來交換工業發展？是一個此間環保人士爭議的問題。其實從小小尿布的使用，就可以獲得答案，土耳其應該珍惜目睹他國高度發展所帶來的環保禍害經驗，採取折衷做法，充份利用太陽能、風力、水利、地熱等自身所具有的豐富可再生能源，捨棄核能發電廠，不必去追求過度的工業發展，就如同不大量使用免洗尿布，混合使用布尿布一樣，要役物，而不是為物所役。

尿布

■ 波蘭
林凱瑜

　　我家老大出生於一九八九年，那時在波蘭的市面上還買不到紙尿布，只有傳統尿布，而且每個媽媽只能被分配到買三十片而已，要多買都不行哩。但到了一九九一年紙尿布就被引進波蘭了。

　　無論紙尿布或是傳統尿布，我的孩子們都用過，但哪個環保？其實，每個人的說法都不一，有的說傳統紗尿布和紙尿布都不能回收再生；有的說傳統紙尿布可回收做成紙，而紙尿布回收可做成紙漿、堆肥和塑料材料等等。但不管哪個說法正確，今就從一個做母親的角度來比較這兩者的精神環保。比如使用時的清潔度、方便度、省事和省錢度等的優缺點吧。

就時間上來說

　　傳統尿布非常麻煩，用傳統尿布包寶寶的小屁屁常常要花去我十幾分鐘的時間，還滿頭大汗。因這小人兒就是不肯乖乖地讓你包尿布，一個小屁屁時左時右，時上時下地扭個不停，包傳統尿布不似紙尿布那樣在左面和右面都有魔鬼氈。傳統尿布為了防止大小便

外漏，得先在兩層尿布之中墊一片塑膠片，然後再把它們折疊好，墊在小屁股下，再用安全別針分別別在左右兩側。所以，寶寶要是動得厲害的話就很難固定好，要是沒固定好，寶寶的尿尿和大便就會弄得衣服上、床單上和被單上到處都髒。記得那時候我不得不常常換洗小人兒的衣服、床單和被單，都是傳統尿布惹的禍。

就大小便處理上來說

傳統尿布顯得很髒，也很煩人。當寶寶小便時，還好處理。因為只要拿掉濕的，換上乾的就行了，然而當寶寶大便時就得先把大便拿去廁所丟掉後，再用清水把尿布沖洗一下。如此才能放入洗衣機裡，真是又辛苦又費事呢。

就清潔工作上來說

傳統尿布給父母增添很多事。傳統尿布新的時候很白很乾淨，但用久了就會變黃，雖然用高溫九十度清洗，但還是會發黃。洗衣粉還得買嬰兒專用的，否則寶寶的小屁屁會過敏。不僅引發疹子，還會引發瘙癢，使寶寶睡不好，而寶寶睡不好，大人便也跟著遭殃。

由於當時的波蘭市場上沒有賣烘乾機，所以傳統尿布得自行晾乾。這道工序，在夏天還好，因為可以拿到陽台上晾，太陽也是

最好的殺菌能源。但在冬天不可能拿到外面去晒，因為會變成一片片的冰片塊。所以只得晾在家裡。想像一下萬國國旗在你的家裡飄揚，而你們就在那白有黃的旗子下面生活著。這還算好，反正就晾在高處嘛，要知道最最麻煩的是它們乾了之後，這些紗質尿布都變得又皺又粗糙，不能直接包在寶寶的屁屁上。那怎麼辦呢？於是乎，偉大的父母在忙碌了一整天後還得一片一片地熨尿布。在夏天裡所晾的尿布容易熨燙，因為天氣乾燥。而在冬天裡所晾的尿布就麻煩了，常常還有點潮濕，所以熨燙的時間就得長點兒。當時的我常在晚上寶寶睡覺以後，邊看電視邊做這項工作，記得有次實在太累了，燙著燙著竟然就睡著了。老公在廚房聞到燒焦的味兒走出來一看，我手中的熨斗已把一塊尿布燒了一個大洞洞了。好危險啊。

就方便度來說

傳統尿布非常不便，一泡尿就濕透了孩子的衣服和被單，這樣煩人的事，要想帶孩子出去散步和旅遊，則是父母們的惡夢。紙尿布就不一樣啦，甚麼尺寸的都有，換尿布的事也容易多多。不僅可以隨時隨地地更換尿布，而且還能夠又快又乾淨地處理大便和小便的問題，家裡面更沒有萬國國旗的景觀，晚上也不必熨燙尿布了，一切都是那麼地輕鬆省事。一片紙尿布能用好幾個小時，也就是能接受好幾泡尿。帶孩子出門散步和旅遊時，只要帶一包紙尿布就萬

事OK啦。髒了只要脫下包好後丟進垃圾桶即可,不像傳統尿布還一定要自己清洗和親自熨燙。

就健康度來說

傳統尿布比較透氣,因是天然紗布所做,因為尿布的透氣度很高。清洗後又熨燙過再給寶寶使用,會很乾爽舒適。這一點紙尿布就比較差了,因一片紙尿布常常能接受兩三泡尿,是不透氣的塑料,寶寶比較會有濕疹問題,尤其是在夏天時節。

就使用後可利用度來說

傳統尿布因常用高溫清洗,所以尿布容易變黃變稀鬆,那時這尿布就不能再用了。於是我們就拿來當抹布,當然不是拿來擦桌子,而是拖地啦,洗車啦,洗窗戶啦等等。因是純紗的,所以很好用呢。紙尿布嘛,就只能丟棄了。

就省錢度來說

傳統尿布比較划算,因可以重複使用,而且一塊紗的傳統尿布很便宜,大概只值台幣一塊錢。而一片紙尿布要台幣六塊一毛錢。

但傳統尿布的清洗得花水電費，所以到底哪個省錢呢？這得看各家媽媽們的算法了。

現在波蘭各地大大小小的超市、商場和店舖等到處都是紙尿布的廣告。各家紙尿布的競爭顯得相當厲害。可見買的媽媽們不少。大家都為省時省事，而不想在精神上浪費時間吧。反觀傳統尿布已經從市面上消失了，現在的波蘭的年輕媽媽們已不知傳統紗尿布為何物啦。

CHAPTER 4 飲食

五月的草莓香

德國

穆紫荊

　　剛嫁到德國的時候，阿玲覺得有一樣事很新鮮，就是一年四季，你什麼時候想吃什麼，什麼時候便能夠買到什麼。這當然是因為有了保鮮的技術外加什麼都能夠空運的緣故。無論是水果還是蔬菜，沒有了地域的限制。於是便也沒有了季節的限制。

　　阿玲於十月跟著德國的丈夫阿鵬從國內來到德國的北威州，北威州的天氣在大部分時間裡總是陰沉沉和灰濛濛的。沒有了豔陽卻可以在超市裡看見各種各樣且各個季節裡的水果和蔬菜，阿玲一時間覺得很是開心。有一天，大約在隆冬十二月的時候，她買了一盒當時在國內還很少能見到的草莓回家。等著丈夫阿鵬回來一起嚐鮮。誰知阿鵬回來以後，一看便說：「這種草莓不好吃的。」這種草莓不好吃嗎？阿玲自己拿出來在水龍頭下面沖沖。拿起了一顆吃了。每一顆草莓都大得像一個雞心而且有的還分叉成兩個雞心似地併在了一起。咬進嘴裡的口味淡淡清清的，還有點酸。草莓有點酸——這是那次阿玲吃草莓後所留下的印象。

然而，此時的阿鵬卻又說了，說：「這草莓，並不是德國的。」還說：「現在可不是吃草莓的季節。這些草莓都是在暖房裡面被培育出來的。」阿玲說：「暖房裡面培育出來的草莓難道不好嗎？那暖房裡的設備要多少錢啊？有吃是一件多好的事啊！在中國那可不是到處都是吃草莓的季節便有草莓吃的呢！你還挑剔！」

　　做丈夫的阿鵬不作聲。時間過到了來年的三月。超市裡突然便出現了大量的草莓。於是阿玲便又買了一盒回家，等著阿鵬回來一起嚐鮮。誰知阿鵬回來以後，一看便又說：「這種草莓不好吃的。」這算什麼話呀？阿玲想不通了。只聽得阿鵬說：「這種草莓是西班牙來的。不是德國本地的。所以不好吃。」阿玲說：「原來你還是個大民族主義者呀！歧視西班牙嗎？」阿鵬說：「胡說八道呢！我不是大民族主義者，這不是歧視西班牙。這就是沒有德國的好吃！」然後，接下來當然還有一句：「以後不要買了。」把個阿玲給氣得個莫名其妙。

　　如此便又過了一個多月。期間超市裡的草莓不斷地上市，阿玲卻也沒有了去買的興致。因為買回去怕又被阿鵬說買得不對。然而就在進入了五月的時候，有一天的週日，阿鵬卻從地下室拿了兩個大白桶上來說：「我們去摘草莓！」阿玲糊里糊塗地跟上了車，一路興奮地想，這草莓是長在樹上的呢？還是長在地上的？

　　阿鵬一路把車開得飛快。一陣七拐八彎之後，車子拐進了一條農田路，在一片長得綠油油的低矮植物前停下來。田的中央插了

一塊很大的牌子，牌子上面畫了一個大大紅紅的草莓。放眼望去，那一壟一壟的草莓田裡已經有不少的人在裡面走動了。只見他們走走、停停、彎彎腰、舔舔手，又繼續走走、停停、彎彎腰、舔舔手。阿鵬牽了阿玲的手往田裡走。一邊走一邊吩咐說：「吃！到裡面去盡情地吃去！吃不下了再往桶裡裝。我們帶回家去吃！」阿玲一腳一腳地跟著往田裡走，她發現原來草莓是一株一株矮矮地被種在地裡的。每一株的下面還都隔地鋪上了一層稻草。阿鵬說：「這是因為垂下來的草莓一觸地便會發霉的緣故。所以用稻草將它們和土隔開。」而阿玲卻不管什麼霉不霉的了。她已經彎腰選了一顆又大又紅的草莓摘下來往嘴裡塞。也幾乎在這一瞬間，阿玲一口咬下去後，便立刻明白了為什麼阿鵬堅持要吃德國草莓的理由了。這土生土長的草莓用四個字來形容就是香甜無比。

只聽得阿鵬在身後又吩咐道：「摘小的。越小越甜！」阿玲真是服了自己的丈夫。於是便換了小的摘。真沒想到那小小紅紅的草莓，還真是更加地香甜了。甚至香甜到阿玲覺得是有了一股奶油的味道。於是，那一天的草莓變成了阿玲後來生平裡第一次所吃到過的最好吃的草莓。很快，她便和其他所有在草莓田裡的人一樣，吃了個腸飽肚圓之後，又捧了滿滿的兩大桶去草莓田的地主那裡付錢，付了錢後心滿意足地打著飽嗝地回家去了。

回到家裡以後，看著那兩大桶冒尖的草莓，阿玲的問題便又出來了。她問阿鵬說：「為什麼這德國土生土長的草莓會這麼好吃

呢？」阿鵬說：「首先！當季的再加上當地的就是好吃！因為它們是自然熟。暖房裡的卻都是催熟的。你看看那些分叉的和像雙胞胎似地連在一起的那些，就都是被催出來的結果。其次，從西班牙運過來的草莓，都是沒紅便被摘下來裝筐等待空運的。個個上面還被噴了一層保鮮劑，所以怎麼會甜呢？」而德國本土的草莓就不一樣了，雖然德國的氣候比西班牙冷一點，所以草莓也熟得晚一點，可是它們都是自然熟的，再加上剛剛從枝頭給摘下來，當然是又香又甜啦。」

所以，很多德國居民都知道，若要吃草莓就要等到這時候才吃。這和吃蘆筍是一樣的。德國餐桌上五月份的另一大風景便是蘆筍。

吃自己居住地土生土長的植物和水果，拒絕吃進口鮮貨，這是很多德國人在經過了現代化所提供的方便和奢侈生活以後，力圖重新回歸自然的一種生活態度。而在我們，尤其是大陸還在一片風地掀起崇洋迷外的物質生活，年輕一代的吃穿住行一概都以外國的為好，進口的為上時，德國的民眾們卻早已在反思了，到底什麼樣的生活方式才是對一個人真正地好？就拿吃來說，現在的生活方便到隨時隨地可以吃到一個人所想要吃的東西，難道是真的好事嗎？且不說空運來空運去地要用掉多少汽油和排出多少廢氣，德國的物質生活在世界上處於領先地位，每年卻還有那麼多得癌症的病人。其原因應該是和生活環境以及生活方式有關吧。於是這不吃進口和反季節的東西，而崇尚吃當地和當季的東西，是越來越多地在生活中

被人們所推崇和接受了。

　　阿玲在吃下了第一顆由自己所摘下來的草莓後，終於明白了物質的豐富固然是人生的一件大事，可是如何去正確地面對和運用物質的豐富是人生中更大的一件事情。

吃肉在德國

█ 德國

謝盛友

《論語》中孔子不殫其煩地講授飲食之道，魚肉不新鮮了，他就不吃，「食不厭精，膾不厭細，食饐而餲，魚餒而肉敗，不食。」蘇東坡在貧困的生活中，仿製前人的做法改良，將燒豬肉加酒做成紅燒肉小火慢煨而成，豬肉色澤紅潤，湯質稠濃，味道醇厚。蘇東坡有首《豬肉頌》：「洗淨鐺，少著水，柴頭罨煙餡不起。待他自熟莫催他，火候足時他自美。黃州好豬肉，價賤如泥土。貴者不肯食，貧者不解煮。早晨起來打兩碗，飽得自家君莫管。」

小時候在鄉下農村，吃肉的日子屈指可數，過年、端午。那時每家每戶養豬，豬要上繳到公社的食品公司，殺豬了，百分之六十（有幾年百分之九十）上交國家，剩下的歸自己所得。

鄉下有幾次意外的吃肉時間，這就是鄰居的豬發瘟了。吃這樣的豬肉是不要錢的，一般都是男人吃。大家聚集起來齊動手，殺豬拔毛，切肉砍骨，有人貢獻柴火，有人出鹽巴出醬油，反正把瘟豬肉的味道煮得濃濃的。現在想想，那時的我們，身體不知道為何如此強壯，從沒有聽說誰吃瘟豬肉吃出病來。

那時，在鄉下吃一次豬肉猶如現在德國的小孩過聖誕節，前幾天就激動起來，就盼望起來，心裡就開始美滋滋地想著肉的味道，胃裡還會時不時有條件反射。而歐洲現在的小孩，生活再苦難，也不用著吃瘟豬肉。

　　二〇一一年底歐洲媒體披露，意大利天花亂墜，糊貼標籤，矇騙消費者，欺詐顧客，任何國家，任何社會都會發生。超市裡也銷售配有標籤「生態肉（Biofleisch）」的豬肉牛肉等，你願意在專業肉鋪買還是在超市？我自己受鄰居的影響，寧肯到熟人專業肉鋪購買，理由是：他識貨，至少他知道他的牛、羊、豬之來源。他的肉製產品數量有限，保證每天供應的都是新鮮肉。當天沒有銷售完的肉品，就用來製作香腸，或者用作烹飪小吃。熟人店主這樣一貫的做法，很受附近居民和上班族的喜愛，因此擁有了一定的常客。

　　如今，綠色當道，大型連鎖超市也與大型供應商聯合，肉製品也貼上「bio」的標籤，阿爾迪（Aldi）的合作夥伴就是歐洲規模龐大的B. & C. Tönnies Fleischwerk GmbH & Co. KG。不是說，大的就一定不好，至少有時候，大公司很難兼顧到你我這些小顧客。在綠色肉製品方面，大公司的聲譽日漸不佳。

　　根據德國肉製品質量安全檢測部門的資料，歐盟生態條例規定，綠色肉製品（也稱生態肉製品）必須滿足三個條件，第一，在養殖的過程中，牲畜必需享受足夠的空間，而且牲畜要放養，也就是說如果農戶養殖「生態牛」時，必須確保牠們有足夠的戶外「遛

彎兒」空間，沐浴陽光、呼吸清新空氣；第二，供給牲畜的飼料必須是「生態飼料」，所有含有激素等化學成分的飼料都被明令禁止；第三，當牲畜患病時，所用藥物都必須合乎標準。

這些綠色牲畜在餵養時不會被注射激素，不會在短時間內被催熟，所以，口味更香、肉質更嫩。

一般來說，消費者用肉眼很難區分普通肉製品和綠色肉製品，誰也不知道二者的質量有什麼明顯的差別。消費者唯一能區別的是價格，綠色豬肉塊每百克售價為一・九八歐元，綠色牛肉塊每一百克價格為二・二歐元。綠色豬肉和雞肉的價格比起普通的豬肉、雞肉的價格懸殊將近二倍，因為豬的「放養」比較困難，綠色雞的飼料成本也非常高。

儘管德國生態食品經濟委員協會（BÖLW）有嚴格的檢測的環節，比如對飼養的空間大小、飼料成分及執行情況進行測試，定期檢查經銷商從哪個供貨渠道進貨、進貨數量多少、在加工的過程中是否添加了違禁佐料等。但是，在歐洲，販賣假冒綠色肉製品的銷售商和生產商，還是難以杜絕。

如今在德國，哪怕是熟人鄰居專業肉鋪賣的豬肉，吃起來也不像蘇東坡的豬肉，很難色澤紅潤，湯質稠濃，味道醇厚。

我家的日常飲食

西班牙

張琴

　　提起飲食文化，自然想起「食色，性也」——這句話出自《孟子‧告子上》：告子是一位年輕的哲學家，他對孟子的「人性善」觀點很不滿意，就找上門與孟子辯論。話題中告子說了句「食色，性也」，意思是食慾和性慾都是人的本性。由此可見，食與性在人的生命中一樣重要。

　　西方的廚房革命演變到今天的飲食改良，兩者的完美已成為追求生活品質的印證。廚房在西方國家裡，是屬於日常起居中家人活動的另一個空間。今天的中國，儘管以往被人們忽視的廚房，已逐漸受到優待。但是，飲食文化仍舊過於陳舊，陋習不減，甚至有些被妖魔化了，使其過於奢侈浪費。一個家庭主婦（女性解放後，男人也擔負家庭雜務）一生中有半生時間花費在採購和廚房裡。這一現象在西方是難以看到的。

　　一生中能吃多少？能穿多少？再有錢，把時間過多地花在食上面，活得太累也就沒有多大意義。簡單化，高質量的生活才是現代人所追求的。如果按照一家三口人計算，每週一到兩次從超市買回食品設置家中冰箱即可，完全沒有必要每天提著菜籃子去市場。有

人會懷疑這樣的食品是否新鮮，久放冰箱內破壞了維生素，其實這些擔憂都是沒有必要的，因為有保鮮盒等處理工具，能在冰箱內保鮮個把星期，絕不成問題。

十多年來，我就是採用這樣的優選法，每週一到兩次去超市，選購僅僅能滿足三天到一週的食品，冰箱裡從不會食品堆積，餐桌上也無殘食剩餘。把買回的肉類蔬菜以及副食品隔開放入冰箱裡，並定期對冰箱清洗。無論熟吃還是生吃，新鮮度基本上沒有變，也不會產生任何異味。

日常生活，我們進餐的搭配非常精緻，有時為預防肚饑，家中經常備有火腿、香腸、乳酪、酸奶等零食。

看看我們的飲食優選法：

早餐：空肚子喝點蜂蜜水，一杯牛奶，一個蘋果，少許乾果（核桃、杏仁、松子、榛子……）此外配搭麥片／餅乾／蛋糕／植物奶油／果醬／麵包，雞蛋隔天一個。

午餐：主食在牛排／海鮮／雞肉／豬肉其中選一，豆類、蔬菜，尤其是沙拉是每餐不可缺少者（包括地中海、美國、俄羅斯……等式，均自做），中西式湯更換，水果不限。

晚餐：少許香腸（按瑞士、德國等普通家庭經常食用各色香腸）、奶酪、酸奶、水果，最後，來點黑色巧克力更佳。

冬天以粥麵食保暖防寒為主。

在酒水方面，絕對剔除各種成品化工飲料，用餐時僅飲自來

水（按：馬德里的自來水源是來自於五十公里處的雪山，被處理後水質甘醇極佳。）有時興之所至，也飲點紅酒或無酒精啤酒；飲料則是自榨的橙汁和檸檬水，還有西班牙東南部瓦倫西亞市特產HORCHATD，由一種植物磨成的汁，尤其冰凍過的喝起來甘甜爽口。

從上述菜譜看，基本上是綠色和自然食品，似乎沒有多少脂肪過剩和化工製造者。

飲食科學搭配，合理化進餐，是對生命最好的延續和尊重。除此之外，日常生活中盡量不要喝化工飲料，不要吃罐頭食品。以上料理既減少了高溫高油高脂（患三高症），又避免接觸更多的化學成分。再說，一般客人進到家裡，聞不到廚房味道（長期熱油烹飪易患肺癌）。這樣的飲食配方完全科學化，每天的營養也足夠補充體內，而且每天花在廚房的時間不到一小時就夠了。這樣一來，既節約了勞力和時間，又節省了資源（水電氣），垃圾一少，又維護了環保衛生。西班牙超市已廢止使用塑料袋，代替的是如馬鈴薯等有機物製造，可自然化解的食品袋。

食既為人之性，屬於私人生活範疇，他人無需過問干涉。但是，透過飲食文化可見一個民族習以為常的生活價值觀。為了您的身體健康，為了環保，不妨試試改變以往一成不變的生活方式，無論對您還是他人與社會，未必不是一件好事。其實，生活很簡單，無貪太多的物慾，既愜意又幸福！

飲食科學搭配，合理化進餐，是對生命最好的
延續和尊重。（麥勝梅提供）

綠色食物的健康哲學

英國

林奇梅

我們每日的生活消費中，最為人們關心的莫過於是飲食。食品的營養和安全關係著人體的健康，由於人們關心健康，於是追求健康的飲食方式，呼喚綠色食物的聲浪與日俱增。

所謂綠色食品，在今日時代的解釋裡，並非只是顏色中綠色食物的蔬菜水果等食品，它所涉及範圍還包括實用油類、蛋奶類、水產、酒類等食品，綠色食品的生產過程和生產的環境都經由人們的控管，由於這些食物來自良好的生態環境和良好的控管生產，所以讓人感覺是比較安全而富有營養，也比較優質的食品。

在日常生活中，我們所要認識的綠色食品有來自於自然的食品，以及經過人工再加工後的食品。天然食品就是在野外生長的，然而，野外生長的食品有可能是安全的，也有可能是不安全的，因為自然的環境也有不安全的因素。比如，有的土壤裡面含過量的鉛，有的水含氟過高，那麼，在這個環境下生長起來的植物和動物就可能會出現重金屬含量的超標，倘若是如此，則食用物料所做成的餐物和製品也是完全不安全的。

又如在生產食物的過程裡，人為的因素也會造成食物的不安全

食用，例如農藥的劇毒性，高劇毒農藥是禁止在水果、蔬菜、茶葉以及中草藥上使用的。我們目前在生產中所使用的農藥是低毒高效率的農藥，這些農藥的毒性對於人體的危害較少。又如在點心和餅乾的製造過程中，添加過多的鹼和色素，甚至於一些沒有良心的食品製造商，在製造食品時，還添加了塑化劑原料等等，所以對於加工過後的食品，在購買時，最為重要的乃是這些產品的添加劑等化學原料的說明，及檢驗後所標示的項目是否符合標準，以及可使用的時效性。

然而，是不是買回來安全的食品，就表示一定能夠吃得出健康呢？那可不一定。實際上，一個人身體的健康除了需要注意食物的來源外，最為重要的是在飲食的結構上，要注意食物的多樣性和食物營養的均衡。然而，如果為了只關注於飲食的營養而避開了自己所喜歡的食物，那也不需要如此地嚴肅要求，因為人的食慾往往會受到慾望和喜好和時間與場合，而有所改變。比如我們會因時常旅行，而對於當地的食物產生了好奇，我們的食慾自然而然會想要吃著它，那就是我們的身體有了慾望以及有了需要，所以此時又怎能說只為了健康的條件，而避離慾望的需求呢？於是，談到飲食的營養與健康在關注於原則與要點時，也無需要求自己這個不能吃，或是那一種也不能嚐，如此反而失去了每日生活的樂趣。其實，任何食物都有其營養之所在，最重要是我們適可而止的食用，還要有適當的運動，和充足的睡眠，如此吃了食物有了消耗，有休息，營養

有均衡，身體的抵抗力就會強些了。

　　二〇一二年的奧運會要在英國舉辦，英國政府對此是既高興又緊張，對於即將來臨的觀光季節，為了妥善歡迎來自各國的觀光客也做了各種的準備，除了主要的交通工具如地鐵、火車、公車以及各種交通工具的行駛路線的指標，做了重新的標示外，在飲食方面，特別安排在英國BBC電視台也針對奧運做了所謂能真正代表英國食物特色的介紹和推廣，讓英國的飯店、餐廳和各個家庭有了學習的機會。於是，幾乎每天都有一個節目來介紹英國食物的烹飪和料理，更具體的行動是舉辦烹飪競賽，由專家們選拔來自整個英國各州郡地區廚師的烹飪技術，現場參賽者緊張得個個汗流浹背，各具競業的精神，得勝者賦予英國著名廚師的頭銜。

　　烹飪和料理的介紹中給我印象深刻及容易快速學會的有幾種，比如早餐的麥片烹飪成粥，煮粥對於我們每天攝取早餐的營養是簡單又容易做的餐點，我們華人煮粥是以米、或是米與綠豆、或是玉米和小米來煮成粥。然而，西方人的粥是以麥片加五穀豆類、乾果、牛奶和水來煮熟，煮熟後的粥在食用前，依個人的喜好可加入蜂蜜和少許果醬，這是英國鄉村茅草屋的著名廚師彼德，強調自己對於媽媽菜懷念的食譜。這一道簡單食譜的營養有雜糧的醣類，及多種維他命和熱能的攝取。

　　談到食物的營養哲學，綠色蔬菜類的介紹更是普遍受歡迎的節目，廚師們以最為簡單的烹飪方式，視各人喜愛的各種蔬菜來做料

理，但是著重於對於人體健康的需要，以及營養的攝取為基礎。有機食物的介紹，更是受歡迎的做菜種類。例如甜菜根是近幾年來大受歡迎的生機飲食的明星食品，甜菜是一種根莖蔬菜植物，它的長相很像大頭菜，在英國是一種盛產的蔬菜，果肉和外皮顏色以紫紅色為主，吃起來是甜甜脆脆的，近年來，農業專家再次研發多種的新產品，有黃色和鮮豔的紅色，更使人驚奇的還有黃紅夾雜顏色的新產品，然而還是以紫紅色最受歡迎。

東方國家對於糖的生產是以甘蔗來提煉，然而歐洲國家的醣生產是由甜菜根來提煉的，在歐洲的草藥料理師所認為的自然藥物甜菜是其中的一種，它被視為像靈芝一樣的崇高和受歡迎，卻是便宜而容易取得的自然生產物。

甜菜根含有豐富的鉀、磷、鈉、鐵、鎂、醣份和維生素ABC和B8，可以激發胰島素的分泌，幫助消化，甜菜根裡所含的甜菜鹼，能加速膽汁的分泌，幫助疏通血管的硬塞，甜菜根的鋅酶素可以治療脂肪肝，阻止心臟病，甜菜根含有豐富的鐵質，可以治療貧血，有換血、清血和造血的功能，甚至於還可以治療憂鬱症。

對於甜菜根的食物烹調方式有很多種類，最為簡單的是將甜菜根於削皮後，放在滴上橄欖油的水裡煮熟，起鍋切片或是切小塊狀，與其他生菜和甜玉米拌上沙拉醬即成為營養菜，顏色又吸引人的自然的沙拉餐食，這一道生菜沙拉在西洋餐廳裡是非常普偏和受歡迎的沙拉菜。

所謂綠色食品,並非只是顏色中綠色食物的蔬菜
水果等食品,它所涉及範圍還包括實用油類、蛋
奶類、水產、酒類等食品。(麥勝梅提供)

英國著名的意大利籍的電視烹飪廚師名叫安羅哥拉先生，他走遍歐洲各個大小城市，採訪當地的文化和傳統餐食，他的節目特色是介紹飲食文化，欣賞他的節目，除了能瞭解當地人的生活和文化傳統外，還可以認識當地人的飲食和風俗習慣，是一種頗受歡迎的節目。

　　他介紹甜菜根的食用方法，更是特別，那是一道老祖母的土方菜（土窯烤魚配甜菜沙拉），主食是將揉好的麵粉皮放在土窯裡烤好成薄餅，並烤整個剛從田裡拔下而洗淨的馬鈴薯，主菜是土窯烤魚，分別將幾條大的鱈魚不刮鱗，在魚的全身抹上海鹽和胡椒，而各以葡萄葉包裹著，放在另一個土窯裡火烤。所做出來的魚非常香嫩可口，甜菜沙拉，其作法就是將剛拔出來的甜菜根，洗了乾淨但不削皮，用甜菜葉包好皮放在土窯裡燒烤，這一種作法好像台灣鄉下土烤甜番薯一樣，烤好的甜菜熱騰騰香脆脆，爽口又富自然甜味，吃餐時配一些青菜，四季豆，同時來一杯紅酒和飲料，飯後喝茶或是咖啡和甜點，真是一席簡單又富營養的健康餐點，更是眾多親戚朋友相聚，歡樂跳舞的一種易做的圍爐菜。

　　營養哲學的道理不在於食物來源的稀有或是貴重，而是對於食物來源容易取得，以充分使用食物的原始本質來烹飪，無需加任何其他人工的添加物，是一種簡單而且便宜又富營養的食品，在烹飪的時間上又不費時，是節約時間和能源，又省錢的高價值觀。

種植的喜悦

荷蘭

丘彥明

不但要吃得好，還要吃得健康，一直是我對食物的理念。

生活在荷蘭很幸運，政府相關機構對食品的管制嚴格；農人、食品工廠也都遵循法規：不論環境衛生、農藥或食品添加劑的使用，都在安全標準之內；超級市場內，過期食品必定下架。即使這樣嚴控，還是有不少人只選擇天然的「有機食品」。我雖然沒到凡食物必「有機」的地步，但為了健康，終是能「有機」便盡量「有機」。

家中有園地，土壤不加化肥，僅添換腐殖土和天然的牛糞肥、魚腥肥。植物亦不噴灑農藥，除了澆水，偶然餵以淘米水、稀釋的剩餘牛奶、豆漿，任花樹、青菜、瓜果自然生長。

菜圃種植的蔬菜，主要以荷蘭超市購買不到的中國蔬菜為主。

韭菜，包餃子當然美味，做涼拌菜也清爽。韭菜根用黑桶蓋嚴，數週後收穫韭黃，炒肉絲餘香難忘。

播種蘆筍需要好幾年耐心。如今家中綠蘆筍已有大拇指般粗，每年蘆筍季可以切下不少清炒食，或做手卷。不知是否心理作用，總覺得自家的蘆筍特別鮮甜。

依中醫說法，魚腥草乃預防感冒的良方，因此它長年獨擁一塊天地。時常採摘魚腥草嫩葉涼拌一小碟，氣味有些沖鼻，嚥下卻感到心安。

　　枸杞嫩尖及嫩葉越擷越發，從四月初採摘到夏季結束，煮湯、涼拌、炒食，微苦反更甘美。秋末收穫枸杞子，明目清火。歷經數年，枸杞枝不只粗壯且有瘋長之勢，引來各種鳥雀站在枝頭歇息、歡唱，十分熱鬧。

　　歐芹、薄荷都在菜圃占有一席位置。歐芹切碎加皮蛋粒炒肉末，是下飯小菜。薄荷泡茶、做配菜都好，唯根莖竄長迅速，不得不隨時鏟除。

　　一年生的綠色蔬果，依時令不同，依次下種。

　　年初土壤解凍，先種下大量荷蘭豆、豌豆種子，等待先採豆苗再收豆莢。

　　四月初開始播種二十日蘿蔔，育種四季豆、刀豆等豆類，以及西葫蘆瓜、小黃瓜、南瓜等瓜類。

　　五月中旬之後，撒下萵筍、紅油菜、上海白菜、莧菜、油麥菜、紫蘇、冬莧菜、芥菜等菜種，待出芽，適時分種，注意澆水、除草，農事永遠忙碌，身體卻因勞動而健康。

　　有種植就有收穫。每年六月至九月，我幾乎不必購買蔬菜瓜豆，上街採買補充，只為讓飲食營養更均衡罷了！

　　菜圃與花園之間，搭建了一個溫棚，只有四平方公尺，卻足夠

用來種植絲瓜、苦瓜、蕃茄、辣椒、紫背菜、沙拉菜、中國芹菜和九層塔，這些特別需要溫暖的蔬果。

　　絲瓜、苦瓜不適應荷蘭冷寒的氣候，偶然哪年夏日陽光特好，可長上幾根嚐鮮；氣候不夠熱的夏天，就只有望花興嘆了。

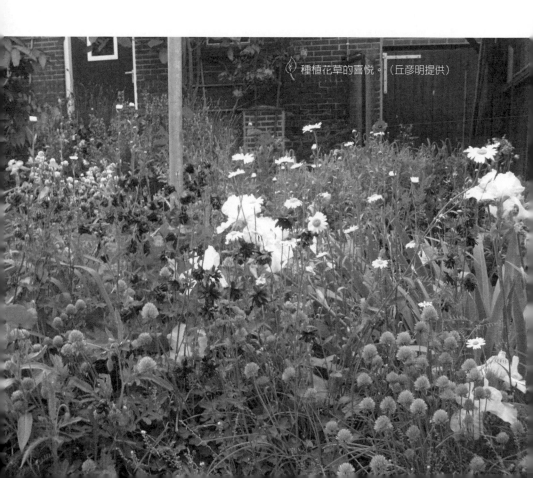

種植花草的喜悅。（丘彥明提供）

九層塔拿來炒雞蛋、炒海瓜子、做三杯雞、煮湯。多產時搗成青醬塗抹在餅乾上。

中國小芹菜，切段炒肉絲，切細粒放魚丸湯裡，但我最喜歡拿它與小魚、蝦米、杏仁配搭，做成客家小炒。

新鮮沙拉葉，不單當沙拉吃，也拿它包裹米飯、包裹紫菜酥、雞鬆，口味清新。

紫背菜加適量醬油、花椒粉涼拌，葉汁紫色，好看極了，葉片入口柔潤滑爽。

辣椒切細粒泡醬油做沾料，或放入泡菜罐裡製成泡椒，絕妙。

花園當然種花，四季綻放不同色彩的花朵，層次美麗迷人。

有的花株不僅供觀賞，還有食用價值。春天裡，福爾摩莎花、罌粟花冒出青綠的嫩葉芽，偶爾採摘，清炒一小碟，換換平日口味。夏季金針花開，金黃清雅，花謝仔細取下，乾製食用。

紅、白、黃、金橙色玫瑰花，花香花美花期長。平日興起，掰一些花瓣丟入玻璃茶壺，注水放進冰箱，玫瑰花搖身變成冰鎮芬芳的玫瑰花露。

臘梅樹在新年的雪地裡花開靜美。滿枝椏黃色的花朵透亮晶瑩，飄送幽香。把新鮮的花朵包手絹裡、放書桌前、擺汽車中聞香；晾乾了的臘梅花則裝進玻璃罐裡，閒時泡杯臘梅花茶。

薰衣草一叢叢，花開紫色，種子亦紫。我雖不懂拿葉子提煉香水，卻會取一些做烹飪時的調味；也會適時收取種子，乾燥後以少

許沖茶，或裝飾房間，或放入衣櫃除蟲。

不少調料香草被我以草花的形態混入花園，夾種於名花之間。蝦夷蔥、來路花、歐甘草、墨角蘭、迷迭香、檸檬草、麝香草、芝麻菜、甜月桂等調料香草，春夏花開燦美。每回調製沙拉，或燉肉、烤魚，選取恰當香草加入，遂增添繚人的香氣。

涼棚旁攀爬一株葡萄，結出一串串紫色的葡萄，小鳥吃得極歡。

鄰近客廳的陽台木架上纏繞一株奇異果藤，莖葉已糾結成美麗的遮篷。每年春天開出上千白色花朵招蜂引蝶，而後果實垂吊彷如一盞盞小燈籠。秋末風起，採下足夠吃過整個冬天。

縱使花園不大，設法種植了迷你品種的蘋果、梨樹各兩株，繞成別緻的涼棚拱門，賞花賞果。每年收穫百來個蘋果與梨，蘋果是大陸稱為「蛇果」、台灣叫其「五爪」的紅蘋果，外型大而美，果肉脆又汁甜。梨是標準荷蘭梨，果實釋放香味之後，立即食之質感香脆，放置一段時間再品，則甜美入口即化。

花園中另有一棵香椿樹，是從英國攜帶過來的幼苗培育長成。香椿嫩芽涼拌豆腐、烘香椿雞蛋、炒香椿肉末、泡香椿油。豐收時吃不完，過水篩乾，收藏凍箱備用，或慢火烘焙成杏椿茶葉。

栽種的植物不斷在變化，故事永遠說不完。收穫綠色食品是莫大的享受與喜悅！慶幸自己能擁有一片雖小而美的土地。

扔在地上就行

德國

邱秀玉

最近從長居的德國返回大陸觀光，在某些旅遊景點常遇到一些糗事，被列為不入流的外客。

香蕉皮惹禍

在某處景點旅遊，有很多併排販賣新鮮水果攤位，販賣當地出產水果，一個個碩大水溜溜新鮮水果，被擺放得整整齊齊，個別施展其風騷媚態招徠遊客。雖垂涎三尺，但想到水果的沉重而無力負荷，只有將手乖乖地縮回。

但還是被一串從未見過顏色非常紅豔的香蕉所吸引，忍不住指著那串香蕉問老闆娘是甚麼香蕉顏色那麼特別：「是火龍蕉，很好吃，買一串吧！」

價錢比黃皮香蕉貴一倍，也不知是否真的好吃，就買兩條火龍蕉與老伴就地分著試吃，但不覺得特別好吃，而且味道有點怪怪

的，也許是不合口味吧，就沒有再買。手裡揚著香蕉皮，按照在德國多年養成的生活習慣，很自然地尋找垃圾桶，四周張望了一下看不見，很自然地詢問老闆娘：

「請問這香蕉皮要丟那裡？」

「扔在地上就行。」

我心想要是旁人路過豈不是被香蕉皮滑個四腳朝天，遂再細尋可丟物之處，瞧見攤位旁有一個破舊小桶，隨意將之丟進去。沒想到老闆娘急急忙忙從攤位裡頭走出來，彎身拾起桶裡的香蕉皮手一揚，很準確地拋到馬路上，臉上那抹為顧客而牽扯的笑意已飛到九霄雲外。

滿腔熱情頓時化為烏有，只有牽著老伴的手聳聳肩，悻悻然走開。

花生殼惹禍

在另一景點，晚上在一條小街上遛躂，想了解一下當地市情，人頭攘攘，好不熱鬧。見一三輪車販是一位老媽子，在街邊販賣紅心花生，車板堆放幾種或煮或炒或烘的熟花生，見老人家年事已高靠賣花生過活，生計不易，想幫襯幫襯她。就買一些作為宵夜解饞，隨手拿起一顆花生剝開想看花生仁是否紅色，由於天色已晚看不清內裡乾坤，心想也無所謂，只要能夠幫老人家多做一點生意就行了。

然後習慣性把手裡的花生殼放在車板上角落的空位，就像在歐洲家庭用餐時很自然把骨頭殘羹放到盤的一邊一樣。不想老人家立即拉下臉來，撿起花生殼重重地扔到地上，臉皮皺紋都揪在一起，似乎我們是搗蛋鬼惹人嫌。

　　我愣住了，老伴拉我的手，拎著那包已付錢的花生走開。

　　他對我調侃說：「我們該入鄉隨俗啦！」……「入鄉隨俗」？我迷惑地想：三十年前從我踏上德國的境地開始，就要學會當地的生活習慣。例如：不能隨地吐痰，咳嗽時將痰吐在紙巾上，然後才往垃圾桶丟棄；擤鼻涕時也要用紙巾或手巾；吃東西後的廢棄物要找到垃圾桶才能丟棄，就連小小的糖衣也不能隨地亂扔，慢慢地養成習慣成自然的一種生活方式，也算是入異鄉隨客俗罷。可現在，我也迷糊了，到中國大陸究竟是回故鄉呢或是入異鄉？該隨家鄉俗嘛！可他們把你當成格格不入的外來客，總之；「扔在地上就行」我還是做不到。

遠程供暖在德國的應用

德國

謝盛友

　　山東省曲阜市長到寒舍雅會，問：「你們家裡燒什麼來供暖？」我回答：「焚燒垃圾！」接著我帶市長到地下室，他看到那些供暖設備，感嘆道：「僅這些供暖設備，在國內就得十萬歐元，大約一百萬人民幣。」

　　我告訴市長大人，我家不但不用花錢購買這套供暖設備，而且三十年內，遠程供暖公司每年夏初秋末兩次派專業人員親自到家裡來，免費檢查和維修維護。

　　曲阜市與班貝格市即將結成友好姊妹城市，不妨借鑑焚燒垃圾遠程供暖的做法。

　　作為世界文化遺產城市，班貝格為更好地應對氣候變化，結合當地實際情況，制定了一些具有獨特性的能源與氣候保護政策，其目標就是降低溫室氣體排放，電廠採用了熱電聯產的設備，有效提高了能源利用效率，最大程度地減少了排放。班貝格建立起的遠程供熱網，就是與垃圾焚燒廠連接，利用焚燒垃圾產生的熱量發電，或直接燃燒熱水，從總鍋爐通過管道，輸送到各區中轉站，再由中轉站輸送到居民住宅樓房或其它建築物。

班貝格市建立起的遠程供熱網的特色是免費提供、免費安裝和免費使用。在30年內，遠程供暖公司每年夏初秋末兩次派專業人員親自到家裏來，免費檢查和維修維護。

 班貝格市的遠程供暖中轉站。

德國通過各種稅收優惠鼓勵垃圾焚燒發電，以促進資源再生利用。為了鼓勵班貝格市政府的焚燒垃圾遠程供暖政策，聯邦政府和州政府都有一定的獎勵，而最終受惠的是居民。我一九九八年簽約購買這套房子，二〇〇〇年住進來，當年的住房合同和貸款合約中有三方面的優惠：五分之一的貸款是州政府銀行提供的無息貸款；五分之一的貸款是KfW德國復興信貸銀行提供的低息貸款（利息百分之二‧四，其餘貸款利息是百分之六左右）；年輕人家庭享受七年的購房津貼（每年六千馬克）。

　　德國是聯邦國家，各州政府擁有立法權，實施本州的法律，同時規定聯邦法律高於州法律。基本法（憲法）還規定，城市、鄉鎮和縣有權在法律的範圍內對地方集體的一切事務實行地方自治，自治範圍包括地方道路建設、公共交通、水電氣供應、汙水處理等。

　　在環境保護政策制定方面，德國主要遵循排汙者付費原則、預防污染原則、政府與企業和家庭的全民參與和共同負責原則、特定情況下的集體負擔原則、重點原則及公平的代際資源分配原則。國家政府提供直接或間接的環境保護補貼等。

　　在環保政策的作用下，根據二〇一一年十月十五日德國法蘭克日報公佈的資料，在電力方面，可再生能源占德國總量百分之十六‧四，到二〇二〇年將可再生能源的利用比例提高到百分之二十五至三十；到二〇二〇年將可再生能源在供暖上的利用比例提高到百分之十四。

德國垃圾焚燒，製造新能量。德國全面執行垃圾利用和處理方案、並遵守相關的環保法；全部垃圾在國內處理；通過「避免垃圾」、「物資回收利用」及「制堆肥」三項措施，將垃圾的原始容量減少一半，剩餘的一半全部焚燒。德國生活垃圾主要採取三種方式進行處理：一是焚燒，德國大約有百分之三十的生活垃圾在進行了回收再利用後實行焚燒處理，並由此獲得能源，如發電、遠程供熱等；二是掩埋，德國大約有百分之六十的生活垃圾被掩埋處理，德國垃圾法規定，可燃物小於百分之十的垃圾才准許掩埋。掩埋場底部鋪設了管道，以便收集垃圾降解生成的可燃氣體，並進一步回收利用，如發電、供氣等；三是堆肥，大約有百分之十的易腐有機垃圾經堆放、高溫發酵生產成堆肥，用於農田。

　　德國環境部的各項研究和計算表明，垃圾焚燒的優點是：有害物質基本上被破壞，焚燒後的垃圾灰渣中不再含有鹵化碳氫物，灰爐不釋放有害氣體，不向地下滲漏汁水，填埋時不會污染環境，也不會留下將來污染環境的隱患；能利用垃圾中的能量（焚燒一千公斤家庭垃圾可替代二百五十升燃油發電或供熱。按計算，一個德國家庭百分之十五的用電量，可從自家垃圾中獲得）；與分揀後的剩餘垃圾相比，焚燒後垃圾容積減少百分之九十，質量減少百分之七十，垃圾焚燒後產生的灰渣百分之九十可利用。

　　德國在上個世紀九十年代初的時候，就已經擁有五十餘座從垃圾焚燒回收能量的裝置以及十多座垃圾焚燒發電廠，並且用於熱電

聯產，為城市供暖供熱或汽車用氣。德國垃圾焚燒發電的受益人口已經超過百分之五十以上。

從氣候保護角度而言，最好的供暖方式是遠程供暖。相對於傳統的發電廠，垃圾焚燒發電廠不但避免了大量的熱能損失，而且還可以充分將廢熱利用到遠程供暖中。

市長大人對我家的溫度調節閥很感興趣，我告訴他，原則上，夜間將暖氣全部關閉並不好，因為第二天早晨不能盡快回暖。我們的做法是在夜間把暖氣關小，使得室溫從白天的二十攝氏度降低到十六攝氏度。在第二天早晨再開大暖氣，可以節省供暖用能。

德國大機關大學樓房則採用先進的供暖設備調節裝置，由電腦控制，根據需要根據使用時間或者放假時間進行暖氣開關設定，避免不必要的浪費。

垃圾場的變遷

德國

劉瑛依舊

　　下了州級公路，再穿過層層樹林，步行一公里，便來到這個特殊的區域。

　　眼前的景色讓人陶醉：三座巨大的丘陵山包，披著綠色的外衣，劃著優美低緩的曲線，與周圍景緻渾然一體；供遊人休閒散步的林間小路如一條絲帶，在醉人的綠意中舒緩穿行，蜿蜒向前。新老交織的樹叢，層層疊疊，鋪翠染綠。小溪潺潺，哼著淙淙小調，邁著輕盈碎步，款款前行。空氣清新得令人陶醉，讓人流連忘返。

　　可是，誰能想到，幾年前，這兒還是個巨大的垃圾場，每天分類處理、掩埋和焚燒全市及周圍幾個縣區成千上萬噸的各類垃圾？而那三座巨大的丘陵山包，原來是三個巨大的深坑，堆裝著這個地區三十多年的所有廚房生活垃圾？

　　六年前，我女兒所在的小學進行為期一週、主題為「環保教育」的項目活動。在這一週內，孩子們不僅學習環保基本知識，自己動手製作環保「小產品」，還詳細瞭解垃圾的分類、分解和回收過程。最後，學校還組織孩子們參觀了一座規模巨大的垃圾回收工廠。

作為協助老師照應孩子的家長，我也隨著孩子一道參觀了這座極具現代化的垃圾回收工廠，對德國嚴格高效的垃圾回收和環境保護措施，既震驚又感嘆。

這座被層層樹林包圍著的垃圾回收工廠，從外面看像是一座軍事基地：大門設有崗所，所有進出車輛都必須在入口處一個巨大的地秤上停留，經過稱量和登記後才能入內。大門兩旁的鐵絲網將工廠與周圍環境嚴格隔開。

工廠分為三大區域：一是回收處理棕色垃圾桶裡的庭院植物垃圾；二是回收掩埋黑色垃圾桶裡的廚房生活垃圾，三是分類處理黃色垃圾桶裡的各類包裝垃圾。

相對來說，回收處理植物垃圾的過程機械化程度最高，也比較簡單：只要將收來的植物垃圾投入巨大的粉碎機，再將粉碎後的植物垃圾與不同成分的化學肥料一起攪拌，堆成一座座小山，留待一段時間起化學反應，漸漸變成黝黑的植物農家肥。這些植物農家肥裝入密封的塑料袋中後，就可進入銷售渠道——家家戶戶在超市買到的各類蔬果、花卉的肥料和土質，就來自這裡。

而分類處理各類包裝垃圾和廚房生活垃圾，則投入了一定的人力：收來的垃圾，都必須進入一個長長的傳輸帶。傳輸帶兩端每隔二十米就有一對工人，將混入垃圾中不能歸類和回收的垃圾揀選出來，另作處理。

孩子們看到全副武裝、穿著像宇航員的垃圾工人在垃圾傳輸帶上再次將垃圾重新揀選和分類，都十分震驚。他們切切實實地明白，扔垃圾時，自己一個小小的、不經意的錯誤，將會給垃圾工人增加多少麻煩，增添多大的工作量！

　　經過垃圾工人檢查清理後的廚房垃圾，經傳輸帶源源不斷地運進巨大的垃圾坑，等待掩埋。而那些各類包裝垃圾，經過分類之後，分別進入不同的回收區域，或被送入工業爐中進行焚燒，或被重新加工利用。

　　垃圾場的負責人介紹說，這三個巨大的垃圾掩埋坑是四十多年前挖下的。當時，這裡曾是磚瓦廠，許多房屋建築的磚瓦煅燒泥土出自這裡。經過多年的挖掘，逐漸形成巨大的土坑。之後，經政府有關部門評估、計算、討論，決定在這裡建一座垃圾場，巨大的深坑用來掩埋廚房生活垃圾。為了防止地下水遭污染，這三個巨大的深坑都經過了特殊處理，鋪上了與地下水絕緣的物體。五年之後，深坑將被填滿。到時，這兒將是鋪上綠草、種上樹木、充滿田園風光的美麗丘陵區域。而這些山包下被掩埋的垃圾，若干年之後，將成為可以被重新利用的物質。

　　如今，這裡已完全看不到昔日垃圾場的任何痕跡。青草碧綠，小溪流水，樹木茂盛，清新養眼，像是被一雙無形的巨手精心梳理過的美麗庭院。

垃圾分類

西班牙

張琴

記得多年前，國際環保峰會在北歐召開，會議期間有一國家的代表嚴厲提出：人類如果還沒有引起環保意識，亂開發亂破壞生態，要不了多久，北極冰川融化，就會涉及到地球的每個角落。最後，只能看見珠穆朗瑪峰山尖了。

這番激昂的論調駭人聽聞，看看近幾年來地球上發生了多少災難和多少人為的不幸。就人類居住環境而言，越是人文內涵厚重的民族和國家越重視對環境和生態的保護。

就西班牙來說，屬於丘陵高地，雨量不是很多。相應來說沒有北歐國家的滋潤濕度大。但是，政府在城市美化上的確下了不少功夫。你會發現無論是繁華的都市或寧靜的鄉村，綠化生態、美化環境似乎成為政府主要工程，他們的表率已使人們有了共識。即便是在繁華鬧市，山茶、龍柏、五針松等常綠樹也隨處可見，並利用不同季節的色彩花草，去點綴春夏秋冬。這些花草樹木，有的種在馬路兩旁，有的宛如一條綠帶鋪展在馬路中央，把馬路自然分隔成兩條單行道，避免來往的車輛發生迎頭碰撞之虞。

政府取之於納稅人的錢用之於民，所以隨處可見大手筆的綠化。就一般家庭院落裡栽種的樹木花草也十分別緻。家庭凡是有土的地方，都會栽上一棵樹，種上一叢花。

　　在垃圾處理問題上，西方處理得很到位。我們所居住的小鎮Velilla D.S Antonio，是聯合國兒童基金組織認同最適合孩子居住的地方，稱之為「兒童友善城市Ciudad Amiga de la Infancia」。這裡每個小區百米以內都有分類垃圾桶，一個家庭的垃圾按照不同性質分好放在塑料袋裡後，再分類丟到垃圾桶中。那裡有不同顏色的垃圾箱：一般垃圾（報廢處理）、塑料垃圾（再生利用）、玻璃垃圾（再生利用）、廢紙垃圾（再生利用）和舊衣物（送到非洲等貧困地區）。

　　垃圾車工人幾乎每天都在夜間凌晨，將一些機械化的垃圾車分別開進每個小區，將垃圾分門別類地，倒進不同的垃圾車內，且邊倒邊粉碎，最後運到垃圾場共同處理。此外，凡是由於建築營造所產生的廢料，嚴禁倒入上述垃圾箱，必須由卡車運到郊外指定的場所扔棄，時間一久，在離城稍遠的公路那廂，即可看到不少類似小丘陵、土墩或小山崗，春天一到，上面長著不少野生植物花草，紅色的罌粟、黃白相間的雛菊、還有許多不知名的藍紫野花，將那些小山崗裝飾得五彩繽紛，既自然又美觀，這樣一來，還能消化掉為數可觀的垃圾吞吐量。

每天將性質不同的廢物，分別放在不同的垃圾袋裡，再分別丟進專制的垃圾箱內，這樣的生活規律，對我們來說，也許太麻煩了，可西方人卻將它當作了生活的一部分，無論大人還是孩子都能自覺遵守。西方人的生活習性和對環境的保護，也不是一天兩天就完善起來的，他們已經堅持做了幾十年了。

德國的「地溝油」

德國

謝盛友

我打電話預約好，廢油處理公司就會派人來取那些「地溝油」，德國名副其實地形成了「地溝油產業鏈」。

當年我要開餐館，找到地點後，除了房東允許外，在官方機構，首先必須到建築局申請店鋪用途改造許可，獲得這個許可的一大附加條件是：（每家餐館）必須安裝濾油器（Fettabscheider）。濾油器的作用是，將餐館洗鍋洗肉時的廢油和髒物與污水分開。

餐館炸鴨子或炒餐等剩下的廢油，幾乎變成「地溝油」，但是，德國的「地溝油」不能直接往地溝裡倒，必須收集起來，定時讓廢油處理公司來取走，這些公司必須擁有政府的許可。這些回收公司，競爭對手還蠻多的。五年前，與我合作的那家，每兩星期來一次，每次我必須支付六歐元的運輸費。現在我更換了一家，不但不需支付運輸費，而且他們還免費提供收集廢油的容器。

他們取走這些餐飲業使用過的食用油，幹什麼用？首先分類，因為油脂垃圾具有較高的回收價值。這些使用過的食用油有兩種回收用途，一是處理後作為化工和化妝品行業的原料，比如肥皂；二是作為能源，比如生物柴油。回收後的食用油加工製成的生物柴

油，可用於汽車燃料、發電或取暖等。

　　根據科學上的計算，食用油使用量的百分之十五將成為廢棄油脂，這些黏乎乎、髒兮兮的廢油，可提煉成礦山選礦捕收劑，比如脂肪酸和脂肪酸鈉；可生產成鑄造粘結劑，比如植物瀝青；可經過加工提煉成生成替代石油和柴油的清潔燃料，比如生物柴油。生物柴油不僅能有效地再利用餐飲廢油，而且還具有優良的環保特性：硫化物排放量低、生物降解性高達百分之九十八，且降解速率是普通柴油的二倍，可大大減輕意外洩漏時對環境的污染。

　　德國政府法定收集「地溝油」，主要是用來生產生物柴油。自一九八八年廢油脂轉化為生物柴油的技術在德國問世以來，世界各國均紛紛加入這一行列，並制訂相應的行業標準。

　　德國沒有「地溝油」非法地回流到人們的餐桌上，為什麼呢？關鍵的環節不是在於廢油的回收上，而是在於對餐飲業使用的食用油的檢查，以及對製油企業的監督上。尤其是後者，做為與食品有關的企業，食用油生產廠受到非常嚴格的監管，一旦出現問題，企業將會蒙受巨額損失。

　　根據聯邦食品安全監督員協會的資料，全德國大約有三千個食品監督員在為政府或公益機構工作，他們任職於聯邦食品安全部門或消費者保護協會。食品安全監督員負責對飯店、賓館、食堂進行抽查與處罰。食用油也是他們檢查的主要項目之一。他們攜帶一種脂肪測量儀。這種儀器可以檢查脂肪中所謂極性物質的含量。這種

極性物質在脂肪酸敗後產生。食用油煎炸時間越長，極性成分會越高。與此同時，產生的致癌物質也會越多。按照德國的標準，極性成分的比例不能超過百分之二十五。

德國的飲食行業，平均一年大概會受到兩次抽查。不過，安全檢查也有重點。比如，學校、幼兒園、醫院的食堂受到格外嚴格的監督。

一九九六年，我餐館食用油出現問題，被處罰。監督員來檢查後發現脂肪極性物質超標，對我這個老闆提出警告，並下三十五馬克的罰單。當時，檢查員親自向我聲明，十四天後再複查。十四天後，德國檢查官真的出現，結果符合標準。我問檢查官：「若複查仍舊超標，您對我採取什麼措施？」

「至少加十倍罰款，倘若十倍罰款之後的檢查仍然超標，交給法庭，起訴您。」官員毫無客氣地說道。

德國政府對食品安全的監管十分嚴格，儘管具體監管由各聯邦州自行負責，但整個過程均在地方、聯邦和歐盟食品安全監管體系下完成。

「地溝油」對德國人來說，恐怕是一個陌生的概念。德國成品食用油的質量是可靠的。德國人憂慮的可能是，如上所述，食用油在加熱使用方面的極性成分問題，油的原料是否來自轉基因作物，對於成品油的生產，有關部門會監督其原料的來源、油的氧化度和燃點等。

在德國，從農田、牲畜圈到餐桌，食品生產的每一個環節均在一套較完善的監管體系下得以監控。食品和飼料生產商應首先承擔「謹慎義務」，自查產品，對其產品安全負責。

　　同時，德國擁有一套完整的食品追蹤機制，每樣食品都可通過追根溯源，找到它的「根」。食品生產企業不僅須記錄其原料來源及產品去向，還要在每個產品的包裝上註明編號或日期，人們可以通過這些標記快速尋找問題產品的來源，確定同一批產品的數量及流向。

　　在這些嚴格的監管體系下，「地溝油」返回餐桌幾乎不可能。

綠族的沉吟

瑞士

朱文輝

枕戈待旦

胡蘿蔔的皮和蘋果皮共擠在收集廚餘的小垃圾桶裡。集滿之後，被這家的女主人（有時候是男主人）將小桶子帶到屋子外頭的社區綠色垃圾分類收集箱去丟置，有時候也會倒出來另外裝進環保塑膠袋子裡拿出去丟。在幽闇的大垃圾箱裡，各個族類的臭味相投，沆瀣一氣。我們聽到這麼一段對話。

胡蘿蔔皮：「我們家的台灣女主人重養生，攝取了不少這方面的常識，懂得在食用之前先將我的皮給削了，再將肉身用水煮過，以保住維生素。」

蘋果皮：「咱們歐洲人農藥使用得比較不超標，本不該削皮的。但我家瑞士主人的妻子是亞洲人，不放心慣了，每次吃水果都下意識地先剝皮再送進嘴裡。」

菜葉子：「他們人類在食用我們蔬菜一族之前，總要把最外層比較不好看的葉子給剝下，所以我便被流放到這兒來啦。」

被打成綜合果汁後從機器倒出來的各種果肉混合泥渣：「其實我還是很有可用之處的。我們雖然化成了漿狀，但是廚房男女主人將我們收集在一塊兒，連同菜葉子和果皮當做廚餘拿出去當綠色垃圾丟置，他們人類利用我們這些廢物，可還真是效益無窮呢！」

綠能供應站

來了，來了，又有客戶上門來光顧了，長得和一般加油鎗沒有兩樣的「瓦斯鎗」心頭泛起一陣喜悅。只見開車的主人駛往加氣站停靠好之後，取下瓦斯鎗打開車子的瓦斯填充口，便像普通加油站的油鎗一樣，依照他所需要的補充量開始加氣。加滿了瓦斯，發動引擎繼續上路，揚長而去。只是，這部車子猶如船過而水波不興，沒有給空氣增添二氧化碳的廢氣。萬物感謝它的恩行。此時此刻已化身為瓦斯的綠能自忖：果皮子，菜葉子，果汁渣子，肉骨頭，魚骨頭，你們大伙瞧瞧，先前咱們這幫生命共同體現在可終於揚眉吐「氣」、邁開「人生」的大步上路啦！

電力用戶

「開心呀，老婆，我們省錢了！幸虧咱們從上一季開始改訂社區電力供應所的綠能電力，現在每個月比其他電力供應公司的帳單

節省了××瑞郎的電費。既環保又省錢，哈，想想都開心！」

　　「難怪你今天肯破慳囊，送我這麼一束名貴的玫瑰花！」老婆那張臉，笑容綻放得比手中接過的花兒還嬌豔。

綠能瓦斯（Bio-/Kompogas）：蘇黎世郊外小鄉村Otelfingen的綠能瓦斯站像普通加油站的油鎗一樣，依照車主所需要加氣。車子加滿了瓦斯，發動引擎繼續上路，猶如船過而水波不興，沒有給空氣增添二氧化碳的廢氣。（朱文輝提供）

綠族的沉吟

所以說，咱可不是敗柳殘花喔！咱就像他們人類往生捐贈器官遺愛人間的大善士一樣，套用半句老古人所說的話，來個「拔一毛以利天下，咱為也！」進而留芳百世，傳誦千古，多好！在這個綠色族群的大融爐裡，咱們沒有類別和出身的差異，不分青紅皂白，既不講先來後到，更沒有貧富貴賤，不問政治背景，管你是左派還是右派，是藍是綠是紅是黃，男女老幼、貴賤美醜，在這兒大伙一律平等，默默貢獻一己最後的剩餘價值，造福人群，大家專心一致來修行，先天下之憂而憂，後天下之樂而樂，為天地立心，為生民立命，為往世開太平，修成正果之後，澤被蒼生與萬民。

你們問小弟我來自何處？哦，還不是跟各位兄弟姐妹的情況大同小異！──不論出身豪門大戶人家，或是來自市井小民的寒宅──在他們屋裡的一個小角落聚集了一陣子之後，便被移送到這兒來待命出征。咱今後跟你們便是一家人，成了生命共同體啦。大伙同甘共苦，有福共享，有難同當，互相依偎取暖。

看倌大概想進一步問咱姓啥名啥吧。咱行不改名坐不改姓，連名帶姓就叫「有機瓦斯」（Biogas），別名「堆聚瓦斯」（Kompogas）。不過本文作者愛給咱起這麼一個中文姓名，叫作「有機綠能瓦斯」，簡稱「綠能瓦斯」（Bio-/Kompogas）。

說起咱家的出身和來歷，就得從一九八八年瑞士蘇黎世的一位華爾特・史覓德（Walter Schmid）先生身上說起了。

　　這位先生一九四八年出生於蘇黎世邦，一生愛搞創意。他少年得志，才二十一歲便已是個小有成就的建築商。一九八八那一年在自家陽台將廚房收集的綠色廚餘密封在一個小罐子裡，然後點火，就在「轟」的一聲中，無意被他發現了綠色廢料所產生的能量──原來，生物有機廢料可經由發酵的過程產生氣體，進而化成能源。接下來的歲月，他便一直對於利用自然生態能量來節省能源發生濃厚的興趣。在不斷的觀察、實驗和研發過程中，他於一九七五年研製了瑞士第一個真空太陽能收集器，後來又陸續發明了許多實用的節能設備。

　　一九九一年他得到蘇黎世邦政府的贊助成立了一座綠色有機垃圾收集處理廠「康波士股份有限公司」（Kompos AG），專事處理由各個社區送來住戶庭院廢置的植物、農作殘餘果蔬和各種葷素廚餘等綠色垃圾，將它們堆聚，使之發酵，然後從中提煉不含CO_2的新能源。他的公司一方面將處理過的有機生物堆碾碎，免費開放供應給一般民眾自由取用（可以拿到家裡充當養花蒔草或種植果蔬的土壤），另一方面則經過特殊技術處理使之成為有機能源。相關的統計數字顯示：一九九五年起，史覓德所經營的綠能瓦斯公司旗下大卡車開始改用自家產品上路，到了二〇一〇年他那首部利用綠能瓦斯行駛的大卡車已破一百萬公里的紀錄！此外他的公司使瑞士

在二〇〇九年便擁有每小時一千八百萬千瓦的綠能電力並供應每小時九百萬千瓦的有機瓦斯。

二〇〇六年瑞士另外一家能源公司Axpo小股投資參與史覓德的Kompos股份有限公司，並陸續在瑞士全國各地區成立新的處理廠。二〇一一年起Axpo則成為完全擁有Kompos公司股權的獨資經營集團，改名為Axpo Kompogas股份有限公司，擁有八座處理廠，另與五家友廠合作經營，目前該公司每年產製綠色瓦斯所處理的有機垃圾約為一百六十萬公噸。除了收集處理並生產綠色能源之外，也憑著特有的專利乾燥發酵處理技術替各國客戶設計整廠輸出，在全球協建了五十餘座發酵分解廠，規模最大的一座位於阿拉伯半島卡塔爾（Katar）酋長國。

哦！對了本文撰述作者居住的小鄉村叫歐特芬根（Otelfingen），距離蘇黎世市區中心只有二十五分鐘的火車車程，人口還不到二千五百人，主要經濟產業以務農為主，這兒也有一座綠色垃圾收集與綠能處理廠，他就經常看到人們開車去那座處理廠門口將堆置的綠能殘渣運載回家使用。

衣帶漸寬終不悔

「蠟盡成灰淚始乾」是李商隱的著名詩句。我們這些綠色族群雖也遭到挫骨揚灰的命運，卻沒那麼悲情──我們勇於犧牲，樂

於奉獻，絕不消極流淚；為了全人類，為了自然大地，我們積極作為，粉身碎骨在所不惜。只要世間的生態環境有了我們的投入，努力奮鬥之後，不再有如下的哀吟，于願足矣——

這個月度
才拉開序幕
一週的滂沱便粉墨登場
乾旱焦烤大地的戲碼演出第二幕
寒風蕭瑟是過場
皓雪落幕
蒼白了三十晝夜的頭顱

人間
那幽幽一聲
哀吟
為什麼
春夏秋冬
要同時將我輪暴

Otelfingen的綠色垃圾收集與綠能處理廠：廠外堆置的綠能
殘渣可作為栽種植物之用，任居民自取。（朱文輝提供）

一幅更美麗的風景

德國

繆紫荊

「人啊人！都幾天啦？！這桶還沒有倒掉？」一聲咆哮在廚房裡橫空霹靂般地炸開，兩個孩子屁滾尿流地從樓梯上一路衝下來，豆豆也從客廳一角的書桌旁一躍而起，三個人一起擁到廚房的門口。只見上校阿達不知道何時已經回家並且站在了廚房的正中央。此時此刻的他正氣哼哼地一隻手拎著一只白色的塑料桶，另一隻手往桶的裡面指著：「這個桶每天都要倒啊！每天都要倒！看看現在裡面的樣子吧！都出霉點啦！」

上校阿達的房子買在風景誘人的山坡上。當年，他和豆豆一起站在二樓的陽台上欣賞著下面一路向山坡下微微傾斜著的花園，腦子裡面幻想的就是「要在哪個角落放置一個大大的自製式生物垃圾桶合適？」而豆豆的腦子裡面所幻想的卻是「這陡而斜的坡地，怎麼走得下去？得趁還年輕時架一座橋和幾節石板梯，老了才能夠走得下去並且再走得上來啊。」兩個人誰也無法看到對方的腦子裡面到底在想些什麼，卻我摟著你的腰，你摟著我的腰地站得個緊密。

直到有一天的週末，阿達從建材商店裡拖回來一個幾乎有半人

高的綠色塑料桶時，豆豆還不知道那是個什麼東西。阿達說：「這就是自製式的生物垃圾桶！以後我們全家凡是可以做成生物垃圾的垃圾都要扔到這個桶裡！」說完後，他就把它放到了花園最下面的一個角落裡。

　　這個綠色的自製生物垃圾桶，上有蓋子，下有地窗。據說，只要把平時廚房裡的果皮菜皮之類的從上面的蓋子裡放進去，過了一段時間以後，從下面地窗裡出來的就是黑黑的肥料了。只是廚房離開那個角落可是隔著半棟房子和一大截草坪呢，香蕉皮、馬鈴薯皮之類的也不可能飛得過去。而每次都站到那個桶前去剝香蕉和削馬鈴薯皮呢，又不現實。於是豆豆便在廚房裡放了一個小桶，專門用來儲存最終要歸入生物垃圾桶的那點生物垃圾。小小的白桶約有十公升。而每天家裡可生不出十公升的生物垃圾來，桶不滿怎麼會想得起來倒？於是便出現了開頭的那一幕。

　　此時此刻，豆豆和孩子們探頭順了上校阿達的手往桶裡面看，只見在那些蘋果皮、馬鈴薯皮、菜皮和咖啡渣子的下面，有了幾個小小的黑斑。

　　「才幾天啊？就這麼快？肥料要來了？」

　　「你胡說啊！肥──料？這是霉斑啊！」上校現在是氣上加氣了。他是一個針是針，眼是眼的人。

　　豆豆見自己的幽默又對牛彈了琴，便不再作聲。轉過身來對兩個孩子揮揮手問：「你們誰去？」

只見兩個孩子幾乎都同時用手指著另一個的鼻子說：「你去！」豆豆笑了起來，說：「算了，還是我去吧。」

　　豆豆一邊拿了桶一路往下走，一邊便想，怎麼這兩個孩子都不肯去呢？說話間便來到了桶前。只見綠樹環抱之中。綠桶和樹葉融入了一起，不知道位置的話，還真不容易被發現呢。她用手掀開了桶蓋，剎那間從桶裡飛出了無數的小蟲。砰地一下在豆豆的眼前炸開成一團。豆豆嚇了一跳。頭由不得地往後一仰，這手裡的桶便舉不起來了。心想怪不得兩個孩子都不肯來。這麼多的小蟲子嚇死人啦。於是停了一停，等小蟲子們都飛得漸漸地散了，才定睛望桶裡望去。奇怪的是，桶裡倒是什麼異味都沒有的，並沒有一般人所想像的肥料坑裡的那股惡臭。眼皮底下的那些果皮蛋殼的，也紅是紅，白是白地鋪陳得煞是有色。豆豆舉起手裡的白桶來，把裡面的東西又倒了下去，心想，每天倒每天倒，這個桶怎麼也不見倒滿過？

　　隨著上校的進進出出，一眨眼便又過去了好幾個月，到了進入深秋的一天，上校阿達把度假選擇留在了家裡。那也正好是平時豆豆要開始忙著整理花園的時候了。於是阿達便說這一次我來吧，你不必動手了。阿達忙忙碌碌地把花園裡的樹和草坪都修剪了一番，最後向樓上的豆豆喊道：「去把那個白色的桶拿來！」

　　不必問，豆豆馬上便知道他所要的是那個每天都必須倒的白色小生物垃圾儲存桶。只見她踢踢踢踢地快速到廚房去提了桶來，又踢踢踢踢踢地送到樓下花園裡的阿達面前。隨口還說了一句：「是

左上：自製式生物垃圾桶。（穆紫荊提供）
左下：上面到進去的是瓜皮和果皮類。（穆紫荊提供）
右上：下面出來的是肥料。（穆紫荊提供）

空的，今天已經倒過了。」

阿達說：「我當然知道是空的。因為今天是我倒的啊！」

豆豆噗地一聲笑了。「那你還要我拿這桶來幹嘛？」

阿達說：「來來來！我給你看好看的。」說著便提了桶來到那綠色的自製生物垃圾桶前，蹲下來把那地窗一開，只見從那窗口裡面所露出來的根本就沒有了任何的果皮蛋殼和菜葉，而全部都是清一色的黑泥了。

「喲！肥料！」豆豆驚叫道。

「對嘍！這下你說對嘍！這就是肥料啊！」阿達得意地說。

「那我們今年就不必買肥料了？」

「不必！根本不必！」

說著阿達便用手把黑泥一把一把地從綠桶的地窗裡捧出來放到白色的小桶裡。等裝滿一桶以後，便叫豆豆拎了去花園裡撒。豆豆是不敢直接用手插到那個桶裡面去拿泥的。那轟地一聲炸在眼前的小飛蟲們，還在豆豆的腦海裡深深地印著呢。她去拿了一副手套來帶上，也不顧阿達在如何地看著她搖頭，她用戴了手套的手去抓泥。

「哪有像你這樣做事的？還要戴手套！」阿達終於忍不住地叫起來。

「我不是怕髒，我是怕小飛蟲！」

「你胡說！肥料裡面怎麼會有小飛蟲？肥料裡面要有也是有蚯蚓啊！」

「啊？」豆豆嚇得把戴了手套的手也立刻縮了回來。

「好了好了！你走開走開走開！我來我來我來！」阿達把手掌揮舞得像一把扇子。「蚯蚓有什麼好怕的？中國人不知道蚯蚓是益蟲嗎？」

豆豆怕阿達等一會便甩一條蚯蚓出來，趕緊地往樓上逃。不過她站在樓上，看著阿達給花園裡的每一棵樹都鋪上了一層黑色的自製生物肥料，便好像看到了那些陪伴著自己在廚房裡所度過的每一個有著果皮、菜皮、蛋殼和咖啡渣的──瑣瑣碎碎的日子──到了這個時候，變成了一層厚厚溫暖的植被蓋到了心上。

不是說在中國農村有的農民為了肥水不流外人田，連一泡尿都要憋著，緊趕慢趕地趕回家去撒在自家的地裡嗎？原來那並不完全是一種小氣，而更也是一種對美好未來的期待啊。不用問，豆豆便知道，到了明年的春天，樹上的花會開得更密，葉也會長得更盛。說不定連樹幹都會粗出好大的一圈呢。

這一切都是因為有了這個自製生物垃圾桶。沒有它，平時的那些瓜皮菜皮扔了也是白扔。而現在，它們卻帶來了一幅未來更美的風景。豆豆的腦子裡原本所幻想著的小橋流水和石階青苔又出現了，她看見它們橫跨在美麗的花園裡面，如彩虹、如雲朵。她知道同樣是為了這座小小的花園，阿達是捨不得造什麼橋的，但是如果在美麗又茁壯的花園裡，留下一座彩虹般幻化的石橋，那不僅是眼裡的風景更美了，連心裡的風景也一同美了。

編後記

歐洲華文作家協會編輯委員會

　　在德國，最觸動我們心靈的公益廣告是「Die Natur braucht uns nicht, aber wir brauchen die Natur.」（大自然不需要我們，而我們需要大自然。）歐洲人的生活比較綠色，最根本的原因是這裡人多地少，自然資源缺乏，迫使他們不得不悲天憫人。

　　接下這個文集的組稿和編輯的重擔後，第一反應是，難。一本微小文集，難以全面傳達歐洲綠色的概念和趨勢。難上加難是，要作家們告別抒情，寫環保，不是一件容易的事。

　　因為環保寫作，其語言要求嚴謹規範、平實簡要。這是文學作家們最不習慣的寫作模式。

　　我們十二個國家二十八位文友圍繞著環保問題的方方面面，終於寫出了歐洲的特色。

　　每一篇的作者，在語言上是下了功夫的，更令人感動的是，幾位擔任編輯和校對的文友，真正做到「為求一字穩，耐得半宵寒」。尤其是圖文編輯者，不只要做圖片的收集和蒐集，還要細讀內文才能作出適當的編排。為此我們不敢說，這本文集已經「篇之明靡句無玷」，但是我們的確追求「句之清英，字不妄」。作者寫

好後又經幾次的琢磨修改，再依編輯的建議進行精修細潤，求其盡善盡美。

編輯的過程中，我們正好閱讀到史蒂芬‧威廉‧霍金（Stephen William Hawking）誠聘助理的廣告，這位黑洞和宇宙論的研究天才已經肌肉萎縮，全身癱瘓，不能發聲，誠然，霍金可以找到助理，但是，難處在於複印他的天才。

同理，環保不能單靠學習與複製，而要靠實際操作，尤其需要因地制宜的神來之筆。

此書從號召會員們提筆上陣參與寫作到全書的最後定稿定型，歷時半年有餘。大家全力投入，無論是參與寫作或是提供參考意見，從主題的界定到內容的拓展，每每在徵求意見的時候，都得到了文友們積極而熱情的回應。可謂是彼此之間先有了為環保事業責無旁貸的衝動與互動，才能夠孕育出「歐洲向你細說綠色天地和人生」的專書。

為此，我們感謝秀威資訊科技股份有限公司為歐華作協所提供的書寫平台，感激責任編輯蔡曉雯小姐和編排設計王思敏小姐為此書所做出的努力。

感謝讀者對此書的青睞。願您的天地和人生，透過這本書的綠意，變得更為生機盎然。

注釋

PART ONE

1. Klimakommissionen（丹麥氣候變化委員會）：《Grøn energi——vejen mod et dansk energi system uden fossile brændsler》（綠色政策——丹麥能源往不使用化石燃料去之路），丹麥氣候變化委員會2010年版。

2. Grenelle de l environnement，格內一詞源自目前勞工部所在地格內街。歷史淵源參考：一九六八五月年法國社會動亂之際，龐畢度政府與各工會代表、企業老闆代表、社會事務部長、勞工部秘書長等協商，制定出「格內協議」（les accords de Grenelle）。故以後在那裡召開的重要會議就用「格內」二字。

3. Juergen Trittin（25,7,1954出生）於27.10.1998至18.10.2005任德國綠黨環保部長。

PART TWO

CHAPTER 1

1. 1985年，英國科學家喬‧弗曼等人首次報導。

2. 2011年10月04日06:57 大洋網-廣州日報。

3. 魯迅小說《祝福》中的人物。

4. 南海網http://www.hinews.cn 來源：騰訊科技。

5. 俄羅斯「獵戶座－西」有限責任公司，2006月刊№.01。

6. 《淮南子‧覽冥訓》：往古之時，四極廢，九州裂，天不兼覆，地不周載，火濫焱而不滅，水浩洋而不息，猛獸食顓民，鷙鳥攫老弱。於是,女媧煉五色石以補蒼天，斷鼇足以立四極，殺黑龍以濟冀州，積蘆灰以止淫水。蒼天補，四極正；淫水涸，冀州平；狡蟲死，顓民生；背方州，抱圓天。

CHAPTER 4

1. 維基百科，Ostfriesland條目下的「工業部分」，德語版。

2. 濟南新紀元儀器有限公司網：風能發電市場前景廣闊，2010-04-23。

3. 濟南新紀元儀器有限公司網：風能發電市場前景廣闊，2010-04-23。

4. 中國電子報：德國——風能太陽能保持領先，2009-07-31。

5. 上海綠色電力機制網站：德國通過風能利用調整能源產業。

6. 中國氣象改變資訊網：國際動態，2003-01-31。

7. 新華網下新華新聞條目：德國專家建議用風能取代核能，2011-04-08。

8. 德語「tschüss」再見的口頭表達方式。其發音聽上去猶如中國的「去死」。

9. 2010年1月法國兩名環保人士因身體鎖得太牢，致使警方沒有辦法將其從鐵軌上解開，險些被列車碾過。列車在離其幾公尺遠的地方停下。

10. 2011年3月11日日本大地震引發福島第一核電站爆炸。鉋137的釋放量為廣島和爆炸的168倍。三天後，也就是2011年3月14日德國總理邁克爾提出處於安全的考慮在德國應停止使用核電能。同年5月29日晚，經過長達12小時的討論，德國基督教民主聯盟、基督教社會聯盟和自由民主黨三黨達成一致。決定1980年以前投入運營的8座核電站 永久性關閉。其餘6座於2021年前關閉。另外3座將在新能源無法滿足點需求的情況下允許超期一年。由此，2022年德國所有的核電站都停止使用。從而，德國的核電工業將成為歷史。

CHAPTER 6

1. 黑爾維其雅是新拉丁語（Helvetia）對瑞士的稱法，它是瑞士民族最原始的老祖宗。

【在全球化的世界經濟大環境宰制影響之下，傳統漸隱，本土風貌逐步被幾乎是同一個模子鑄造出來的國際景觀所同化——建築、穿著、語文、飲食、思維等等，在我們的眼裏都已變得那麼地似曾相識，遙不可及。】

2. 《讓歐洲微笑的建築》，作者：朱沛亭，出版社：木馬文化，出版日期：2006年05月30日。

3. 《德意志製造Made in Germany》，作者：李蕙蓁、謝統勝，出版社：時報出版，出版日期：2008年01月28日。

4. 本文引用了維基百科德文版，中國百度百科網以及其它一些網站的數據。

PART THREE

CHAPTER 1

1. 歐盟TBT237號《關於非定向家用電燈生態設計要求指令》。

CHAPTER 3

1. 德國商品測評基金會是德國總理康拉德·阿登納在經過國會由1962年10月9日至1964年9月16日長達近二年的討論之後通過並決定的於1964年12月4日正式成立的為保障德國消費者利益的對德國商品質量測試。1968年第一批產品被標上了「好——差」五個級別的標誌。

參考文獻

PART THREE

CHAPTER 2
英國電動汽車發展現狀及前景

1. Houses of Parliament（Oct 2010）Electric Vehicles
2. BBC網站（Dec 2010）英購買電動汽車可享大額優惠 http://www.bbc.co.uk/ukchina/simp/uk_life/2010/12/101214_life_uk_electric_auto.shtml
3. BERR & DfT (Oct 2008) Investigation into the Scope for the Transport Sector to switch to Electric Vehicles and Plug-in Hybrid Vehicles
4. Royal Academy of Engineering (May 2010) Electric Vehicles: charged with potential
5. Committee on Climate Change (Jun 2010) 2nd Progress Report to Parliament
6. DfT Horizons Research Programme (Jan 2006) Visioning and Backcasting for UK Transport Policy

7. DfT (Jul 2009) Low Carbon Transport: A Greener Future

8. Centre of Excellence for Low Carbon and Fuel Cell Technologies
 (Mar 2010) The Smart Move Trial

9. New Automotive Innovation and Growth Team (May 2009) An
 Independent Report on the Future of the Automotive Industry in
 the UK

10. Technology Strategy Board (May 2010) Automotive Technology:
 the UK's current capabilities

11. 《國際石油經濟》（2010年7月），《電動汽車發展現狀與商業
 化前景分析》（作者：辛鳳影、王海博），http://wenku.baidu.
 com/view/3a38294f852458fb770b56e8.html

12. 中國空調製冷網（2009年12月14日），《電動汽車種類、技術發
 展趨勢及前景》。

釀旅人7　PE0046

 歐洲綠生活：
向歐洲學習過節能、減碳、廢核的日子

作　　者	歐洲華文作家協會	
顧　　問	丘彥明	
策　　畫	謝盛友	
主　　編	穆紫荊	
編　　委	朱文輝、顏敏如、林凱瑜、鄭伊雯、 郭　蕾、麥勝梅、于采薇、區曼玲	
責任編輯	蔡曉雯	
圖文排版	王思敏	
封面設計	秦禎翊	

出版策劃	釀出版
製作發行	秀威資訊科技股份有限公司
	114 台北市內湖區瑞光路76巷65號1樓
	電話：+886-2-2796-3638　傳真：+886-2-2796-1377
	服務信箱：service@showwe.com.tw
	http://www.showwe.com.tw
郵政劃撥	19563868　戶名：秀威資訊科技股份有限公司
展售門市	國家書店【松江門市】
	104 台北市中山區松江路209號1樓
	電話：+886-2-2518-0207　傳真：+886-2-2518-0778
網路訂購	秀威網路書店：http://www.bodbooks.com.tw
	國家網路書店：http://www.govbooks.com.tw
法律顧問	毛國樑　律師
總 經 銷	聯合發行股份有限公司
	231新北市新店區寶橋路235巷6弄6號4F
	電話：+886-2-2917-8022　傳真：+886-2-2915-6275

出版日期	2013年6月　BOD一版
定　　價	290元

版權所有‧翻印必究（本書如有缺頁、破損或裝訂錯誤，請寄回更換）
Copyright © 2013 by Showwe Information Co., Ltd.
All Rights Reserved

Printed in Taiwan

國家圖書館出版品預行編目

歐洲綠生活：向歐洲學習過節能、減碳、廢核的日子 /
歐洲華文作家協會著. -- 一版. -- 台北市：釀出版,
2013.06
　　面；　公分. --（釀旅人；PE0046）
BOD版
ISBN　978-986-5871-47-5（平裝）

1.環境保護　2.能源節約

947.41　　　　　　　　　　　　　　　　99007513

讀 者 回 函 卡

感謝您購買本書，為提升服務品質，請填妥以下資料，將讀者回函卡直接寄
回或傳真本公司，收到您的寶貴意見後，我們會收藏記錄及檢討，謝謝！
如您需要了解本公司最新出版書目、購書優惠或企劃活動，歡迎您上網查詢
或下載相關資料：http:// www.showwe.com.tw

您購買的書名：＿＿＿＿＿＿＿＿＿＿＿＿＿＿＿＿＿＿＿＿＿＿＿

出生日期：＿＿＿＿＿年＿＿＿＿＿月＿＿＿＿＿日

學歷：□高中 (含) 以下　　□大專　　□研究所 (含) 以上

職業：□製造業　□金融業　□資訊業　□軍警　□傳播業　□自由業
　　　□服務業　□公務員　□教職　　□學生　□家管　　□其它＿＿＿

購書地點：□網路書店　□實體書店　□書展　□郵購　□贈閱　□其他

您從何得知本書的消息？

　　□網路書店　□實體書店　□網路搜尋　□電子報　□書訊　□雜誌

　　□傳播媒體　□親友推薦　□網站推薦　□部落格　□其他＿＿＿＿＿

您對本書的評價：(請填代號　1.非常滿意　2.滿意　3.尚可　4.再改進)

　　封面設計＿＿＿　版面編排＿＿＿　內容＿＿＿　文／譯筆＿＿＿　價格＿＿＿

讀完書後您覺得：

　　□很有收穫　□有收穫　□收穫不多　□沒收穫

對我們的建議：＿＿＿＿＿＿＿＿＿＿＿＿＿＿＿＿＿＿＿＿＿

＿＿＿＿＿＿＿＿＿＿＿＿＿＿＿＿＿＿＿＿＿＿＿＿＿＿＿＿＿＿

＿＿＿＿＿＿＿＿＿＿＿＿＿＿＿＿＿＿＿＿＿＿＿＿＿＿＿＿＿＿

＿＿＿＿＿＿＿＿＿＿＿＿＿＿＿＿＿＿＿＿＿＿＿＿＿＿＿＿＿＿

請貼
郵票

11466
台北市內湖區瑞光路 76 巷 65 號 1 樓
秀威資訊科技股份有限公司　　　收
BOD 數位出版事業部

..

（請沿線對折寄回，謝謝！）

姓　　　名：_____　　年齡：_____　　性別：□女　□男

郵遞區號：□□□□□

地　　　址：_____

聯絡電話：(日) _____　(夜) _____

E-mail：_____